파리로 간 한복쟁이

이 영 희

이 도서의 국립중앙도서관 출판시도서목록(CIP)은 서지정보유통지원시스템 홈페이지(http://seoji.nl.go.kr)와
국가자료공동목록시스템(http://www.nl.go.kr/kolisnet)에서 이용하실 수 있습니다.
(CIP제어번호 : CIP 2015025504)

옷으로 지은 이야기

design house

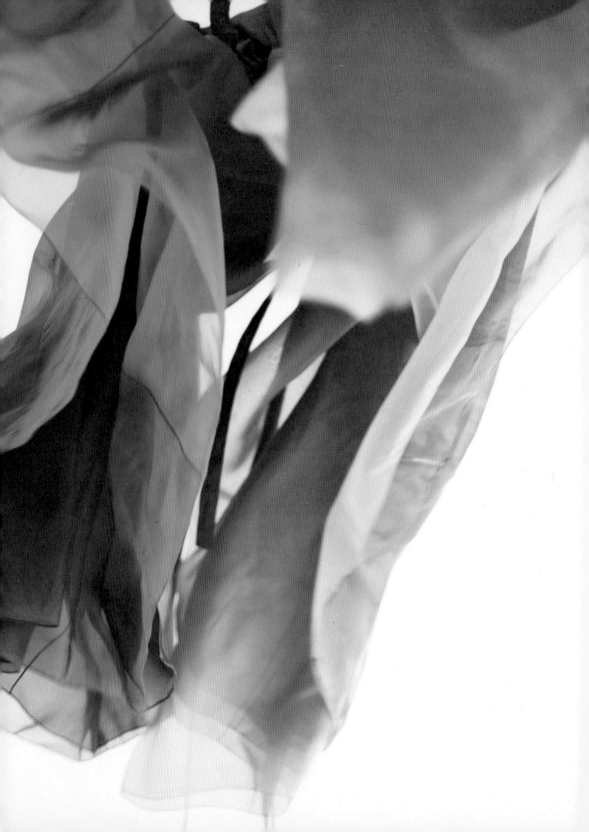

숲 속에는 나무가 있고
나무에는 잎사귀들이 있다.
도시에는 사람이 있고
사람에는 옷들이 있다.

하나의 나뭇잎이 흔들릴 때
내 마음이 흔들린다.
온 우주가 움직인다.
바람의 옷을 입어라.
도시가 숲이 된다.

이어령

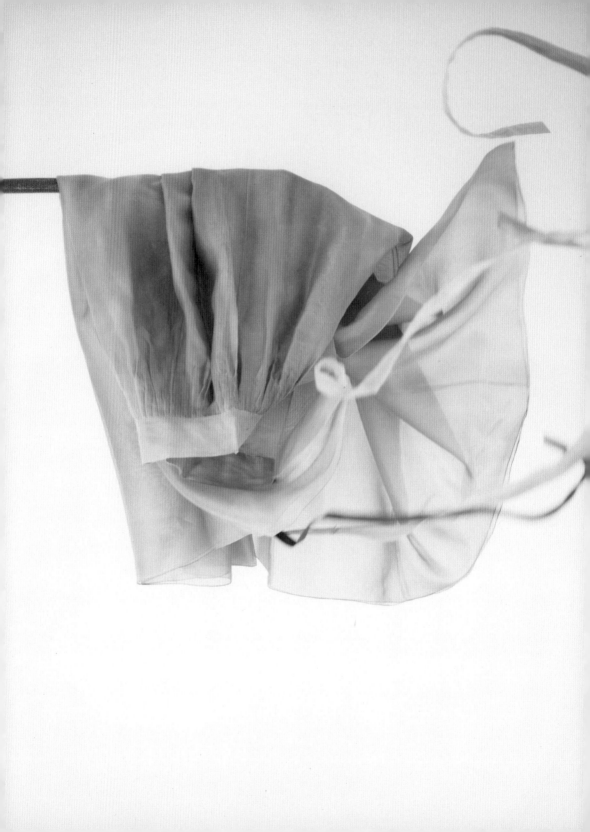

바람의 옷.
물결들의 생각.

一念의 바느질
그 40년이여.
壯하도다.

김남조

옷이 아니라 마음을 팝니다

두 겹 노방과 세 겹 노방은 치마를 지었을 때 다른 결과를 낸다.
색의 깊이가 다르고, 겹쳐 나타나는 색의 표현도 다르기 때문이다.
그런 섬세한 차이를 포기할 수 없어
옷감 세 겹을 겹치는 수고를 굳이 자처한다.

저희 매장에 한복을 맞추러 오신 손님들은 저를 보면 좀 놀라면서 이렇게 묻곤 합니다.

"어머, 선생님이 직접 손님을 맞으세요? 외국에 계신 줄 알았어요."

"유명한 분이 이렇게 한 사람 한 사람 직접 응대하세요? 의외인데요."

제가 아직까지 매장에 나가 손님을 직접 맞이하는 것이 뜻밖이라는 분이 꽤 많습니다. 저는 40년 전 매장을 처음 열었을 때부터 오늘날까지, 제가 서울에 있는 한은 반드시 직접 손님을 대합니다. 저희 매장을 찾는 분들은 대부분 한복을 맞추러 오시는 건데, 한복을 선택하는 과정이 생각보다 까다롭기 때문에 다른 사람에게 선뜻 맡기기 어렵습니다. 제가 한복을 처음 만들기 시작했을 때는 한복이 오늘날처럼 다양하거나 아름답지 않았습니다. 1960~1970년대까지는 평소에도 한복을 입는 사람이 많았죠. 그때는 한복 옷감이 다양하지 않아 갖가지 양장 옷감으로 한복을 지어 입곤 했습니다. 포플린 같은 무늬 있는 면직물, 비로드(벨벳)나 레이스 등으로 한복을 만들어 외출복으로 입었습니다. 저도 결혼해서 외출할 때 치마저고리를 가끔 입은 기억이 납니다. 1980년대가 되면서 한복은 점점 관혼상제 같은 특별한 일이 있을 때 입는 옷이 되었습니다. 한복 소재도 오히려 다양함의 폭이 줄었죠.

한복 매장을 처음 열었을 때 도매시장에 나가 시장조사를 했습니다. 한복 옷감으로 나온 천을 살펴보았는데 마음에 드는 옷

감이 그리 많지 않았어요. 제가 한복을 만들게 된 것도 원단 색깔에 대한 불만 때문이었다 해도 과언이 아닙니다. 이불을 만들던 기존의 '뉴똥', 즉 뉴텐 옷감은 색깔이 마음에 들지 않아 직접 주문해 염색했고, 새로운 뉴똥으로 한복까지 만들면서 인기를 얻은 것이니까요. 막상 한복 매장을 본격적으로 운영하다 보니 뉴똥은 촉감이 부드럽지만 늘어지는 성질이 있어 옷을 만들었을 때 실루엣이 잘 나오지 않았습니다. 그때 제가 선택한 원단이 노방, 즉 오간자였습니다. 오간자는 실크로 만든 섬유인데 얇아서 반투명하게 비칩니다. 보통 옷보다는 속옷이나 드레스 같은 옷을 만들죠. 저는 이 노방의 아름다움에 반했습니다. 한복을 지었을 때 노방처럼 옷의 형태가 잘 살아나는 천이 없었거든요. 게다가 실크라서 염색이 아름답게 잘되기에, 제가 원하는 색깔로 얼마든지 변화를 줄 수 있었습니다.

저는 노방에 안감을 받쳐 두 가지 색깔이 겹쳐 아롱지며 오묘한 제3의 색깔을 만들어내는 효과를 즐겨 썼습니다. 노방으로 사철 입을 수 있는 한복을 짓겠다고 하니 주변에서는 다들 반대하느라 난리였습니다. 바느질을 맡은 실무자들은 그렇게 얇은 소재는 바느질하기가 어렵다고 했습니다. 옷을 만들어놓아도 솔기가 틀어지거나 미어진다는 것이죠. 그때 제가 생각한 것이 '깨끼바느질'이었습니다. 요즘은 깨끼 바느질이 무엇인지 모르는 사람들이 많겠지요. 깨끼는 모시처럼 얇은 옷감으로 옷이나 보자기를 만들 때 쓰는 바느질 방법인데, 결과적으로 솔기를 세 번씩

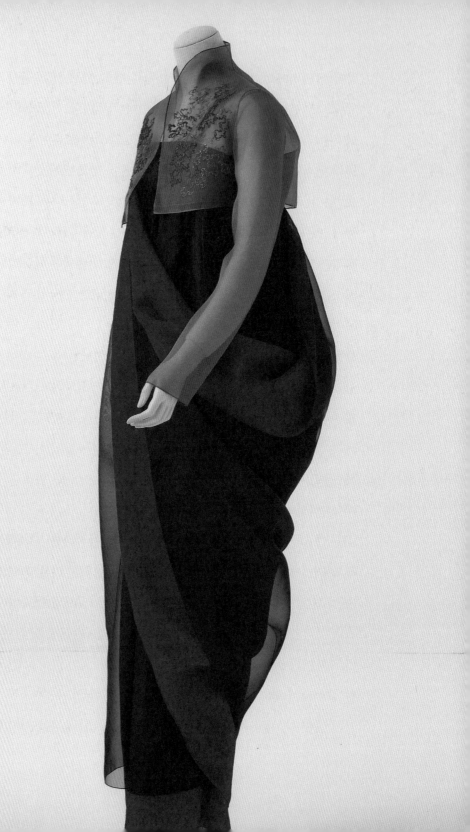

이나 바느질해야 하는 처리법입니다. 손이 많이 가긴 하지만 해놓으면 깔끔하고 고급스럽죠. 저는 깨끼 바느질로 노방 한복을 지었습니다. 결과는 대성공이었습니다. 옷의 마감과 솔기가 깔끔하게 정리되었고, 덕분에 옷의 완성도가 한결 높아졌으니까요. 노방으로 한복을 짓지 말라는 또 하나의 이유는, 너무 얇기 때문에 입는 계절이 애매하다는 것이었습니다. 속이 훤하게 비치는 옷감으로 지은 옷을 겨울에 입을 수는 없고, 여름에는 아무리 얇아도 실크이니 더워서 입기 힘들 것이란 걱정이었습니다. 일리 있는 이야기였죠.

하지만 저는 노방 한복을 사시사철 입을 수 있으리란 자신이 있었습니다. 1980년대 들어 한국 경제가 크게 성장하면서 에어컨과 난방 시설이 집집마다 자리를 잡았습니다. 실내에 들어가면 여름에도 시원하고 겨울에 따뜻하니, 얇은 한복을 입어도 문제가 없을 것이라고 생각한 것이지요. 제가 만든 노방 한복은 높은 인기를 누리면서 팔려나갔습니다.

저는 당의나 원삼 같은 예복도 노방으로 만들었습니다. 결과물도 아름답고, 다른 용도로 활용해 입기도 좋았습니다. 다른 한복 매장에서도 저처럼 노방과 깨끼 바느질로 옷을 지어 팔았습니다.

겹으로 된 치마는 입고 움직이거나 치맛자락을 걷을 때 다양한 표정을 보여준다.
몇 년 전부터 이영희 디자이너는 세 겹 노방 치마의 경우
제일 위쪽 자락의 길이를 조금 짧게 디자인해 겹침 효과를 더 강조하고 있다.

계절에 상관없이 노방 한복을 입는 것이 유행하다가 어느새 당연한 일이 되어버렸지요. 마치 예전부터 그런 한복을 입었다는 듯이 말입니다.

처음에는 내가 만든 유행인데 왜 다 따라 할까, 싶어 좀 서운하기도 했습니다. 하지만 '남들이 몰라주면 어때. 내가 열심히 하면 그만이지'라는 쪽으로 마음을 돌렸습니다. 이건 제가 어려서부터 어머니가 가르쳐준 사고방식이기도 합니다. 남들에게 서운해하지 말고 나 혼자 정직하고 떳떳하게 살아가다 보면 진실은 밝혀지는 법이라고 어머니는 늘 말씀하셨죠.

길다면 긴 세월 동안 옷을 만들면서 저는 별로 달라진 것이 없는 듯합니다. 물론 나이가 많이 들었고 주름살도 늘었습니다. 아이들도 다 자라 결혼해 손자들이 태어났고, 그 손자들이 아이를 낳을 나이가 되었습니다. 하지만 옷을 대하는 마음과 자세는 처음 한복을 만든 그때와 하나도 달라지지 않았습니다. 직접 손님을 일일이 응대하는 것도 남에게 맡길 수 없는 당연한 일인 것이고요.

서양식 옷도 고객의 마음에 들기까지 여러 절차를 거칩니다만, 한복은 그 과정이 더 길고 복잡합니다. 한복은 입는 용도가 정해져 있을 때가 많죠. 결혼하는 신랑 신부, 자식의 결혼을 앞둔 부모, 특별한 일이 있어 예를 갖춰 한복을 입어야 하는 사람…. 그런 용도에 어울리면서도 고객 한 사람 한 사람에게 어울리는 옷을 만들어드려야 합니다. 여기에 색깔만 해도 수많은 경우의

수가 있습니다. 단순하게 결혼식 때 입는 녹의홍상, 즉 초록 저
고리에 붉은 치마라고 해도 수십 수백 가지로 다르게 만들 수 있
습니다. 사람마다 어울리는 초록색이 다르고, 그 사람에게 어울
리는 옷감이 다르니까요. 저고리 디자인도 정말 다양하게 할 수
있습니다. 저고리를 결정하고 나서 치마를 결정하는 데에도 똑
같은 시간과 노력이 들어가고, 저고리 고름과 깃, 끝동 등을 결
정하는 과정도 쉽지 않습니다. 유행도 고려하지 않으면 안 됩니
다. 한복에도 유행이나 흐름이 있거든요.

옷을 지을 때는 제 의견만 중요한 것이 아닙니다. 고객은 고객대
로 취향과 의견을 가지고 있습니다. 의견을 조정하는 과정은 쉽
지 않습니다. 고객에게 어울린다고 생각해 제가 제안하는 색깔
을 고객이 받아들이지 않을 때도 많거든요. 제가 보기에는 어울
리지 않는 색깔과 질감을 고객이 끝끝내 고집할 때도 있습니다.
대부분의 사람들은 본인에게 어울리는 색깔과 스타일에 대해 깊
은 선입견을 가지고 있습니다. 객관적인 입장과 경험에 근거해
제안해도, "저한테는 그런 색 안 어울려요"라거나 "그런 스타일
은 싫습니다"라며 거절할 때가 많습니다. 아무리 설득해도 안
될 때면 저는 가끔 고객을 그냥 돌려보내기도 합니다. "한번 생
각해보고 다시 오세요"하고 돌려보낸 고객이 집에 가다 돌아올
때도 있습니다. "선생님이 권해주신 대로 한번 해볼게요"라고 하
면서요. 그렇게 마음을 돌린 고객이 완성된 옷을 입고 "이런 색
깔은 안 입어봤는데, 입어보니 저한테 잘 어울려요!"라며 기뻐할

때 저는 세상을 얻은 것처럼 뿌듯하고 행복하죠.

사실 디자이너라 해도 결국 옷을 만들어 파는 입장이니, 손님이 원하는 대로 만들어드리는 게 옳은지도 모릅니다. 손님을 기쁘게 해드려야 하는데, 제 의견을 굽히지 않는 것이 과연 좋은 태도일까 스스로도 언제나 고민입니다.

막상 고객에게 어울리는 옷을 고르다 보면, 제 의견을 굽히기 힘들어집니다. 아무리 봐도 저건 저 사람에게 어울리지 않는데, 다른 옷을 입으면 훨씬 더 아름답고 환해 보일 텐데, 하는 생각이 들기 때문입니다.

최고의 옷을 찾기가 유난히 어려운 고객도 있습니다. 이 옷감도, 이 색깔도 그 사람에게 100점이 아니기 때문이죠. 본인도 만족하고, 같이 온 다른 손님들도 괜찮다고 하는데 제가 보기엔 100점이 아닌 겁니다. 한 시간 넘게 이 옷 저 옷을 입어보고, 이 색깔 저 색깔을 대어보고 하면서 시간이 길어지면 저도 지칩니다.

'이 정도면 90점은 되는데, 이걸로 결론을 내릴까? 본인도 좋다고 하잖아. 내가 봐도 나쁘진 않은데.'

슬그머니 이런 생각도 듭니다. 그럴 때 저는 '자존심'이라는 단어를 생각합니다.

'이영희가 만들었는데, 이영희라는 태그를 달고 나가는 옷인데, 저 사람에게 100점이 아닌 옷을 입히다니!'

어디에선가 다시 기운이 솟아납니다. 다른 옷감을 권하고, 다른 샘플을 입히면서 그분에게 더 잘 어울리는 옷을 골라보는 겁니다.

신기하게도, 처음 시도했을 때 어울리는 옷이 없던 사람이라도 자꾸 찾아보고 시도해보면 결국 딱 어울리는 100점짜리 옷이 나옵니다. 한 시간 안에 찾지 못해도 두 시간, 세 시간 찾다 보면 발견하게 됩니다. 그러다 보니 고객 한 사람과 두세 시간씩 이야기를 나누며 응대하게 됩니다. 여러 사람과 함께 온 고객이라면 의견이 갈려 시간이 더 걸리기도 하고요.

그렇게 디자인을 결정하고 고객이 가고 나면 긴장이 풀리면서 몸이 정말 지칩니다. 마음이야 뿌듯하지만, 체력이 소모되는 건 어쩔 수 없죠. 가족과 지인은 저에게, 이제 고객 응대는 다른 사람에게 맡기고 디자인만 하라고 강권합니다. 하지만 저는 한복 매장에서 손님 한 분 한 분을 응대하면서 성장해왔습니다. 그 고객들에 대한 고마움을 잃는다면 도리가 아니겠죠. 고객들이 알아주든 그렇지 않든 제 자신이 최선을 다하지 않으면 자존심이 상합니다.

이제는 세상이 많이 달라졌습니다. 한복에 대한 관심도 예전 같지 않아요. 전에는 그래도 결혼을 할 때엔 한복을 지어 입었지만, 요즘은 결혼식용 한복도 대여해 입는 분이 많아졌습니다. 한복을 만들어 파는 입장에서야 당연히 그런 변화가 반갑지 않죠. 그래도 어떡하겠습니까. 그것이 자연스러운 변화라면 순응할 수밖에 없습니다. 저희 매장에도 예전에 맞춰 입은 옷을 가져와서 고쳐달라는 고객이 있습니다. 저는 오히려 그런 고객을 환영합니다. 한복에 대한, 그리고 제 옷에 대한 애정이 있는 분이니

까요. 새 옷이 필요하다는 고객에게 외려 제가 먼저, 입던 옷을 유행과 체형에 맞춰 고쳐줄 테니 굳이 새 옷을 만들지 말라고 권할 때도 있을 정도입니다.

노방 원단도 그렇습니다. 오늘날까지도 저는 여전히 노방 원단을 애용합니다. 그동안 많은 원단으로 한복과 모던 의상을 만들었습니다. 수많은 모델, 그보다 더 많은 고객이 제 옷을 입었죠. 다채로운 옷을 만들기 위해 원단을 직접 제작한 적도 많습니다. 노방만 해도 특별히 주문해 색상이나 무늬를 다양하게 만들어보았습니다. 이 노방 옷감도 세월과 함께 달라졌습니다.

처음 노방으로 한복을 짓던 때에는 노방이 얇다고는 해도 두께가 어느 정도 되었기 때문에, 두 겹으로 한복 치마를 만들 수 있었습니다. 색깔에 변화를 줄 때 두 겹의 색이 어떻게 겹치는지만 고려하면 되었죠. 최근 생산되는 노방 옷감은 옛날보다 두께가 더 얇습니다. 두 겹으로는 제가 원하는 풍성하고 아름다운 치마 실루엣을 만들어낼 수 없게 되었어요. 그때부터 저는 세 겹으로 된 노방 치마를 만들었습니다.

노방을 세 겹으로 겹쳐 치마를 지으면 일단 원단 가격도 높아지고, 힘든 깨끼 바느질이 늘어나며, 색깔을 배합하기도 그만큼 더 까다로워집니다. 정작 고객들은 두 겹이나 세 겹의 섬세한 차이를 알아차리지 못할 때가 많습니다. 사업체 대표이기도 한 제 입장에서는 노방을 두 겹만 쓰고 단가를 낮추는 것이 훨씬 이익이겠죠. 하지만 디자이너 입장에서는 제가 원하는 한복 실루엣을

얻기 위해 세 겹 노방을 쓸 수밖에 없습니다. 애초 타협이 불가능한 지점이지요. 게다가 그 세 겹의 색깔에 변화를 주어 사람이 옷을 입었을 때 제2, 제3의 오묘한 빛깔이 생겨나는 것이 저에겐 크나큰 매력입니다. 같은 색, 같은 원단이라도 그 아래에 어떤 색깔 안감을 받치느냐에 따라 무수히 많은 변화가 생겨나니까요. 그런 작은 차이 덕분에 옷을 입은 고객에게 100점, 200점으로 어울리는 결과를 얻을 수 있다면 그만큼 기쁜 일이 없습니다. 제가 유난스러운 사람일까요? 이 나이쯤 되었으면 후배들에게 일을 물려주고 뒷자리로 물러나 후진 양성에 힘을 쏟는 것이 더 나을까요? 저에게 그런 충고를 해주는 사람도 상당히 많습니다. 저도 '손님들이 나를 부담스러워하지 않을까?'라는 생각을 할 때가 있습니다. 그래도 저는 고객이 찾아오면 직접 매장에 나가 응대할 수밖에 없을 것 같습니다. 그분들에게 제가 판매하는 것은 옷이 아니라 제 마음이니 말입니다.

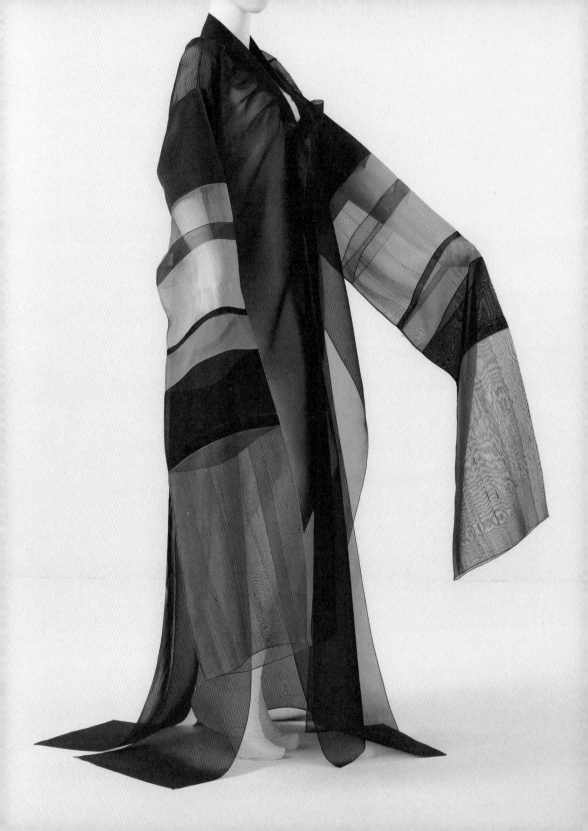

언제나 처음인 마음

전통에서 벗어난 색상 배치로 색동을 만들고,
각 색깔의 폭을 다양하게 만든다.
오늘날 시각으로는 당연해 보이는 현대식 변형 색동이지만,
처음 시도했을 때는 전통 한복의 과감한 파격이라는 평을 들었다.

"이영희 선생님이 생각하는 한복은 한마디로 무엇입니까?"

한복을 40년 동안 지어온 사람이다 보니 가끔 이런 질문을 받습니다. 그럴 때면 저는 이렇게 대답합니다.

"한복은 나의 꿈입니다."

저에게는 진심으로 한복이 꿈 자체입니다. 한복을 통해 꿈을 가지게 되었고, 그 꿈을 이루려고 노력하며 살아왔으니까요.

한복에 대한 정의가 아니라, 한복의 디자인에서 가장 중요한 것이 무엇이냐고 묻는다면 저는 언제나 '색상'이라고 대답합니다. 제가 한복을 만들며 배운 것이 그렇습니다. 형태에서 한복의 본질을 찾는 사람도 있을 것이고, 어떤 사람은 옷감, 즉 소재에서 한복의 특징을 찾기도 할 것입니다. 하지만 제가 생각하는 한복의 궁극적인 아름다움은 색깔에서 비롯됩니다. 한복을 만들기 시작하면서 저는 옷 디자인을 하기 이전에 옷감을 먼저 만들어야 했습니다. 기존에 나와 있는 옷감 색깔이 마음에 들지 않았기 때문입니다.

40년 전만 해도 우리나라 한복 옷감의 색깔은 강렬하고 원색적이었습니다. 포인트로 조금씩 쓰면 어떨지 몰라도, 그렇게 색상이 강한 치마저고리를 입는 건 제 감각에 맞지 않았죠. 새로운 색상 샘플을 만들어 전문 기술자들에게 새로운 색깔의 옷감을 만들게 했습니다. 제가 만드는 한복은 제가 주문해서 만든 옷감으로만 지었던 것입니다. 얼마 후 대학원에 진학해 염색을 전공했고, 다양한 염색 기법을 실습하면서 제가 원하는 색깔을 직접

만들어내기에 이르렀습니다. 한복 디자이너로 어느 정도 알려진 때라, 주위 사람들은 제가 대학원까지 가서 염색을 공부하는 이유를 궁금해했습니다. 경영을 공부해 가게 경영을 잘하는 편이 낫지 않겠냐는 충고도 많이 들었습니다. 그때나 지금이나 저는 숫자에 약하고 경영에는 서툰 사람이니까요. 하지만 한복을 만들어보니 당시 저에게 가장 필요한 것은 다양하고 아름다운 색깔, 제 마음에 꼭 드는 색깔이었습니다. 그 목마름을 해결하기 위해 결국 염색을 배우게 된 것입니다.

제 한복 스승, 나아가 디자인과 색상의 스승은 바로 어머니입니다. 평생 밖으로 나돌고, 살림을 차려준 기생만 해도 여러 명에, 머리를 얹어준 기생은 숫자도 모른다던 아버지. 그런 남편을 기다리며 딸자식 하나를 키운 제 어머니는 언제나 연한 무채색 한복을 입었습니다. 하지만 어머니는 저와 아버지에게는 여러 가지 색으로 손수 곱게 물들인 천으로 옷을 지어주었지요.

지금도 저는 피부가 하얗지 않습니다. 그래서 원색이 잘 어울리지 않는 편입니다. 어린 시절, 저도 다른 애들처럼 색동저고리를 입고 싶었습니다. 하지만 어머니는 "우리 영희는 색동옷이 잘 안 어울린다"라면서, 제 저고리는 빨강이나 노랑 같은 원색을 피해 단색으로 지었습니다. 대신 끝동이나 고름, 깃 같은 부분에 고운 빛깔을 써서 여자아이 옷다운 화사함을 살렸지요. 그런 어머니의 가르침 덕분이었을까요? 저는 비교적 어린 나이부터 색상의 조화에 눈을 뜬 것 같습니다. 디자인이나 미술을 정식으로 공부한 적

전통적인 오방색 배색을 따른 아기 색동저고리.
아기에게 입히기 편하고 잘 풀리지 않도록 고름을 길게 둘러 매도록 했다.

은 없지만, 어머니가 옷을 짓고 색을 배합하는 모습을 옆에서 보고 또 그 옷을 직접 입으면서 감각을 익힌 것이지요.

한복을 본격적으로 만든 이후부터 저는 색동옷에 대해 새로운 고민을 했습니다. 제가 한복을 처음 만들 무렵에 색동은 어린이 옷에만 썼습니다. 공장에서 양산되어 나오는 색동 천을 그대로 쓰는 경우가 많았고, 좀 비싼 한복 가게에서는 천을 색색으로 이어 색동을 만들었죠. 빨강, 노랑, 초록 등 원색을 그대로 썼기 때문에 사실 아무리 우리 전통이라 해도 인상이 너무 강하게 느껴졌습니다. 당시에는 감각이 좀 세련된 사람들이라면 으레 색동이 유치하다고 말하곤 했을 정도니까요. 전통 색상의 색동저고리는 아이들 중에서도 얼굴이 하얗고 좀 통통한 아이에게 잘 어울립니다. 이 색동을 어른들이 입을 수 있도록, 그리고 어른들에게 잘 어울리도록 색상 배합을 바꾸고 형태를 새롭게 디자인한 것은 사실 제가 처음으로 시도한 일입니다.

제가 왜 전통 색동을 현대식으로 변형하고 싶다고 생각하게 됐는지는 잘 기억나지 않습니다. 옛날 복식 자료를 보다 색이 바래고 낡은 색동저고리를 보면서 아름답다고 느꼈기 때문일까요? 박물관에 소장된 옛 옷을 보면서 '색동이라도 저렇게 색깔이 가라앉으면 아름다워 보일 수 있겠구나'라는 느낌을 받은 적도 있었습니다. 어느 날부터인가 저는 "어른 옷에 색동을 넣으면 안 될까?"라는 엉뚱한 고민을 하게 되었습니다. 고민이 길어지던 중 석주선 박사님을 찾아갔습니다. 전통 복식 연구의 권위자인

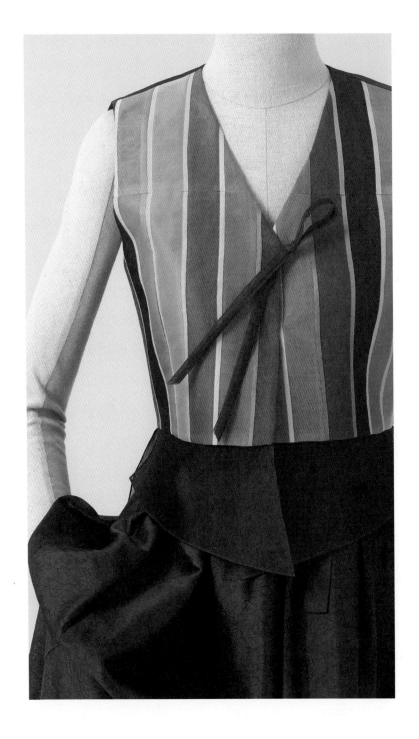

석 박사님은 저에게 전통 옷의 아름다움을 가르쳐주신 스승이십니다.

"선생님. 전통적인 한복도 좋지만, 저는 현대적인 한복을 만들고 싶습니다. 지금은 옛날에 비해 시대적인 조건이나 생활 모습이 완전히 달라졌지 않습니까. 한복의 아름다움과 정신은 살리면서 완전히 새로운 옷을 만들고 싶은데 어떻게 하면 좋을까요?"

저의 고민은 다른 것이 아니었습니다. 현대의 미적 감각과 생활에 어울리는 한복을 만들었을 때 사람들이 '그건 한복이 아니다'라고 비난할까 두려웠던 것이죠. 저는 한복을 정식으로 공부하지도 않았고, 그렇다고 한복을 전문적으로 만들어온 집안 출신도 아닙니다. 어느 날 우연히 운명처럼 한복을 시작하게 되었죠. 오히려 그래서 전통을 이어가면서도 새롭고 아름다운 옷을 만들고 싶었던 것 같습니다. 제 고민을 들은 석주선 박사님은 전혀 망설이지 않고 선뜻 대답하셨습니다.

"당연히 그래야지."

"네?"

"당연히 그래야 해요. 이영희 씨는 할 수 있을 거야. 난 믿어요."

제 귀가 의심스웠습니다. 평생 한국 전통을 연구해온 석 박사님

파리 컬렉션에서 발표한 모던 의상으로, 한복의 색동 모티브를 살려 윗옷을 디자인했다. 노방이라는 소재와 색동 모티브를 사용했지만 서구적인 느낌을 준다.

이 그렇게 대답하시다니. 사람들이 한복의 가치를 모르던 시절에 누구보다 먼저 그 아름다움을 발견하고 전통 보존을 위해 노력하신 박사님께서 말입니다. 그때부터 저는 고민하는 대신 열심히 옷을 만들었습니다. 석 박사님 덕분에 발견한 한복의 아름다움을 저만의 방식으로 해석해 사람들에게 전하고 싶었습니다. 그리고 새롭게 디자인한 저만의 한복을 패션쇼와 매장을 통해 발표했습니다.

1984년, 어른을 위한 색동저고리를 처음 발표했을 때가 기억납니다. 패션쇼에서 어른용 색동저고리를 다섯 벌 선보였는데, 그 준비 과정이 얼마나 어려웠는지 모릅니다.

색동저고리를 만들기 위해서는 우선 소매 배래 부분 색깔을 결정해야 합니다. 같은 계열로 할 수도 있고, 대조되는 색으로 할 수도 있습니다. 어떤 경우에나 이 색들이 어우러져 전체적으로 은은한 느낌을 주어야 합니다. 너무 가라앉은 색으로만 배열해도, 밝은 색만 배열해도 결과가 좋지 않습니다. 색깔마다 색동 폭을 좁게 할지 넓게 할지, 규칙적으로 할지도 결정해야 합니다. 색색 천을 배치하려 하니 한복 소매가 그렇게 길게 느껴질 수가 없었습니다. 하나의 색을 결정하면 다시 무수히 많은 색상 가운데 하나를 골라야 했습니다. 며칠이 걸려 소매를 완성하면 그 색동 소매에 어울리는 길, 즉 저고리 몸판 색을 찾아야 하죠. 길 색깔을 결정한 후 깃과 고름, 끝동 색깔을 다시 맞춰야 합니다. 간신히 저고리 색상 배치를 끝낸다 해도, 치마 색을 어떻게 할 것인

가, 라는 커다란 문제가 남습니다. 이런 식이니 한 벌의 작품을 만드는 데 시간이 너무 오래 걸렸습니다. 그래도 계속 이 색깔 저 색깔 대보고 또 대보면서 만드는 수밖에 없었습니다. 평일엔 매장에서 고객들을 응대하면서 장사를 해야 하니, 매장이 쉬는 일요일에 혼자 나가 색 배합을 연구했습니다. 휴일에 집을 나와 매장으로 향할 때면 아이들을 돌보고 살림을 건사해주시는 친정어머니와 아직 어린 아들들에게 무척 미안했습니다. 하지만 매장에 혼자 앉아 색깔을 맞추다 보면 시간 가는 것도 잊고, 힘든 것도 다 잊어버렸습니다. 천신만고 끝에 완성한 다섯 벌의 색동 저고리 한복은 패션쇼에서 폭발적인 인기를 얻었습니다. 무대 뒤에서 객석의 반응을 살펴보고 있는데 저도 모르게 눈물이 흘렀습니다.

아무도 없는 썰렁한 매장에서 셀 수 없이 많은 시행착오를 거치며 색을 맞춰보던 시간이 떠올랐기 때문인 것 같습니다.

쇼가 끝난 후에는 색동이 저렇게 우아할 수 있느냐, 어른을 위한 색동이라니 너무나 새롭다, 등등의 반응이 쏟아졌죠. 매장을 찾아온 고객들도 저마다 색동 한복을 입고 싶어 했습니다.

그렇게 어른을 위한 색동옷을 발표한 1984년, 저는 저 스스로와 약속을 하나 했습니다. 어떤 일이 있어도, 일 년에 한두 벌씩이라도 새로운 색동 패턴의 옷을 디자인하겠다는 것이었습니다. 그날 이후 30년이 넘는 세월 동안 저는 스스로와 한 약속을 꾸준히 지켜왔습니다. 색동 패턴을 디자인할 때마다 맨 처음 색동

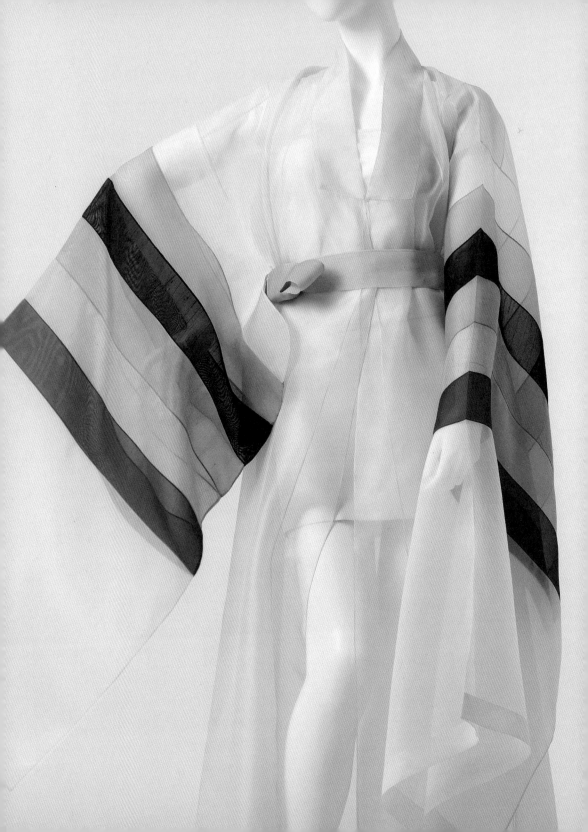

옷을 만들던 때로 돌아간 듯한 기분이 듭니다. 30년 이상 연구하고 시도해왔는데도 100퍼센트의 배합을 찾기 위해서는 아직도 시행착오를 거듭해야 합니다. 시도를 한다고 해서 다 성공하는 것도 아닙니다. 그렇게 많은 색동 패턴을 만들어왔지만, 다섯 벌 중 한 벌꼴로 제 성에 차지 않는, 부족한 결과물이 나옵니다. 아마 제가 재능이 모자라거나 노력이 부족한 탓인 것 같습니다. 변명 같지만 색동 패턴은 시도할수록 예상치 못한 함정에 맞닥뜨립니다. 똑같은 빨강 파랑이라 해도 느낌과 깊이가 다른 색깔이 수십, 수백 가지나 존재합니다. 게다가 소재를 어떻게 선택하느냐에 따라 색의 느낌이 완전히 달라집니다.

얇은 옷감은 안감을 어떤 색깔, 어떤 소재로 하느냐에 따라 눈에 보이는 결과물이 또 달라집니다. 다양한 경우의 수를 고려하다 보니 저는 이 나이, 이 경력에도 색동 앞에서는 초보가 됩니다.

세상엔 실제로 해보아야 비로소 알 수 있는 것이 많습니다. 색동옷의 색상 배합이 바로 그런 일입니다. 머릿속으로 이렇게 하면 멋있게 어울리겠다고 계산하지만, 실제로 옷감을 대어보면 예상과 전혀 다른 결과가 나오기 일쑤입니다. 그런 시도 끝에 "아, 이

전통 예복인 원삼을 노방으로 새롭게 해석한 의상.
빨강-파랑-노랑으로 색동을 배색하고 화려한 금박으로 장식하는 전통 원삼과는 달리,
장식을 절제하고 현대적인 배색의 색동을 활용했다.

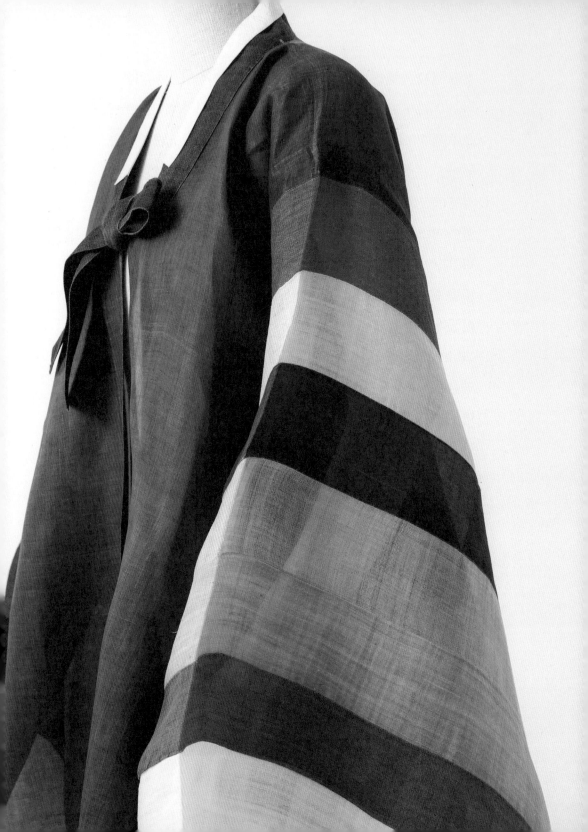

거다!"라는 100퍼센트의 결과를 우연히 얻을 때 느끼는 기쁨은 말로 옮기기 힘들 만큼 큽니다. 고생한 시간과 그동안의 스트레스가 한순간에 날아가고, 몸과 마음 가득히 넘치는 기쁨만 남습니다.

그런 희열 때문에 지난 40년 동안 지루한 순간이라곤 단 1초도 없이 옷을 만들어온 것 같습니다. 지루하지 않은 정도가 아닙니다. 파리 컬렉션에 진출하면서는, 한복이 아닌 현대 복식에 색동을 응용한 디자인을 계속 발표했습니다. 현지 사람들은 제가 만들어낸 색동 앞에서 "저렇게 환상적인 색상 배합은 처음 보았다", "도대체 저런 색상을 어디에서 가지고 왔느냐"라며 언제나 찬사를 아끼지 않았습니다. 그때마다 저는 "한국의 전통 옷인 한복에서 영감을 얻었다"라고 대답했습니다. 천이 귀해 작은 자투리도 버리지 못하고 색색 천으로 아이 옷 소매를 만들던 한국의 옛 문화가 파리 패션계에서 칭찬을 받다니 감개가 무량하기만 했습니다.

저에게는 색동옷을 만드는 것이 스트레스 해소법이며 큰 낙입니다. 더 아름답고 완벽한 색의 조화를 위해 몰입하다 보면, 일상의 수많은 걱정 근심이 다 잊힙니다. 마음에 드는 결과물을 얻으

천연 염색으로 물들인 모시로 원삼을 지었다.
쪽물을 들인 원삼의 길이 현대적인 느낌마저 준다. 전통 원삼은 여름철에는
얇은 비단인 '사', 겨울철에는 두꺼운 비단인 '단'으로 주로 만들었다.

면 모든 답답함이 스르르 저절로 풀리곤 합니다.

올해도 저는 새로운 패션쇼에서 발표하기 위해 색동옷을 만들고 있습니다. 제가 살아 있는 한 해마다 계속 새로운 색동옷을 만드는 것이 목표입니다. 색동 배합 앞에서 저는 언제나 처음 이 일을 시작하던 가슴 뛰는 순간으로 돌아가, 몇 번이고 몇 번이고 다시 젊은 마음이 됩니다.

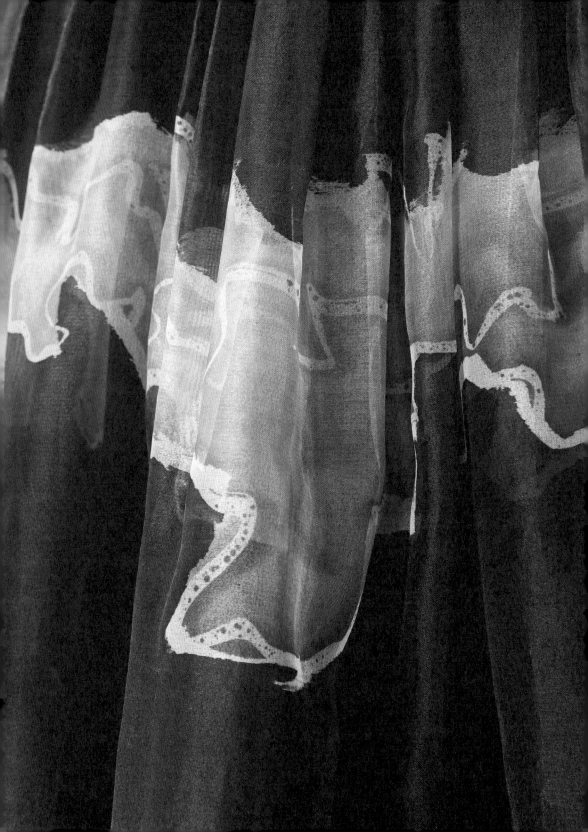

디자인은 섬유에서 시작한다

패션은 섬유에서 시작한다.
디자이너에게 섬유는 전쟁터에서 사용하는 무기와도 같다.
새로운 섬유를 개발할 재정 여건이 되지 않았기에,
모든 능력과 아이디어를 동원해 한복 옷감을 변용해야만 했다.

패션은 그냥 옷을 만드는 것이 아닙니다. 옷을 제대로 만들기 위해서는 그 나라에 역사적 깊이가 있어야 하고, 섬유나 다른 과학 기술도 발전해야 합니다. 또 디자이너가 문학과 미술, 음악에 대한 지식도 갖추어야 하죠. 이런 부분에서 저는 디자인을 하면서 저 자신의 모자라는 점을 언제나 깊이 느끼고 있습니다.

패션에서 디자인 못지않게 중요한 것이 섬유입니다. 패션은 소재에 따라 형태가 달라집니다. 디자이너가 디자인을 내놓아도 그대로 만들기 위해서는 소재가 뒷받침되어야 합니다. 패션 산업이 발달한 나라는 대개 섬유 산업도 발달했습니다. 프랑스나 이탈리아, 미국 같은 곳은 패션뿐 아니라 섬유나 원사도 품질이 좋습니다. 섬유 산업이 발달하면 그를 기반으로 다양한 분야에서 훌륭한 디자이너가 여럿 나올 수 있죠.

프랑스나 이탈리아, 미국처럼 하이 패션이 발전한 나라에서는 시즌마다 또는 디자이너마다 신개발 섬유로 만든 옷을 발표하는 경우가 많습니다. 그 나라 섬유 생산업체에서 신제품이 나오면 유명 디자이너들을 찾아가 신제품을 이용해달라고 제안하는 일도 비일비재합니다. 특히 파리 컬렉션에 진출한 일본 디자이너들에게는 일본의 여러 섬유업체가 경쟁적으로 새로운 섬유를 제공한다고 합니다. 디자이너 입장에서는 취향대로 섬유를 골라 쓸 수 있는 것이죠.

소재에서 출발해 상상력을 꽃피우고, 새로운 소재로 창의적인 디자인을 만들어냅니다. 파리에서 활동할 때 제가 일본 디자이너

를 부러워한 점이 있다면 딱 하나, 바로 이 부분이었습니다.

그들의 섬유 산업은 세계 수준으로 발달했습니다. 국가 차원에서 단합해 자국 디자이너를 응원하고 후원하는 분위기도 조성되어 있습니다. 일본 디자이너가 일본 섬유를 이용해 일본 전통의 이미지를 살려낸 작품을 발표합니다. 외국인들은 그 브랜드를 통해 일본 문화에 대한 호감, 나아가 일본이라는 나라에 대한 호감을 쌓아갑니다. 그것이 결국에는 일본이라는 나라의 국력과 연결되죠.

파리 컬렉션에서 시즌마다 창의적인 디자인을 발표해야 하는 상황에서 저도 섬유 때문에 고민이 많았습니다. 한복 소재를 이용하기는 했지만 그것만으로는 충분하지 않았습니다. 한국에서 한복만 디자인할 때, 수공업으로 새로운 무늬와 질감으로 옷감을 짜게도 해보았고 염색을 통해 새로운 빛깔의 천을 만들어보기도 했습니다. 옛날 옷 무늬를 살리는 등 시중에 없는 옷감을 개발해 한복을 만들었지요. 그런데 모던 의상을 시즌마다 새롭게 만들다 보니 기존에 가지고 있던 한복 옷감보다 더 다양한 섬유가 필요했습니다. 개인이 새로운 섬유를 개발한다는 것은 불가능에 가깝습니다. 현대 들어 섬유를 만드는 것은 높은 수준의 과학 기술과 자본이 필요한 일이 되었습니다. 옛날처럼 집에서 베틀로 옷감을 짜는 시대가 아니지요.

저의 한계는 분명했습니다. 혼자 힘으로 섬유를 개발하는 건 어렵고, 저를 도와주는 섬유업체도 없었습니다. 파리에 진출했다

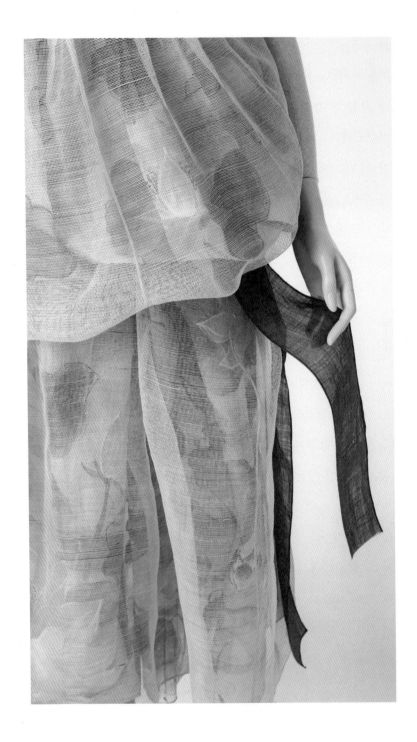

하면 '한복 만들던 사람이 별나다'는 정도의 반응이 많았고, 가끔은 '해외에서 국위를 선양해주어서 고맙다'라는 인사를 들었습니다. 그러나 누구 하나 저에게 현실적인 도움을 주는 사람은 없었습니다. '내가 좋아서 하는 일이니 내가 책임져야지'라는 생각만으로 버틴 것 같습니다. 한동안은 현지의 매출도 괜찮았기 때문에 그럭저럭 해나갈 수 있었습니다.

저희 파리 매장은 한국에 금융 위기가 와서 환율이 너무 높아졌을 때 하는 수 없이 철수했는데, 파리에서 보낸 12년 동안 저는 전통에서 영감을 얻은 섬유를 스스로 개발해야 했습니다. 인건비가 싼 다른 나라에 의뢰해 새로 섬유를 짜달라고 몇 번이나 주문하기도 했습니다. 그 결과 한국 것과는 좀 다른 느낌의 모시가 완성되었지만, 제가 만족할 섬유를 만들지는 못했습니다. 고민 끝에 저는 기존의 한복 옷감에 변화를 더해보자고 생각했습니다.

우선 저는 옷감에 그림을 그리는 것부터 시작해보았습니다. 염색용 염료로도 그려보고, 그림을 그리는 안료로도 해봤습니다. 붓 날염 기법을 이용한 것이죠. 그림을 그린 옷감 위에 얇고 올이 성긴 옷감을 덮어 이중으로 만들고 아래쪽 옷감에 그린 무늬

파리 컬렉션에서 발표한 모던 의상.
성글고 가볍게 직조한 베 아래 그림을 그린 노방을 받쳤다. 두 겹의 소재가 겹치면서
제3의 효과를 발휘하도록 하는 것은 전통 한복에서 흔히 볼 수 있는 기법이다.

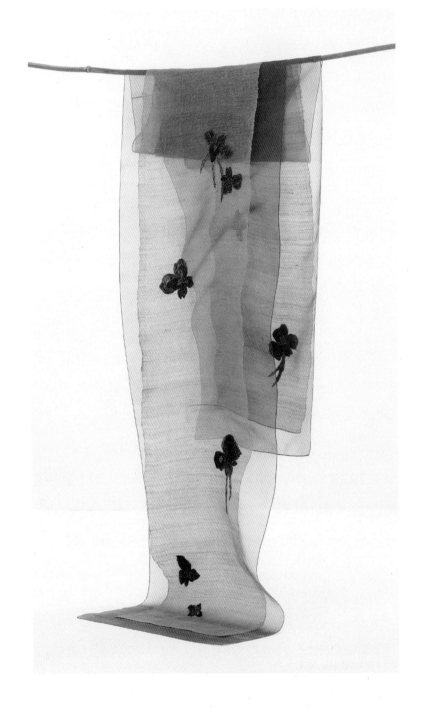

가 은은하게 비치도록 하기도 했습니다.

자수는 당연히 기본이었습니다. 그동안 한복에서 사용해본 여러 다양한 자수 기법을 이용해 변화를 주려고 했지요. 이전에 없던 새로운 자수 기법이 등장하기도 했습니다. 문양을 기계 자수로 놓고, 그 자수 위에 또 자수를 놓는 식으로 여러 번 거듭해 수를 놓았습니다. 그렇게 두꺼운 자수를 놓고 보니 질감이 마치 벨벳처럼 두꺼워지면서 참신한 느낌을 주더군요. 아예 얇은 천 위에 신기법의 두꺼운 겹자수를 놓아보았습니다. 얇게 비치는 천과 두꺼운 자수 문양이 대조를 이루면서 천 전체 분위기가 새로워졌습니다. 이 위에 다시 얇은 천을 겹쳐 은근히 비치도록 하기도 했죠.

모시와 실크를 섞어 짜서 새로운 섬유를 만들거나, 홍두깨질을 활용해 옷감에 두께와 광택을 더하는 시도도 해보았습니다. 염색에서도 일반적으로 옷감에 잘 쓰지 않는 다양한 방법을 실험했습니다. 제가 대학원 염직공예과에서 공부한 경험이 크게 도움이 되었습니다. 이런 실험을 하면서 저는 마치 스스로가 섬유 연구자가 된 듯한 기쁨을 느꼈습니다.

이런 기법은 모두 제가 전통 한복에서 배운 것입니다. 옛날 한복

성글고 얇은 천 위에 자수를 여러 겹으로 두껍게 놓아 대조적인 효과를 노렸다.
그 결과 섬세하고 화려하지만 과하지 않은 느낌을 완성했다.

파리 컬렉션을 위해, 전통 한복 소재를 응용하거나 새로운 실험을 통해 다양한 섬유를 개발했다. 한복 디자인에서 익혔던 자수와 염색 기법이 신섬유 개발에 큰 도움이 되었다.

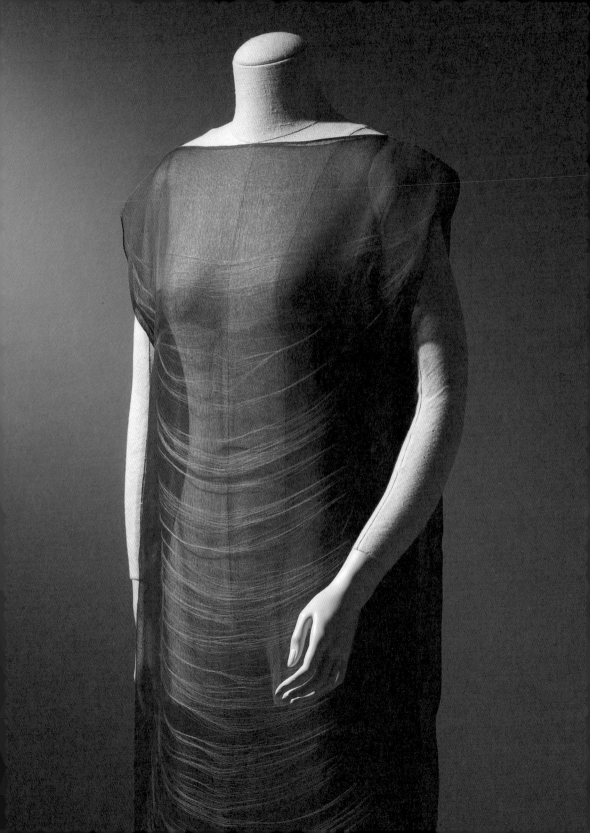

옷감 가운데 춘포라는 것이 있습니다. 이제는 명맥이 거의 끊겨 잊혀가는 옷감이죠. 춘포는 명주실을 날실로, 모시실을 씨실로 해 짜냅니다. 모시와 명주의 장점을 두루 갖추어, 올이 가늘고 섬세하면서도 가볍고 내구성이 뛰어납니다. 춘포에서 영감을 얻어, 현대식 기계로 모시와 실크를 섞어 옷감을 짜보았습니다.

자수나 염색, 그림을 그린 천 위에 다시 얇은 천을 겹쳐 제3의 색깔과 무늬를 만들어내는 기법 역시 한복에서 배웠습니다. 조선 시대에 높은 계급 사람들이 입던 옷 가운데에는 치마를 겹쳐 입어 색깔이 비치도록 한 것이 있었습니다. 여름철 예복 가운데에는 겉감과 안감을 서로 다른 색깔로 해서, 입으면 두 색깔이 섞인 듯하면서 아롱지는 효과가 생기는 사례도 많습니다.

그런 옛 사례를 하나하나 떠올리면서 제가 선택할 수 있는 섬유의 종류를 늘려나갔습니다. 얇은 실크와 실크 사이에 다시 실크 실을 넣어 섬유를 만들기도 했습니다. 속이 훤히 비쳐 보이는 얇은 실크 사이에 실을 넣어 옷을 지었더니, 사람의 움직임에 따라 안에 들어 있는 고운 실들이 자유롭게 움직였습니다. 사실 이 옷감은 말로 설명하는 것보다 눈으로 보고 손으로 만져보아야 그 아름다움을 제대로 알 수 있습니다. 옛날에는 얇고 투명

반투명한 두 겹의 얇은 실크 사이에 실크 실을 넣어 만든 모던 의상으로 역시 파리 컬렉션에서 발표했다. 섬유 사이에서 움직이는 가느다란 실이 내는 효과가 독특하다. 발표 당시 유럽 패션지에서 호평받은 디자인이다.

한 비단을 잠자리 날개 같다고 표현하곤 했는데, 이 옷이 딱 그런 느낌입니다. 하늘하늘한 옷감 사이에서 부드럽고 가느다란 비단 실들이 느슨하게 움직이거든요. 해외 유명 패션 잡지 화보에 이 옷이 실린 적이 있습니다. 속옷을 입지 않은 모델이 이 옷을 입고 거기에 강한 조명을 더해, 투명한 옷의 질감과 부드러운 실의 흐름이 더 두드러져 보였습니다.

디자이너 이영희의 상징이 된 '바람의 옷'도 섬유에 대한 고민 끝에 나왔다고 할 수 있습니다. 한복에서 저고리만 벗으면 바로 바람의 옷이 되는 줄 아는 분들이 많은데 그렇게 간단한 일은 아닙니다. 사실 바람의 옷은 한복 치마 그대로가 아니라, 저고리를 입지 않고 치마를 입었을 때 드레스처럼 아름다워 보일 수 있도록 치마를 섬세하게 변형한 것입니다. 그러자면 치마 말기와 치마의 비례도 중요하고, 말기에 어떤 장식을 할지, 치마 형태와 폭은 어떻게 해서 어떻게 여며 입을지 조목조목 신경 써서 디자인해야 합니다. 무엇보다 바람의 옷에서는 다른 옷보다 구성이 단순하기 때문에 색상이 더욱더 중요해진다는 사실을 잊어서는 안 됩니다.

한복 디자인을 처음 시작한 이래 저는 남다른 색깔을 만드느라 40년을 보냈다 해도 과언이 아닙니다. 제가 파리에서 발표한 바람의 옷은 단순히 빛깔 고운 천으로 만든 것이 아닙니다. 기존의 옷감을 쓴 것이 아니라, 하얀색 천에 붓으로 색을 칠해 빛깔을 만들었습니다. 기계로 균일하게 염색한 것이 아니라 손으로

칠해 부분부분 색깔에 변화가 있는 옷감으로 지었기에, 바람의 옷은 자연 그대로의 느낌을 줄 수 있었습니다. 이 옷의 치맛자락이 나부끼는 모습에서 바람을 느꼈다고 한 프랑스 기자 베나임 Benaim도 이 사실을 알고 있었을까요? 만약 이 옷을 공장에서 염색해서 나온 옷감으로 만들었어도 바람처럼 자유롭고 아름다운 움직임을 자아낼 수 있었을까요?

패션쇼 관객이나 제 옷을 사준 고객은 제 옷이 이런 노력을 거쳐서 나온 소재로 이루어졌다는 사실을 모를 수도 있을 겁니다. 제가 설명을 해준다고 해도 '그런가 보다' 하고 대수롭지 않게 넘어가기 쉽겠죠. 심하게는, 옷을 만든 디자이너의 공치사라고 생각하는 사람도 있을지 모릅니다. 사람들이 알거나 알지 못하거나 상관없이, 그 옷을 디자인한 저는 그 차이를 압니다. 어떤 소재로 어떻게 옷감을 만드느냐, 염색과 무늬를 어떤 방법으로 넣었느냐에 따라 옷이라는 결과물은 섬세하게 달라집니다. 무늬 위치나 색깔 변화의 미묘한 차이에 따라 같은 옷이라도 품위와 아름다움이 전혀 달라지는걸요.

옷을 디자인하고 만드는 과정에서 뜻대로 되지 않고 너무 힘들어 타협한 부분이 있으면, 나중까지 자꾸 그 부분이 눈에 걸려 결국 처음부터 다시 그 옷을 만드는 일도 종종 일어납니다. 그런 시행착오를 여러 번 겪어보았기에 저는 아예 처음부터 아주 작은 부분까지 최선을 다하는 것이 버릇이 되었습니다. 초기 단계에서 마음에 들지 않는데 그냥 넘어가면 나중에는 일이 더 커

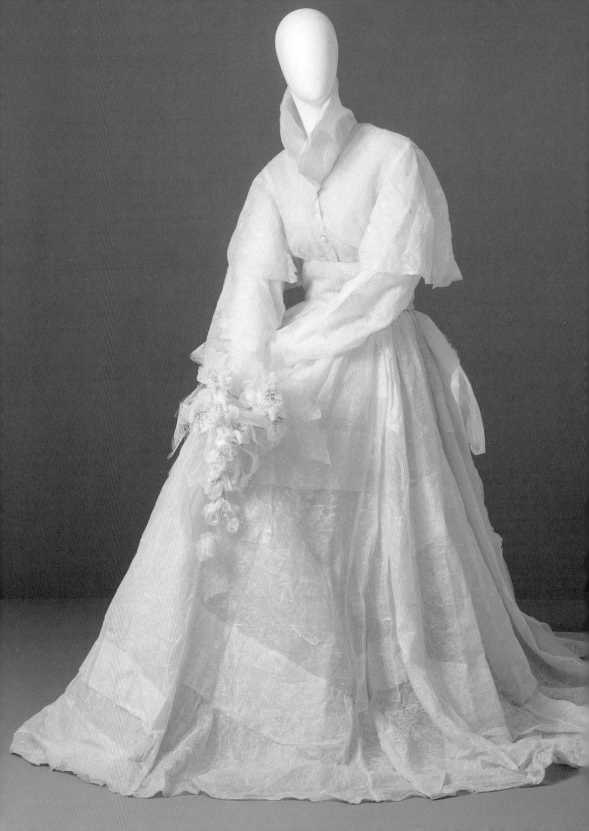

지고 말거든요. 저희 회사 직원들은 "다 뜯고 다시 만들자", "처음부터 다시 해보자"라는 말에 익숙해져 있습니다. 시제품 단계뿐 아니라 신제품 개발 과정에서도 수없이 듣는 말이니까요.

프랑스와 미국에서, 그 이전에 서울에서 저는 유난스럽고 까다로운 디자이너로 살아왔습니다. 옷감이 마음에 들지 않으면 직접 만들었고, 마음에 드는 색깔이 없으면 직접 만들었습니다. 저라고 그런 과정이 편하고 좋기만 했던 건 아닙니다. 누군가 제 마음에 드는 섬유를 만들어주었다면, 제 눈에 딱 들어오는 색깔의 원단이 시중에 있었더라면 시행착오를 줄일 수 있었을 것입니다. '답답한 사람이 우물을 판다'라는 말이 있죠. 무엇을 간절히 필요로 하는 사람이 그 일을 하게 된다는 의미입니다. 섬유에 대한 필요가 저만큼 간절한 사람이 없어 제가 그 일을 했을 뿐인 것이죠.

한복을 만들고 파리에 진출하고 다시 뉴욕에 박물관을 만들고 했던 세월을 돌아보면 어떻게 그 일들을 다 해냈나 싶습니다. 누가 도와줬더라면 좀 더 잘할 수 있었을 텐데, 누군가와 함께 했더라면 기쁨과 슬픔을 더불어 나눌 수 있어 좋았을 텐데, 하고 생각할 때도 있습니다.

파리 컬렉션에서 발표한 웨딩드레스로, 전체를 한지로 만들었다.
패션쇼 당시 흰색의 변형 화관과 종이꽃 부케를 곁들여 쇼의 마무리를 화려하게 장식했다.

제가 이렇게 열심히 일을 한 것은 '그냥 좋아서'였습니다. 한복이 너무 좋았고, 그 아름다움과 사랑에 빠졌고, 그 사랑이 길어지고 깊어져서 더 널리 더 많이 알리고 싶었습니다. 고운 빛깔을 보면 글자 그대로 가슴이 쿵쾅거리며 뛰었습니다. 그래서 힘든 줄도 모르고, 시간이 흘러가는 줄도 몰랐습니다. 제 사랑이니 제가 감당해야 한다는 생각만 했던 것 같습니다.

하지만 저보다 젊은 세대는 저보다 좀 더 쉬운 길을 갔으면 좋겠습니다. 국가나 사회에서 문화적·경제적·기술적 뒷받침을 탄탄하게 지원받고 그 위에서 디자이너의 능력을 펼쳐나갈 수 있다면 얼마나 좋을까요. 다행히 최근에는 지방자치단체에서 섬유에 관심을 가지고 한복에 어울리는 섬유를 만들어보자는 제안을 하기도 했습니다. 혹시라도 미래의 세대를 위해 좋은 여건을 만드는 데 제 작은 힘이나 경험이 필요하다면 앞으로 아낌없이 제가 가진 것을 나눌 생각입니다.

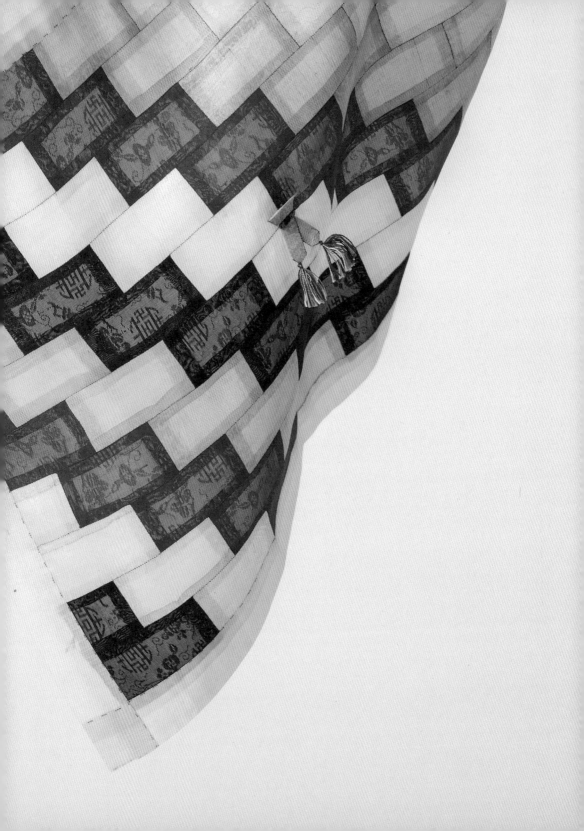

이질적인 것이 만드는 조화가
아름답다

요즘에는 조각보의 아름다움을 알고 있는 사람이 많다.
하지만 이 소박한 규방 공예품의 가치는 안타깝게도
꽤 오랫동안 제대로 평가받지 못했다.
조각보를 알게 된 이후 나는 이질적인 것의 어울림이 만들어내는
조화를 옷을 통해 표현하고 싶었다.

얼마 전 디자이너 칼 라거펠트가 서울에서 샤넬의 크루즈 컬렉션을 발표해 화제가 되었습니다. 이 쇼에서는 한복에서 영감을 얻은 것으로 보이는 옷이 높은 비중을 차지했죠. 색동 무늬, 나전칠기 무늬, 한글, 전통 문양, 가체 등을 응용한 디자인을 발표했는데, 특히 조각보를 응용한 디자인이 눈에 많이 띄었습니다. 쇼가 끝난 후 찬반양론이 뜨거웠습니다. 세계적인 유명 브랜드 샤넬에서 한국 전통에 관심을 가진 사실에 점수를 많이 주는 평가도 있었고, 한국 전통의 본질을 좀 더 심도 있게 해석했더라면 좋았겠다는 평가도 있었습니다. 저 역시 샤넬의 서울 패션쇼에 관심을 가지지 않을 수 없었습니다. 직업이 직업이니만큼 발표된 작품 사진을 살펴보면서, 칼 라거펠트가 한복을 어떻게 해석했는지를 보게 되더군요.

칼 라거펠트가 조각보나 색동에 관심을 가진 건 어떻게 보면 당연하다고 생각합니다. 유럽에 없는 형식이고, 다양하고 이질적인 색깔이 한데 어울려 조화를 이뤄내는 모습에 매력을 느꼈겠죠? 하지만 저는 라거펠트가 한 걸음 더 나아갔으면 좋았겠다는 생각도 듭니다. 물론 그의 조각보와 색동 해석도 새로웠지만, 가령 조각보 색상 배치 같은 것에서 좀 더 입체적인 해석을 할 수 있지 않았을까요? 한국의 조각보가 왜 나왔을까, 색동이 왜 생겨났을까 고민했더라면 다른 결과물을 내놓을 수도 있지 않았을까 싶은 거지요.

한국의 조각보가 자투리 천을 모아 만든 것이란 사실은 누구나

알고 있습니다. 조각보를 잘 살펴보면 그 안에도 은근한 규칙성이 있습니다. 두꺼운 천은 두꺼운 천끼리, 얇은 천은 얇은 천끼리 모아 보자기를 만들죠. 그 안에서 최대한 패턴과 통일성을 만듭니다. 옷감 색깔이 다양할 때는 옷감 두께나 종류를 제한하는 식이죠. 재질이 다양한 옷감을 쓸 때는 색깔을 단순하게 하고, 조각의 패턴이 복잡할 때도 색깔과 두께는 단순해집니다. 자유로운 모양, 자유로운 크기의 조각을 모아 보자기를 만들 때는 대부분 모시나 베 같은 단색의 얇은 천을 씁니다.

색동도 마찬가지입니다. 사실 전통 색동은 그렇게 강렬하게 대조를 이루지 않습니다. 천연 염색을 이용했기 때문에 원색이라 해도 그렇게 강하진 않죠. 또 전통 한복에서 색동은 아이들 옷이나 연희, 즉 무대의상, 예복 등에 사용했고, 어른들이 일상적으로 입지는 않았던 것으로 알고 있습니다.

따라서 조각보나 색동을 어른이 입는 옷에 응용할 때는 신경을 많이 써야 합니다. 저 역시 창작 한복이나 모던 의상에 조각보나 색동으로 많은 실험을 해보았기에 이렇게 말할 수 있습니다. 조각보 패턴을 그대로 살려 한복을 만들어보기도 했고, 크고 작은 조각보 문양을 한복에 붙여본 적도 있습니다. 지금에야 조각보가 전통문화에서 빼놓을 수 없는 공예 분야로 알려졌고, 많은 사람들이 직접 바느질해 조각보를 만들기도 합니다. 하지만 40년 전만 해도 조각보는 보통 사람들에게 거의 잊힌 공예였습니다. 저도 한복을 만들기 전에는 조각보를 잘 몰랐습니다. 어렸을 때

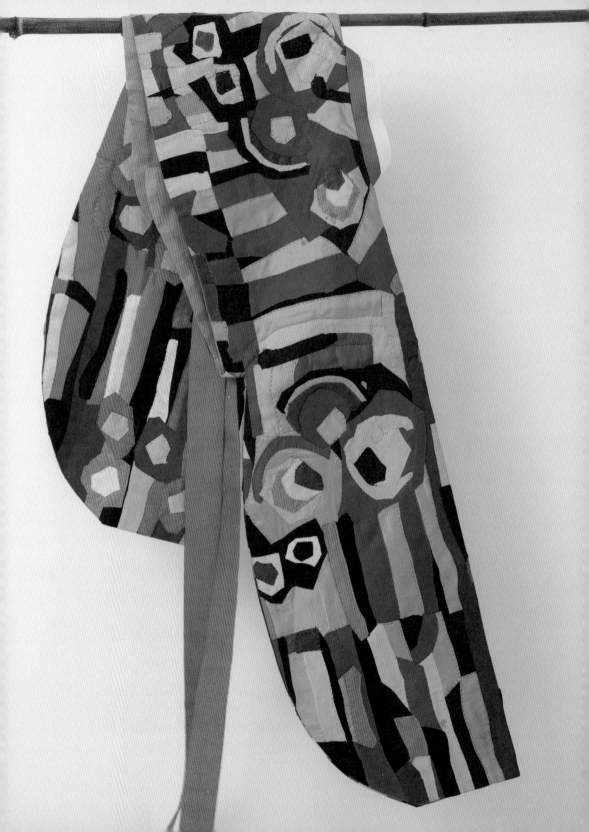

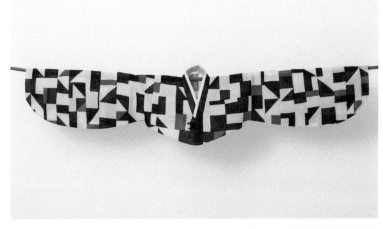

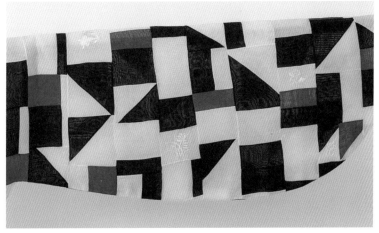

이영희 디자이너가 1980년대에 발표한 조각보 모티브 저고리들.
조각의 형태와 색깔을 자유롭게 구성해 추상미술 작품을 연상하게 한다.
1980년대의 패션 트렌드에 어울리는 화려함과 복잡함이 특징이다.

집에서 보자기를 쓰긴 했지만, 본격적인 조각보라고 할 만한 것은 아니었지요. 제가 조각보의 아름다움을 깨닫게 된 것은 두 사람 덕분입니다.

한복 매장을 열었을 때 친구가 저에게 책 한 권을 선물했습니다. "너한테 꼭 필요한 책 같아서 가져왔어. 도움이 되면 좋겠다"라는 말과 함께였죠. 그 책은 한국자수박물관 허동화 관장님이 엮은 것으로, 한 권 가득 아름다운 전통 보자기를 담고 있었습니다. 그 책을 통해 저는 조각보의 존재를 알게 되었고, 그 아름다운 세계에 눈을 떴습니다.

나중에 허동화 관장님도 직접 뵙고 친분을 쌓으면서 더 많은 것을 배웠고, 저 자신도 옛날 조각보를 하나둘 모았습니다. 조각보를 모을 때마다 꼼꼼히 들여다보면서 소재며 패턴, 염색, 자수 등을 공부했습니다. 작은 조각보 한 장에서도 배울 것이 몇 가지씩 쏟아졌습니다. 한창 한복과 한국 전통의 아름다움에 눈을 뜨기 시작했을 때라, 작은 것 하나만 봐도 새롭게 느끼는 사실이 너무나 많았죠.

저에게 조각보 책을 소개해준 고마운 친구는 불행히도 지금은 이 세상에 없습니다. 미술을 전공했고, 감각이며 패션 센스가 뛰어난 데다 손재주까지 있어 음식도 잘하던 그 친구에게 저는 참 많이 배웠습니다. 그 친구가 한복을 했더라면 저보다 잘하지 않았을까 싶은 마음도 있습니다. 제가 한복을 시작할 때 자기 일처럼 걱정하고 이것저것 도와주고 알려준 친구였는데, 무뚝뚝한

제 성격 때문에 고맙다는 인사도 제대로 못 챙긴 것 같아 늘 미안한 마음입니다.

또 허동화 관장님은 일찍부터 조각보의 아름다움에 빠져 열성적으로 조각보를 모아왔고, 사재를 털어 개인 박물관을 만들었으며 꾸준히 조각보의 가치를 세계와 국내에 알려온 분입니다. 그런 분이 계신 덕분에 저 같은 후배들이 전통의 아름다움을 배울 수 있었습니다.

조각보를 응용하면서 저는 알록달록한 색깔 조합이 아니라, 이질적인 소재와 형태를 배열하는 구성 감각을 배우고 싶었습니다. 손가락보다 작은 천 조각도 버리지 않고 그것을 잇고 붙여 옷을 짓고, 옷을 짓기 어려운 자투리를 모아 보자기를 만든 옛날 사람들은 어떤 마음이었을까요?

근대가 되기 전 한국에서 옷감을 만드는 건 얼마나 힘들고 괴로운 과정이었는지 모릅니다. 목화에서 실을 뽑아 무명을 짜는 일, 풀을 쪼개 실을 자아 모시나 베를 짜는 일, 누에를 키우고 고치를 삶아 비단실을 뽑아 명주를 짜는 일. 이 모든 일은 일일이 세기도 힘들 만큼 복잡하고 섬세하고 고된 노동이 필요합니다.

한복에 처음 조각보나 색동을 응용할 때는 저도 기존 작품을 그대로 살려보았습니다. 저고리 전체를 모시 조각보처럼 조각조각 이어서 만든 작품도 여러 점이었습니다. 아무래도 처음엔 강렬한 면에 끌리게 마련이라, 자유롭고 불규칙적인 형태에 과감한 색깔로 이어 붙여 옷을 만들어본 적도 많습니다.

그런 옷을 발표할 때는 패션계의 전체적인 분위기가 화려한 색깔과 풍요로운 이미지로 넘칠 때였습니다. 그런 화려한 실험이 자연스럽게 시대 분위기와 어우러진 것 같습니다.

패션에도 흐름이 있어서 이제는 좀 더 은은한 조화가 세련되어 보이는 것 같습니다. 저도 조각보 응용에서 옷 전체 느낌이 조화를 이루는 쪽으로 변화했습니다. 첫눈에 봐서 두드러지는 것보다 조화와 균형을 중시하는 쪽으로 바뀐 것이죠. 조각보를 그대로 이용하기보다는 그 분위기나 감각을 살리고 싶었습니다.

옛날 조각보는 강한 색깔이 많아도 촌스럽지 않습니다. 천연 염색을 이용해 원색도 은은합니다. 원색일 때는 대부분 얇은 천이라 뒤가 비쳐 보이며 느낌이 가벼워집니다. 겹보자기는 하얀색으로 뒤를 받쳐 색깔을 중화하기도 합니다. 사이사이 연한 색깔을 함께 쓰기 때문에 전체적으로 전혀 어색하지 않게 조화를 이루기도 합니다.

조각보에 대해 새로운 시각을 갖게 된 때와 파리에 진출한 시기는 비슷했습니다. 프레타 포르테와 오트 쿠튀르 쇼에서 조각보에서 배운 색의 조화, 디자인 등을 표현한 옷을 많이 발표했죠. 파리에서 발표한 모던 의상에서는 한국 조각보를 응용하면서도

조각보는 다양한 색깔의 대조로만 완성되는 것이 아니다.
색상 대조보다는 다양한 형태의 조화, 이질적인 질감의 대비를 보여주는 조각보도 많다.
조각보가 '색상'만이 아니라 '디자인'의 보물 창고인 이유가 여기에 있다.

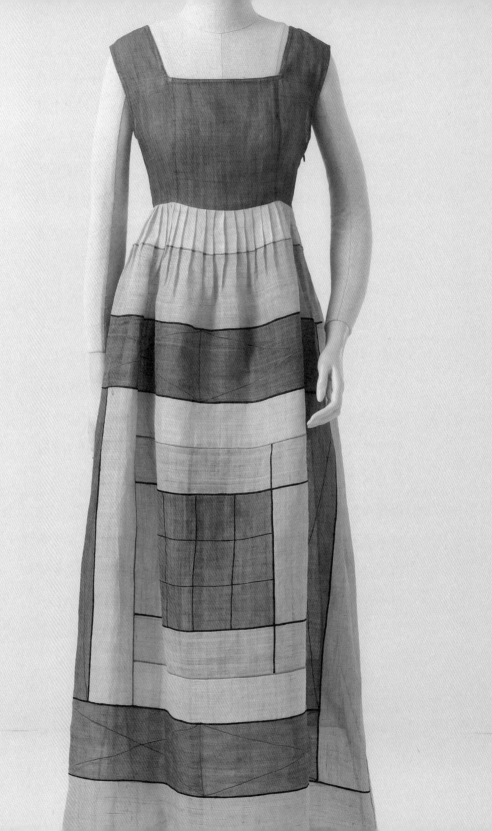

그전의 저 자신에 비해 조금은 더 발전했던 것 같습니다.

외국 소비자들은 한국 조각보 특유의 미학을 깊이 있게 경험해 본 적이 없으니까, 제가 초창기에 시도한 과감하고 강렬한 조각보 패션도 받아들일 수 있었을지도 모릅니다. 하지만 저는 한국 사람으로서 그들보다는 조각보의 본질에 대해 좀 더 오래 고민했습니다. 그래서 조각보를 일차원적으로 패션에 적용해 보여주기는 싫었던 것 같습니다.

한복이나 전통문화를 현대에 받아들여 새로운 디자인이나 상품을 만들어낼 때도 마찬가지라고 봅니다. 전통 디자인을 있는 그대로 현대 제품에 접목한다고 아름다운 디자인이 나오는 건 아닙니다. 잘못하면 전통도 망치고, 현대 제품도 망치는 결과가 나올 수도 있을 거예요. 저라면 먼저 그 전통이 왜 나왔는지, 왜 오늘날의 우리 눈에도 그것이 아름다운지 오래 고민해보겠습니다. 그 전통에 숨어 있는 본질과 이유를 찾아내고, 그것을 현대의 맥락에 펼쳐놓기 위해 노력할 겁니다.

제가 디자인을 할 때 언제나 이런 것을 의식한 건 아닙니다. 다만 일을 오래 하다 보니 무엇인가 자꾸 다른 답, 더 나은 결과를 만들기 위해 애쓰다 시행착오 끝에 이런 답을 얻은 것 같습니다.

파리 컬렉션에서 발표한 모던 의상으로, 은은한 색상과 면의 분할이 돋보이는 작품이다. 삼베나 모시로 만든 홑조각보에서 영감을 얻은 디자인이다.

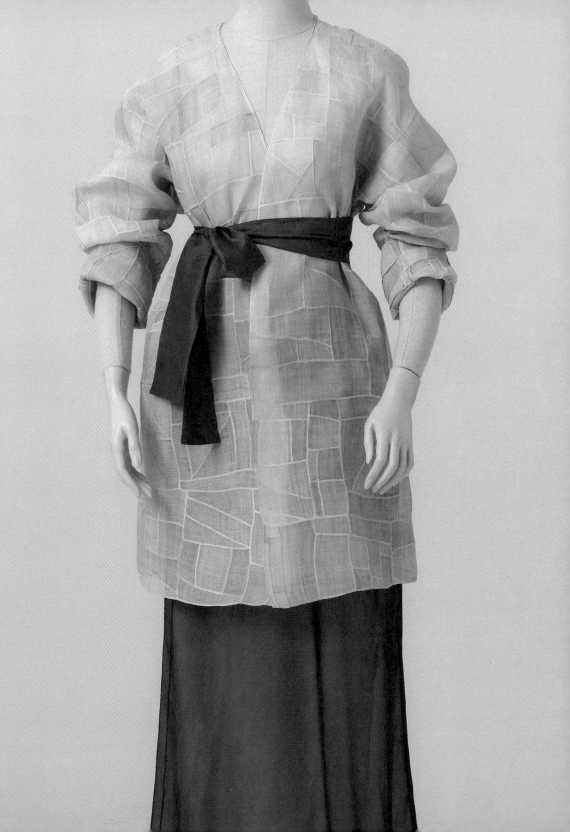

샤넬에서 한국을 모티브로 새로운 패션을 만들어내는 시도는 무척 긍정적이라고 생각합니다. 샤넬처럼 영향력이 큰 브랜드 에서 한국 고유의 아름다움을 세계에 알리면 좋은 일이죠. 다만 그런 작업을 앞으로도 계속 해외 브랜드들에 맡겨놓을 수는 없을 겁니다. 여러 분야의 더 많은 한국 디자이너들이 세계에서 활발하게 활동하면서, 한국 전통의 것을 재해석해 창의적인 디자인을 발표해야겠죠.

저도 더 열심히 노력할 생각입니다. 칼 라거펠트나 세계 여러 유명 디자이너들이 계속 새로운 창의력을 발휘하는 것처럼 저 역시 멈추지 않고 새로운 디자인에 도전하고 싶습니다. 더 많은 동료, 선후배가 저와 함께 노력해주시기를 기대하겠습니다.

옥색과 연한 청색, 흰색의 다양한 모시 조각을 이어서 완성한 모던 의상으로,
파리 이영희 매장에서 큰 인기를 누린 옷이다.
입는 방법에 따라 다양하게 활용할 수 있는 실용성도 인기 요인 중 하나였다.

담양 대바구니,
파리 패션쇼에 오르다

신소재와 창의적인 디자인 경쟁이 치열한 파리에서,
나는 한국의 전통으로 돌아가 거기에 기댈 수밖에 없었다.
그것이 나의 배경이고 자원이었다.

누구에게나 '그때 내가 어떻게 그런 행동을 했지?'라거나 '내가 어떻게 그런 생각을 했지?' 싶을 때가 있지 않을까요. 저에게도 그런 순간이 가끔 있습니다. 제가 해놓고도 왠지 마음에 드는 작업, 나중에 생각해도 꽤 괜찮은 아이디어라고 느껴지는 일이 있는 것이죠. 물론 당시엔 괜찮았는데 다시 보면 아니다 싶은 아이디어도 있기는 합니다. 그래도 인생을 살아가며 자신감을 키우고 힘을 얻기 위해서는, 자신이 한 괜찮은 일을 생각하며 스스로를 칭찬하는 편이 좋지 않겠습니까.

저에게도 지금까지 기분 좋은 경험으로 남은 디자인 아이디어가 몇 개 있습니다. 디자이너라는 직업에는 창의력과 상상력이 필수 조건입니다. 저도 새로운 디자인을 만들어내기 위해 아이디어와 씨름하며 많은 시간을 보냅니다. 파리 컬렉션에 진출했을 때는 그 고민이 더욱 컸습니다. 한복의 아름다움을 살리는 모던 의상, 그것도 세계 사람들에게 사랑받을 수 있는 옷을 어떻게 하면 만들 수 있을까. 머릿속에는 언제나 그 생각이 자리 잡고 있었습니다. 디자인이 시즌마다 발전하고 새로워져야 한다는 부담감이 어마어마했습니다.

파리 진출을 오랫동안 열망했던 저였습니다. 현지 활동이 어려우리라는 것 역시 예상은 했습니다. 언어는 물론 문화와 사업 풍토가 모두 한국과 다른지라 새롭게 익히고 배울 것투성이었습니다. 비용도 만만치 않게 들어갔습니다. 한국과 파리를 수시로 오가야 하니 신체적으로도 피로가 누적되었죠. 그렇다고 한국

에서의 제 삶을 소홀히 할 수는 없었습니다. 서울 매장을 운영하고 고객을 응대하는 일, 수시로 열리는 한복 패션쇼에 새로운 한복을 디자인하고 발표하는 일, 제 개인의 여러 일상생활 등을 파리 생활과 함께 꾸려나가기는 결코 쉽지 않았습니다. 너무 바빠 힘들다는 생각을 할 틈도 없었습니다. 파리에서 10년 넘게 컬렉션을 진행하는 동안, 세월이 어떻게 흘러가는지도 모르고 살았습니다. 파리에 진출한 기간 동안 제일 힘든 것은 현실적인 어려움보다는 새로운 디자인을 발표해야 한다는 부담감이었던 것 같습니다. 그런 저에게 가장 힘이 되어준 것은, 파리 이전에 제가 20년 가까운 시간을 공부해온 한복이었습니다.

1970년대 중반에 일을 시작한 이후 쉬지 않고 옛날 한복과 소품을 공부하고 때로는 직접 수집했습니다. 옛날 옷들의 은은하고 오묘한 색감에 반해, 그 색감의 비밀을 알고자 대학원에 진학해 염색을 전공했습니다. 온갖 옷감을 대상으로 수없는 시행착오를 거쳐 어느 정도는 '이영희만의 색깔'을 구현했고, 그 색깔을 이용해 나만의 배색 감각을 익혔지요. 그런 기초가 없었다면 파리에서 10년 넘는 세월을 버티는 건 불가능했을 겁니다.

디자인을 하다 아이디어가 막히면 저는 예나 지금이나 변함없이 옛날 옷과 소품을 꺼내 살피곤 합니다. 아름다운 물건을 어루만지고 구석구석 살펴보노라면 스트레스가 풀리고, 생각지도 못한 아이디어가 솟아납니다.

그나마 프레타 포르테 시즌에는 좀 나았던 것 같습니다. 오트 쿠뛰르에 참가하기로 결정한 후 고민은 더욱 깊어졌죠. 패션 시즌의 패션쇼는 프레타 포르테와 오트 쿠뛰르로 나뉩니다. 프레타 포르테는 단어 그대로 해석하면 기성복이라는 의미이고, 오트 쿠뛰르는 고급 맞춤복이라는 의미입니다. 둘 다 다음 시즌 유행을 미리 제안한다는 의미가 있습니다만, 오트 쿠뛰르는 맞춤복이라는 의미에 어울리게 프레타 포르테보다 높은 예술적 가치를 추구합니다. 오트 쿠뛰르는 참가하고 싶다고 해서 마음대로 참가할 수 없습니다. 파리패션연맹에서 규정한 규칙에 모자람이 없어야 오트 쿠뛰르에서 쇼를 할 수 있죠. 저는 프레타 포르테에서 12년간 매년 두 차례 패션쇼를 연 후에 오트 쿠뛰르까지 참가할 수 있었습니다.

오트 쿠뛰르 봄여름 패션쇼를 준비할 때였습니다. 그 쇼에서는 한국 모시를 주 소재로 삼기로 결정했습니다. 오트 쿠뛰르의 수공예적인 고급스러움을 구현하기에 적절한 소재라고 판단했기 때문입니다. 한산 모시를 주 소재로 결정했지만 그렇다고 전통 모시를 그대로 쓸 수는 없었습니다. 전통적인 방법으로 짠 모시는 옷감 폭이 좁습니다. 색깔이나 질감이 한정되어 있고 구김이 잘 간다는 단점도 있죠. 한복을 지을 때도 모시의 용도는 다른 옷감에 비해 제한된 편입니다. 저는 모시의 원사를 이용해 새롭게 천을 짜도록 했습니다. 모시와 실크를 섞어서 새로운 천을 만들어내기도 했습니다. 그렇게 만든 천은 염색도 한결 더 잘되

어 은은하고 오묘한 색깔을 만들 수 있었습니다. 오트 쿠튀르이 니만큼 염색과 문양에도 수공예적인 측면을 살려 복잡한 공정을 가미했습니다.

모시를 주 소재로 결정한 후에는 그와 어울리는 다른 소재를 고민해야 했습니다. 어느 날 생각난 것이 바로 등나무 등거리였습니다. 제가 가지고 있는 한복 소품 중에는 아주 오래된 등나무 등거리와 토시가 있었습니다. 1970년대부터 가지고 있었는데, 우연한 기회에 발견하고는 한눈에 반해 소장하게 되었습니다. 등거리라면 젊은 세대는 낯설게 느낄 수 있을 것 같습니다. 등거리는 원래 등 정도만 가볍게 가릴 수 있는 가벼운 여름 웃옷입니다. 그런데 여름에 등나무로 엮어 등거리 모양으로 만든 '등 등거리'도 간단하게 등거리라고 부르죠. 등 등거리는 여름철 모시나 삼베옷을 입을 때 안에 받쳐 입습니다. 더운 날씨에 땀을 흘려도 옷이 몸에 붙지 않고 바람이 통해 시원하게 입을 수 있죠. 어르신들이 얇은 여름옷 안에 등거리를 받쳐 입은 모습을 혹시 보셨는지 모르겠습니다.

전통 토시라고 하면 겨울철 보온용으로 생각하는 분이 많을 것 같습니다. 비단 같은 두꺼운 겨울 천으로 만들고 속을 대어 누비거나 안에 동물 털을 대어 겨울철에 팔에 낍니다. 한복은 소매가 넓어 겨울에는 바람이 들어와 춥습니다. 그럴 때 토시를 끼면 소매를 여며주어 보온 효과를 누릴 수 있죠.

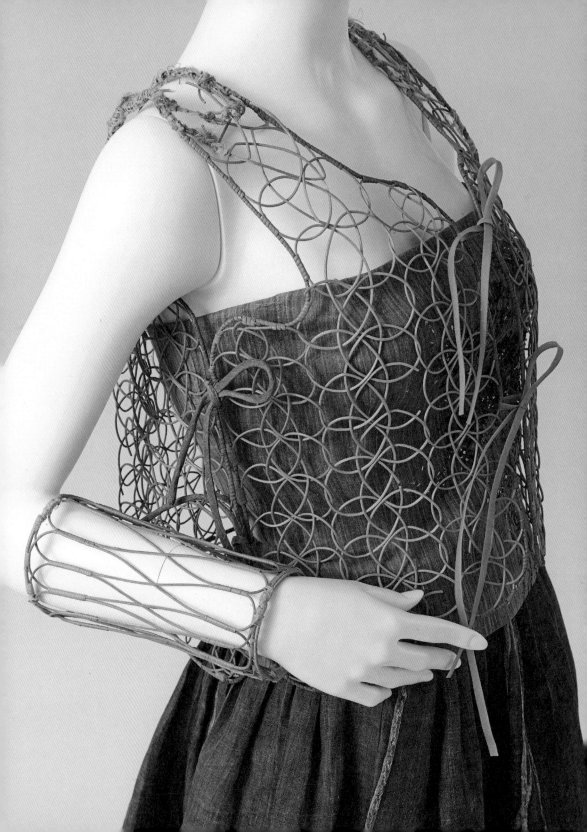

이런 겨울 토시와 달리 등나무로 만든 토시는 여름용입니다. 등거리와 마찬가지로 여름옷 안에 입고 옷이 달라붙지 않도록 하는 역할을 하죠.

이 오래된 등나무 등거리와 토시는 제가 무척 아끼는 물건입니다. 제가 가진 것은 일반적으로 사용하는 등거리나 토시보다 훨씬 더 성글고 거친 느낌이 듭니다. 서툴게 대충 만든 듯한 느낌마저 들 정도입니다. 저는 오히려 그 분위기가 더 좋았습니다. 정말로 솜씨가 없어 잘 못 만든 것과, 거친 듯하면서도 단순하고 세련된 감각을 풍기는 것은 다르니까요. 저는 이 등거리와 토시가 후자 쪽이라고 믿고 있습니다.

수많은 한복 패션쇼에 이 소품을 활용했습니다. 주로 모시로 시원하게 지은 여름철 남자 한복 안에 토시와 등거리를 받쳐 입도록 했죠. 예전에 제 한복 쇼에 여러 차례 출연해주신 배우 이정길 씨가 이 소품에 하얀 모시옷을 입고 등장한 멋진 모습이 기억에 선명하게 남아 있습니다.

파리 컬렉션 무대에서 저는 등나무 등거리와 토시를 옷 안에 숨기지 않고 겉으로 드러냈습니다. 모델이 소매 없는 블라우스와 긴 스커트로 이뤄진 의상을 입고 그 위에 토시와 등거리를 착용

파리 컬렉션 오트 쿠튀르 쇼에서 발표한 모던 의상.
등나무로 만든 옛 등거리와 토시를 의상으로 활용했다.
은은한 색상의 모시 소재와 식물 소재가 어울리며 새로운 럭셔리 디자인으로 태어났다.

하게 한 것입니다. 파리에서도 가장 새롭고 럭셔리한 옷을 발표하는 오트 쿠튀르 패션쇼 무대에 모던 의상과 오래된 한국 전통 소품을 곁들여 소개한 셈이지요. 기대한 대로, 섬세한 현대 의상과 등나무의 소박한 질감은 무척 잘 어울렸습니다.

등거리와 토시의 형태를 살리기 위해, 함께 입은 옷은 형태를 최대한 단순하게 만들었습니다. 결과적으로 현대 디자인과 한국의 민속 공예가 서로 극적인 대조를 이루는 동시에 처음부터 세트였던 것처럼 멋지게 조화를 이뤘습니다. 이 옷이 등장하자 관객들은 일제히 독특한 섬유와 현대적인 형태에 감탄했습니다. 소재가 무엇인지 짐작할 수 있는 파리 사람은 아마 아무도 없었을 겁니다. 제가 소장한 것만도 20년이 넘은 등거리와 토시가 그들의 눈에는 첨단 패션으로 보였겠죠.

등나무 등거리와 토시 이외에도 그 쇼에서는 파리 패션계 사람들을 놀라게 할, 특별한 소재로 만든 옷이 하나 더 있었습니다. 제 입장에선 비장의 무기라고 할 수 있을 그 작품은 채상 엮기, 즉 한국의 전통 대나무 공예 기술로 만든 옷이었습니다.

저는 1970년대부터 담양 전통 채상을 무척 좋아했습니다. 본격적으로 그 아름다움에 빠지게 된 데에는 지인의 도움과 인연이 있었죠. 저의 오래된 지인이며 전통 부채를 수집하고 연구하며 만들기도 하는 금복현 씨가 그때 저를 도와주었습니다.

파리 무대에 오른 등나무 등거리와 토시를 처음 장만했을 때 친구며 지인에게 보여주면서 기쁨을 나누곤 했습니다. 한번은 금

복현 씨에게도 등거리와 토시를 꺼내 보이면서 "너무 예쁘죠? 정말 아름답죠? 대체 누가 이런 걸 만들었을까요? 진짜 궁금해요"라며 감탄했습니다. 제가 진심으로 좋아하는 모습을 보고, 금복현 선생은 제게 담양에 실력 있는 채상 장인이 있으니 가보자고 제안했습니다. 그때 담양은 지금처럼 쉽게 갈 수 있는 곳이 아니라, 서울에서 가자면 큰마음 먹고 출발해야 하는 먼 곳이었습니다. 지금은 돌아가신 그 장인은 저희를 반갑게 맞아주었습니다. 그분은 담양 장터로 우리를 안내해 본인이 만든 여러 작품을 보여주기도 했습니다.

채상은 대나무 껍질을 종이처럼 얄팍하게 만들어 색색으로 물들이고 무늬를 만들면서 섬세하게 짠 바구니를 말합니다. 보통 대바구니보다 훨씬 더 섬세하고 고급스럽지요. 예전에는 세 개나 다섯 개처럼 홀수로 세트를 만들어 혼수품으로 가져가곤 했죠. 담양에서 저희가 만난 채상 장인의 실력은 대단했습니다. 채상 만드는 사람들은 많아도 그분만큼 섬세하고 아름답게 바구니를 엮는 사람은 없었습니다. 저는 여러 해 동안 그분에게 크기별로 색색의 다양한 채상을 주문했습니다. 또 한편으로는 채상 기법으로 옷을 만들 수 있도록 옷감을 짜달라고 부탁했습니다. 종이처럼 얇게 만든 채상 바구니를 보고, 문득 '이걸로 옷을 만들 수 있지 않을까?'라는 생각이 들었기 때문입니다.

거기에는 제가 소장하던 등나무 등거리의 영향도 있었지요. 등나무 줄기를 엮어 옷을 만들 수 있다면 대나무를 엮어서도 옷을

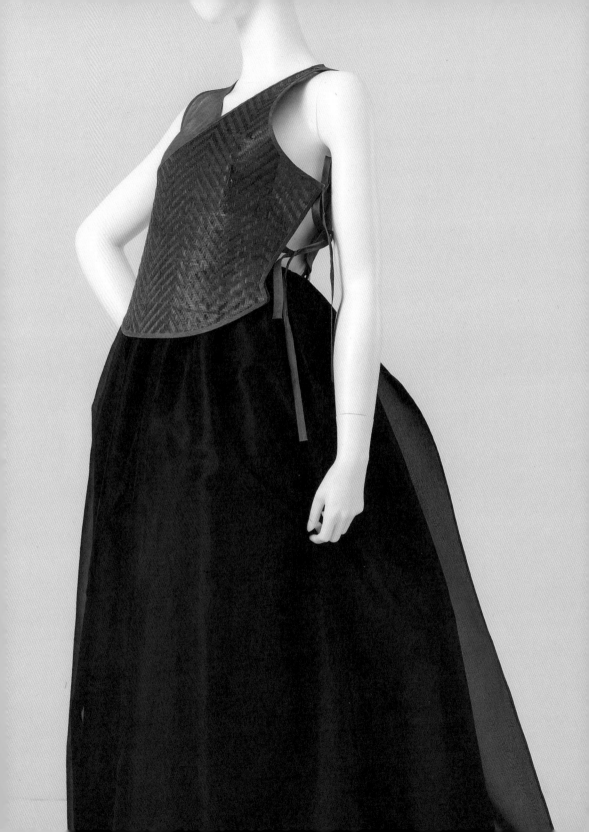

만들 수 있을 것 같았습니다. 채상처럼 고급스럽고 섬세한 공예라면 등나무 등거리보다 더 고운 옷을 지을 수 있지 않을까, 하는 생각도 했습니다.

제 생각은 어긋나지 않았습니다. 채상 장인은 물들인 대나무 껍질로 무늬를 넣어가며 옷감처럼 얇고 평평하게, 바구니 아닌 바구니를 만들어주었습니다. 그 무늬는 전통 채상에 쓰는 것과 똑같은 형태였습니다. 대나무를 짜 만들었지만 두께가 아주 얇았기 때문에 디자인을 잘만 한다면 옷을 만들기에 부족함이 없었습니다. 제가 본격적으로 그 대나무 채상을 이용해 옷을 만든 것이 바로 파리 오트 쿠튀르, 등나무 등거리를 소개한 무대에서였습니다.

대나무의 색깔과 질감을 살려 소매 없는 윗옷을 만들고 그 아래는 대나무와 잘 어울리는 소재인 모시 스커트를 받쳤습니다. 채상 바탕이 워낙 얇고 섬세해 옷감처럼 재단하고 바느질할 수 있었습니다. 채상 바탕을 입체적인 형태로 재단해 옷 형태로 만든 후 모시로 채상 가장자리를 두르고, 한쪽 어깨와 등은 모시 천으로 이어 만들었습니다. 그 결과, 옷인 듯 옷이 아닌 듯 보이는 새로운 스타일이 탄생했습니다. 모시 치마에 진한 꽃분홍색 무늬의 대나무 채상 윗옷을 입은 모델이 등장하자 객석이 소란해졌습니다. 그들로서는 한 번도 본 적이 없는 소재와 무늬였겠죠. 세상에서 처음으로 만든 담양 대나무 채상 패션이었으니까요. 옷처럼 보이면서도 나무처럼 보이는 새로운 형태와 질감 앞에

사람들의 호기심이 커지는 것을 현장에서 느낄 수 있었습니다. 나중에 그것이 대나무라는 사실이 밝혀지고 한국 전통 바구니 짜기 기법으로 만든 수공예의 새로운 실험작이라는 것까지 알려지자 그에 대한 반응은 쇼 때보다 더욱 뜨거웠습니다. 원래 옷에 쓰는 소재가 아닌 것을 옷으로 만든 상상력이 대단하다는 칭찬이 쏟아졌습니다. 제 쇼를 통해 모처럼 오트 쿠튀르다운 작품을 보았다는 평도 들었습니다. 제가 발표한 옷은 말 그대로 수공예로 만든 작품이었으니까요.

서양 사람들에게 대나무는 동양 문화를 상징하는 식물입니다. 그들에게는 대나무라는 식물 자체가 좀 신비롭게 느껴지는 모양이에요. 서구 예술 작품이나 영화 등에서 동양을 표현할 때 대나무를 많이 쓰기도 하죠. 그런 대나무를 옷감처럼 얇고 섬세하게 무늬를 넣어 가공했다는 사실, 그리고 대나무로 옷을 만들 생각을 했다는 사실이 서구인들에게 신선하게 느껴진 것 같습니다.

제 디자인에 대한 칭찬을 들으면 당연히 기분이 좋아집니다. 순간적으로 자신이 대견해지면서 으쓱하는 마음도 들곤 합니다. 아이디어를 내기 위해, 창의적인 디자인을 내놓기 위해 고민한 시간들이 모두 보상받는 느낌입니다. 그러나 저는 파리에서 받은 칭찬이 이영희라는 개인에게만 향하는 것이 아니란 사실을 잘 알고 있습니다.

오늘날 한국에서는 전통 공예품이 인기를 잃어가고 있습니다. 한복 역시 일상생활과 자꾸 멀어지면서, 그 아름다움을 알아보

는 사람들이 줄어가죠. 하지만 저는 한국 문화가 해외에서 제대로 그 가치를 인정받아 널리 알려지기 위해서는, 전통문화라는 근원에 기대어야 한다고 생각합니다. 제 디자인에 쏟아진 파리와 뉴욕 현지 패션 전문가들의 과분한 찬사는, 절반 이상이 한국 전통과 한복에 대한 칭찬이었을 것이라고 믿습니다.

제가 해외 패션쇼와 매장에서 외국인들에게 보여준 옷은 한복이 아니라 모던 의상이었습니다. 하지만 그 디자인을 이뤄낸 색깔과 소재, 형태 등은 한복에 바탕을 두고 있었습니다. 때로는 등나무 등거리나 채상처럼 한국의 전통 공예를 있는 그대로 보여주기도 했습니다. 수많은 해외 패션 전문가, 언론인, 고객 등이 제 디자인을 사랑했던 것은 낯선 아름다움에서 느껴지는 의외의 깊이에 매료되었기 때문일 것입니다.

아름다운 것은
모일수록 더 아름답다

아름다운 것은 모이면 더 아름답다.
조화로운 것은 어울릴수록 더 조화롭다.
인격이 훌륭한 사람들이 모이면 더욱 향기로운 세상을 만든다.
한복을 디자인하면서 나는,
어우러져 아름다운 꽃밭 같은 세상을 꿈꾼다.

이제는 점점 일상에서 한복을 입을 일이 줄어듭니다. 10여 년 전만 해도 결혼식에 하객으로 참석해보면 신랑 신부의 친척은 물론, 하객 가운데에서도 한복을 곱게 차려입은 사람들을 많이 볼 수 있었습니다. 예전에 지어드린 옷을 입은 고객과 우연히 마주치는 일도 생기곤 해 서로 반갑게 인사를 하며 옷 이야기도 나누었죠. 그런데 요즘은 결혼식에서도 한복을 입지 않는 사람이 많습니다. 혼주나 신랑 신부 당사자도 가지고 있던 한복을 입거나 대여한 한복을 입는 일이 많다고 합니다. 저희 매장에서도 그런 변화를 피부로 느낄 수 있습니다.

이런 변화에 대해 어떻게 생각하느냐는 질문을 가끔 받습니다. 한복 대중화를 위해 디자이너들이 노력해야 하는 게 아니냐는 충고도 종종 듣습니다. 저로서는 아직 그런 질문에 대한 적절한 대답을 찾지 못했습니다. 한복을 입는 사람이 줄어드는 것은 당연히 아쉽고 서운합니다. 제가 한복 디자이너라서 그런 것이 아니라, 한복을 진심으로 사랑하는 사람으로서 그 옷의 아름다움을 사람들이 몰라주어 서운한 것입니다. 외국에 갔을 때 그 나라 전통 의상을 거리에서 마주치면, '우리나라도 저랬으면 좋겠다'라고 생각할 때도 있죠.

그렇지만 한복은 생활하기에 그렇게 편리한 옷이 아닙니다. 한복 그대로를 입고 일상에서 움직이거나 일하면 여간 불편한 것이 아니죠. 그렇다고 개량 한복이나 생활 한복이라는 이름으로 한복을 변형하는 움직임이 바람직한지는 잘 모르겠습니다. 그 '개

량'이 한복의 아름다움과 장점을 잘 살려낸다면 물론 찬성할 만한 일이겠지요. 하지만 아직까지는 모범적이라고 할 만한 답안이 나오지 않은 것 같습니다.

제가 찾아낸 해답은 현대식 옷을 만들어 입되, 한복의 본질적인 정신이나 느낌을 살려내는 옷을 선택하는 것입니다. 제가 디자인했던 모던 한복이 그랬죠. 분명 서구식 현대 패션이지만 어딘지 모르게 한복 느낌이 나는 옷을 입는다면 한복의 아름다움을 평소에도 느낄 수 있지 않을까요? 그렇게 아름다운 옷을 입다 보면 한복에 대한 관심과 사랑도 자라나 특별한 일이 있을 때 한복을 입는 사람들이 조금씩 늘지 않을까요?

저는 제가 디자인한 옷을 많이 입습니다. 이런 옷이 있으면 좋겠다 싶으면 슥슥 스케치해서 만들어보는 것입니다. 제가 만든 옷이다 보니 소재나 디자인에서 한복 느낌이 나는 일이 대부분입니다. 제가 입은 옷을 보고 예쁘다며 본인도 만들어달라는 사람들이 많습니다. 그런 반응을 보면 한복의 미래가 아주 어둡지는 않을 것 같다는 막연한 기대감도 솟아오르곤 합니다. 이런 방법은 현재까지 제가 찾아낸 최선의 해답일 뿐, 한복 현대화에 대한 정답은 아닙니다. 저도 언제나 그 문제의 답을 찾기 위해 고민하고 있습니다. 다른 많은 분들도 함께 생각해보고 실천해주서서 바람직한 답을 찾아나갈 수 있다면 좋겠습니다.

한복을 만드는 세월이 길어질수록 제가 실감하는 것 중 하나는, 한복이란 한 사람이 입어도 아름답지만 여러 사람이 함께 입어

어우러질 때 더욱 아름답다는 것입니다. 저는 그 사실을 기녀복을 만들면서 처음 깨달았습니다.

조선 시대 그림 중에는 기녀를 표현한 작품이 여러 점 남아 있습니다. 혜원 신윤복의 그림 속 기녀들이 유명하지요. 저는 한복에 입문했을 때부터 지금까지 규모가 큰 한복 패션쇼에는 반드시 기녀복을 무대에 올렸습니다. 제가 한복을 만들기 이전에는 기녀에 대한 사회적 인식이나 관심이 그렇게 크지 않았습니다. 1970년대에는 실제로 '기생'이라고 불리는 직업이 우리 사회에 남아 있었고, 그들에 대한 사회적 인식 또한 긍정적이지 않았던 것이 사실입니다. 점잖은 사람이나 교양 있는 사람이 이야기할 거리가 아니라고 생각하는 사람이 많았지요.

기녀복 역시 마찬가지였습니다. 어디어디에 가면 그 '기생'들이 입는 한복을 전문으로 하는 매장이 있다더라, 하는 말은 들었습니다만, 그 세계와 보통 사람들이 입는 한복의 세계는 엄격하게 분리되어 있었습니다. 하지만 저는 한복을 만들기 시작할 때부터 기녀복에 흥미가 있었습니다. 문헌이나 그림을 통해 본 기녀복은 저희가 보아온 그 시대의 한복과 달랐으니까요. 혜원의 그림 속 기녀들은 색색으로 고운 한복을 맵시 있게 차려입고 있었습니다. 치마를 감아 올린 맵시며 드러난 속옷 자락이 섹시하면서도 천박하지 않았습니다. 야무지면서도 은근한 표정은 또 어떻고요.

저는 기녀들이 입을 한복을 여러 벌 새로 디자인했습니다. 제가

구상한 것은, 과거를 보러 가는 선비가 등장하고 그를 둘러싸고 기녀들이 나타나는 장면이었습니다. 기녀들은 함께 노닐다 가라고 선비를 유혹하고 선비도 못 이기는 척 넘어가 이들이 한바탕 흥겹게 어우러지는 설정이 이어집니다. 이런 장면을 연출하기 위해 여러 명의 기녀가 한꺼번에 무대에 오르도록 하고 싶었습니다. 혜원의 그림 속 기녀들이 현대에 다시 살아나, 제 패션쇼 무대에 올라 춤을 추며 요염한 자태를 뽐내도록 하고 싶었던 겁니다.

디자인 과정에서 저는 기녀복의 형태가 아니라 색깔을 맞추는 데에서 어려움을 겪고 말았습니다. 기녀복을 무대에 올리고자 했던 것은 다른 옷들과 달리 색깔을 자유롭게 쓰고 싶기 때문이었습니다. 고증이 필요한 전통 한복은 쓸 수 있는 색이 정해져 있습니다. 하지만 기녀복은 상상력을 반영할 여지가 많아집니다. 제가 만들어낸 아름다운 색깔을 얼마든지 마음대로 표현할 수 있다는 뜻이 되죠.

디자인에 들어가보니 이 배색이 문제가 되었습니다. 기녀들에게 원색의 고운 빛깔을 입게 하면, 함께 모였을 때 너무 알록달록해 정신없어 보일 것 같았습니다. 남과 다른 아름다운 색깔을 만드는 일이라면 자신 있었는데, 여러 벌의 한복이 어우러지는 장면을 연출하는 것은 이전과 차원이 다른 숙제였습니다.

고민과 시행착오 끝에 찾아낸 답은 '회색'이었습니다. 그전까지는 '스님들이나 입는 색깔'이라며 여성 한복에 쓰이지 않던 색

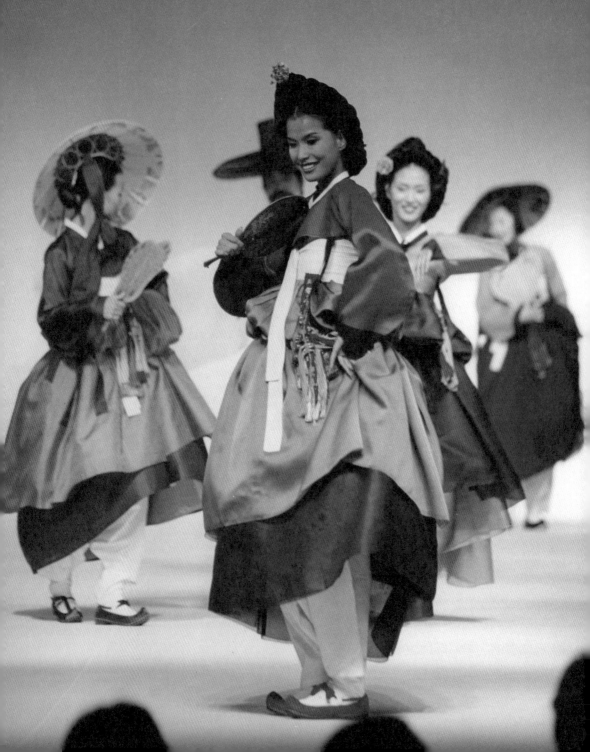

깔, 하지만 제가 정말 사랑해서 한복에 즐겨 써온 색깔인 회색이 이번에도 저를 도와준 것입니다. 화려한 기녀들의 옷 사이에 회색 치마가 하나 끼어들자, 다른 선명한 색깔들이 그와 어울리면서 조화를 이루었습니다. 회색 없이는 자기들끼리 강한 개성을 가지고 다투었을 색상이, 회색과 나란히 놓이자 목소리를 낮추며 화음을 이뤄냈습니다. 제가 기녀복에 사용한 색상은 하나하나 심혈을 기울여 선택한 아름다운 빛깔이었죠.

조선 시대 기녀에게는 풍류와 격조가 있었다고 합니다. 가무를 익혔을 뿐 아니라 시문도 지을 줄 알았다고 하죠. 지금도 기녀가 지은 시조나 한시가 많이 남아 있고요. 많은 남성을 접대하는 직업이지만 자존심까지는 팔지 않았던 기녀의 당당한 섹시함을 저는 한복으로 표현하고 싶었던 것 같습니다. 노골적으로 몸을 노출하거나 교태를 부려 풍기는 섹시함이 아니라, 자신의 아름다움에 대한 확신이 있어 자연스럽게 드러나는 섹시함 말입니다.

기대대로 기녀복 무대는 큰 인기를 끌었습니다. 다른 한복이 나오면 박수를 치는 정도로 반응하던 관객들이 기녀복 무대에서는 웃기도 하고 감탄사를 연발하기도 했습니다. 저는 일부러 기녀복 무대에는 춤을 공부한 모델을 세우지 않습니다. 너무 정통적인 무용을 하면 느낌이 살지 않거든요. 모델들에게 본인 스타일대로 서툴러도 좋으니 흥을 발산해보라고 말합니다. 패션 모델은 대부분 음악에 대한 감각이 좋기 때문에, 즉흥적으로 음악에 맞추어 흥겹게 어깨춤을 추죠. 기녀복 무대에서 중요한 역할을

하는 인물이 바로 선비인데, 과거를 보러 가는 행색으로 등장해 이 기녀들의 유혹에 넘어갈 듯 말 듯 함께 어울리는 연기력이 필요합니다.

한복 패션쇼에서 이 선비 역할을 가장 멋있게 수행해낸 사람은 배우 유동근 씨입니다. 등장부터 퇴장할 때까지, 춤사위나 기녀들과 밀고 당기는 모습이 얼마나 자연스럽고 멋있었는지 몰라요. 패션쇼이니만큼 대사 없이 몸짓과 표정 연기만으로 순진한 듯 능청스러운 선비의 역할을 잘 표현해주어 두고두고 고맙게 기억하고 있습니다.

저의 한복 패션쇼에서 트레이드마크처럼 자리 잡은 이 기녀복 무대를 타의에 의해 올릴 수 없게 된 적이 있습니다. 2001년 저는 평양에서 북한 측의 초청으로 '이영희 민속의상전'이라는 제목의 한복 패션쇼를 열었습니다. 규모가 큰 쇼이니만큼 당연히 기녀복 무대를 준비해 갔지요. 하지만 주최 측에서는 리허설을 본 후 기녀와 선비 장면을 빼달라고 요청했습니다. 남자와 여자가 함께 어울리며 유혹하고 유혹당하는 장면이 자기들 정서에 맞지 않는다는 이유였습니다.

제 쇼에서 기녀복은 색깔의 어우러짐을 보여줄 뿐 아니라, 여럿이 모였을 때 더욱 아름다운 한복의 특징을 구현하는 순서입니다. 저는 기녀복 무대를 포기할 수 없다고 맞섰습니다. 한동안 의견이 오간 후, 결국 기녀복 무대를 진행하기는 하되 선비와 기녀들이 함께 어울려 춤을 추면서 노는 장면은 빼기로 결정

했습니다. 여자가 남자를 유혹하는 장면은 없애고, 서로 친구처럼 친해져 즐겁게 노는 장면으로 수정해 겨우 진행할 수 있게 된 것이죠. 연출에 수정을 더한 점은 아쉽지만, 북한 관객들에게 화사한 기녀복의 어우러짐을 보여줄 수 있었다는 것만으로도 다행이라고 생각했습니다.

기녀복 무대를 완성한 것은 1980년대경이었다고 기억합니다. 그 이후로 쇼의 성격에 따라, 시대 변화에 따라 조금씩 수정을 가미했지만 옷의 느낌이나 무대 연출 등은 이미 오래전부터 기본 틀이 완성되었죠.

파리 컬렉션에서 바람의 옷을 발표할 때도 저는 기녀복 무대를 떠올렸습니다. 파리에서 처음 바람의 옷을 소개했을 때, 열두 명 정도의 모델이 디자인은 똑같지만 색깔이 서로 다른 바람의 옷을 입고 줄지어 등장했습니다. 그 효과는 극적이었습니다. 바람의 옷이 지닌 장점, 즉 옷만 보았을 때는 이미지가 강하지 않지만 사람이 입고 움직이면 형태가 아름답고 화려하게 피어난다는 점이 부각되었으니까요. 바람의 옷 색깔을 결정할 때도 기녀복 무대에서 이미 익힌 '여럿이 입는 한복'의 배색 감각을 이용할 수 있었습니다. 만약 한두 벌 보여주는 데서 끝났더라면 바람의 옷이 누리는 명성은 오늘날처럼 높지 않았을지도 모릅니다

함께 어우러져 아름다운 한복의 특성을 다시 한 번 확실하게 보여준 사례가 있습니다. 바로 2005년 부산 해운대에서 열린 APEC 정상회담이죠. 당시 2차 정상회담을 마친 각 나라 정상

들이 똑같이 한복 두루마기를 입고 찍은 기념 사진을 아직도 기억하는 분들이 많습니다.

제가 디자인을 담당한 그 두루마기는 보통 한복 두루마기와는 달랐습니다. 우선 양복 위에 두루마기를 바로 입어도 어색하지 않도록 형태를 조절했습니다. 개최 시기인 11월은 해운대 바닷바람이 차가운 때라 안에는 아주 얇게 솜을 받쳤습니다. 대나무·소나무·모란·구름 무늬를 넣은 자미사를 써 부드러우면서도 번들거리지 않고 은은한 광택이 나도록 했습니다.

APEC에 참가한 21개국 정상의 옷은 일곱 가지 색으로 결정했습니다. 남성은 다섯 가지 색깔 중 선택하도록 했고, 여성에게는 두 가지 색깔을 제안했지요. 회담에 참가한 정상들이 두루마기를 제대로 입을 수 있도록 저도 현장에 나가 직접 팔을 걷어붙이고 이리저리 뛰어다녔습니다. 옷 입기를 도와줄 도우미를 사전에 교육시키는 일도 맡았지요.

마침내 긴장된 준비 시간이 끝나고 21개국 정상들이 기념사진을 촬영하기 위해 자리를 잡았을 때 느낀 감동은 뭐라 말로 설명하기 어려웠습니다. 디자인이 같은 일곱 색깔 두루마기를 차려입은 정상들이 어찌 그리 은은하면서도 품위 있어 보이던지요. 피부색과 체형이 모두 다른 사람들인데 한복이 그렇게 잘 어울리다니 신기하기도 했습니다. 한복 입은 한 사람 한 사람의 자태도 품격 있었지만, 역시 다 함께 어우러졌을 때 이루어내는 한복의 조화야말로 압도적이더군요.

더 많은 사람들이 한복 입기를 바라지 않느냐는 질문을 받을 때면 저는 기녀복 무대와 바람의 옷, APEC 정상회담 당시의 두루마기 등을 차례로 떠올려봅니다. 특별한 날이나 행사가 있을 때 사람들이 저마다 자신에게 잘 어울리는 제대로 된 한복을 입는다면, 그 사람들이 어우러져 꽃밭 가득한 꽃처럼 한복이 피어난다면. 한복쟁이, 한복 디자이너로서 저는 얼마나 행복할까요. 그런 아름다움을 생활 속에서 자주 접할 수 있다면 사람들의 심미안과 정서는 또 얼마나 좋은 영향을 받을까요.

하지만 오히려 저는 한복 디자이너이기 때문에 그런 생각을 남들 앞에서 말로 꺼내기 어렵습니다. 제가 아무리 한복의 아름다움을 사랑해 그렇게 이야기한다 해도, 듣는 사람들은 '저 사람은 한복을 파는 입장이니 저렇게 이야기하나 보다'라고 생각할 수 있으니까요. "한복을 자주 입읍시다", "한복을 입으세요"라고 남들에게 강권하기도 곤란한 입장이지요. 제가 이해관계 때문에 그런 이야기를 하는 것처럼 받아들일 수 있으니까요. 자주 입지 못한다는 점을 감안할 때 한복 가격이 비싸게 느껴지는 사람도 많을 겁니다.

저는 한복 대중화라는 문제 앞에서는 말과 행동을 아끼는 편입니다. 대신 제 눈에 아름다운 한복을 디자인하고, 그 한복의 느낌과 개성을 잘 살려낸 모던 의상을 디자인할 생각입니다. 제가 믿는 그 아름다움이 더 많은 사람들에게 전해졌으면 좋겠다는 그 바람은 제 마음속 깊이, 말하지 않은 채 품고 있을 작정입니다.

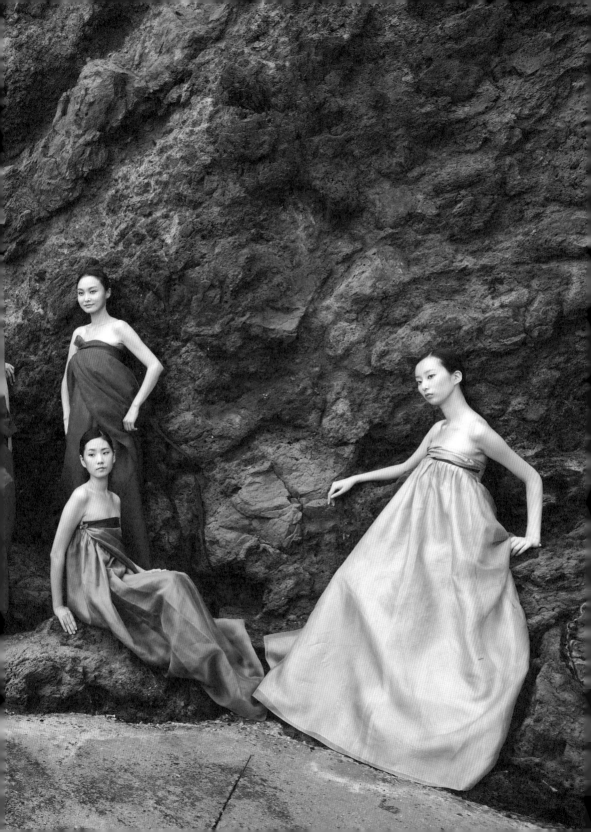

햇대에 치마저고리 한 벌
걸려 했더니

뉴욕에 한복 박물관을 만든다는, 조금은 무모한 꿈을 꾸었다.
깊이 있는 한복의 미학을 패션쇼만으로는
제대로 전할 수 없다고 생각했다. 한복의 아름다움을 통해
한국 전통문화의 깊이를 느끼게 하고 싶은 마음이었다.

2004년 9월 24일. 제가 평생 못 잊을 날입니다. 이날 뉴욕 맨해튼 32번가에 이영희 한국문화박물관이 문을 열었습니다. 박물관에는 제가 오랫동안 수집해온 옛 한복과 장신구, 책과 더불어 전통 한복을 새롭게 재현한 옷들도 함께 진열했습니다. "세계 사람들에게 한복을 알리고 싶다"라는 제 오랜 바람이 이뤄진 날이었습니다. 박물관 이름에 제 이름이 들어가 있긴 하지만, 저는 이 공간을 통해 저라는 사람을 알리고 싶은 것이 아니었습니다. 한복의 아름다움, 나아가 한국 전통문화의 가치와 깊이를 알리고 싶었기에 박물관 이름 역시 '한국', '문화'라는 말을 넣었던 것입니다.

박물관을 열기까지 30년 동안 저는 세계 여러 나라에서 숱하게 많은 한복 패션쇼를 열었습니다. 파리 컬렉션에 진출해 한복을 닮은 패션을 계속 발표하고도 있었습니다. 그러나 그것으로는 충분치 않았습니다. 패션쇼는 참가하는 일부 사람만 보고 즐길 수 있는 일회성 행사라는 점에서 제가 원하는 효과를 내기에 모자랐습니다.

더구나 서구 사람들은 우리 이웃나라인 중국이나 일본 문화에 대해서는 꽤 많이 알고 있었습니다. 파리에서 발표한 제 옷이 '기모노 코레' 즉 '한국의 기모노'로 보도되어 분개했던 이야기는 언론에도 여러 번 기사화된 적이 있죠. 한복과 한국 전통에 대한 사랑과 자존심 하나로 살아온 디자이너 이영희가 그토록 분노했던 일은 전무후무할 정도입니다.

한복 박물관을 내야겠다는 마음은 개관하기 여러 해 전부터 품고 있었던 것입니다. 하지만 절차와 비용을 알아보니 개인이 하기에는 너무 무리가 되어 망설일 수밖에 없었지요. 저는 제 주위에 있는 믿을 만한 여러 분들에게 자문을 구했습니다. 취지는 좋으나 너무 어려운 일이니 하지 말라는 분들이 많았습니다. 그렇지 않아도 일이 많아 세계를 뛰어다니는 이영희가 감당하기엔 벅찬 일이라는 말씀이었습니다.

그때 저에게 가장 큰 힘이 된 것이 바로 이어령 선생님이 해주신 말씀이었습니다. 이어령 선생님은 한복 박물관이 꼭 필요하다, 이영희 선생이 꼭 그 일을 해야 한다고 격려해주시며 이렇게 말씀하셨습니다.

"뉴욕에 작은 아파트 하나를 빌려 치마저고리 한 벌을 걸어놓고라도 꼭 박물관을 열어야 합니다."

저는 그 말씀 한마디에 천군만마를 얻은 것 같았습니다. 그래, 꼭 큰 규모가 아니면 어떠냐, 내가 할 수 있는 데까지 최선을 다하자, 하는 마음이 들었죠.

박물관을 열기까지의 과정은 결코 쉽지 않았습니다. 미국 현지에 설립되는 것이라 까다로운 관련 법규를 다 충족해야 했죠. 재단을 만들고 이사진을 꾸리는 것부터 뭐 하나 쉬운 것이 없었습니다. 한국에서 미국으로 모든 소장품을 운송하는 일도 생각보다 엄청난 과제였습니다. 그 모든 시간을 무사히 보내고 박물관을 열었을 때의 보람은 지난날의 고생을 잊게 할 만큼 컸습니다.

박물관을 설립하기까지 들어간 비용도 커서, 저는 한국에 있던 집 두 채를 팔아야 했습니다.

이영희 한국문화박물관은 2008년 뉴욕 주에서 공식 박물관 허가를 얻어 뉴욕 주 교육기관으로 인정을 받았고, 2009년에는 미국 연방정부에서 비영리기관이라는 인정도 받았습니다. 그런 행정 절차를 다 진행하느라 관장님과 이사들이 고생을 많이 했죠. 그렇게 일이 어렵고 복잡할 줄 미리 알았더라면 아마 시작하지 못했을지도 모르겠습니다.

현지 교포들의 말을 들어보니, 한국 대기업이나 부호들이 미국 현지에 박물관을 열겠다고 시작했던 사례가 꽤 여러 번이었다 합니다. 모두 도중에 포기하고 말았다는 것이죠. 재미 교포 한 분은 그런 부호들이 못한 일을 제가 해냈다며 제게 "이영희 선생님은 역시 여장부이십니다"라는 칭찬을 몇 번이고 해 주어 저를 부끄럽게 만든 적도 있습니다.

한국문화박물관을 열고 저는 신이 나서 열심히 일했습니다. 미국에 사는 한국 교포들이 많이 왕래하는 곳에 저희 매장을 열었는데, 그곳도 성황을 이뤘죠. 외국에서 살고 있는 교포들은 한국에 사는 자국민들보다 한복을 입을 일이 많습니다. 그래서 '제대로 된 한복'에 대한 갈증이 컸다고 합니다. 미국 매장 수입은 박물관을 운영하기 충분할 정도였습니다.

저는 수시로 박물관에서 여러 문화 강좌를 진행하며 한국과 미국을 바쁘게 오갔습니다. 박물관이란 단순히 소장품을 보여주

는 곳이 아니라 교육기관이 아닙니까. 저는 저희 박물관이 한국 교포들의 문화적 구심점이 되기를 바랐습니다. 현지 교포들 역시 저희 공간을 많이 아껴주었습니다. 또 미국인 중 동양 문화에 관심 있는 사람들 역시 저희 박물관을 아꼈습니다. 특강이 있는 날이면 먼 곳에서 비행기를 타고 찾아오는 미국인 학생들도 있었을 정도입니다.

그렇게 자리를 잡아가나 싶었는데 몇 년 뒤 청천벽력 같은 사태가 닥치고 말았습니다. 바로 미국의 금융 위기였습니다. 9·11 이후 미국 경제가 하락세를 걸으면서 2007년 서브프라임 모기지 사태가 벌어졌고, 그 위기가 마침내 저희에까지 미친 것입니다.

옷에만 푹 빠져 정신없이 살다 보니, 저는 세상 돌아가는 일은 의외로 잘 모릅니다. 자본의 흐름, 금융, 주식 이런 것들은 설명을 들어도 무슨 말인지 이해하지 못하죠. 열심히 일하고 옷을 팔아 돈을 벌었지만, 그 돈을 어떻게 투자하고 관리할까에 대해서는 아무 생각이 없었습니다. 앞뒤 계산 없이 파리와 뉴욕에 진출했고, 상황이 돌아가는 대로 대처해왔을 뿐입니다. 저는 미국이라는 강대국에 금융 위기가 닥칠 것이라고는 꿈에도 생각해본 적이 없었습니다.

미국 현지에서 맞는 금융 위기의 심각성은 한국에서 사람들이 느끼는 것과는 온도가 달랐습니다. 거리마다 문을 닫는 상점이 늘어났습니다. 저희 한복 매장도 독립 매장에서 철수해 박물관 안으로 들어가야 했습니다. 갑자기 고객의 발걸음이 끊겨 월세

를 감당하기 어려웠기 때문입니다. 그것만으로는 위기를 이겨낼 수 없었습니다. 재정 압박이 너무 심했습니다. 한국 돈 600만 원에서 시작했던 박물관 월세가 점점 올라가 나중에는 1000만 원에 달했습니다.

3년이 넘는 시간 동안 박물관 문제를 해결하기 위해 백방으로 노력했습니다. 그 많은 소장품을 바리바리 싸서 미국으로 보낼 때 혹여 그 물건들을 다시 한국에 가져올 날이 있으리라고는 상상 할 수 없었지요. 박물관 운영이 어려워졌지만 박물관 자체를 닫을 생각은 없었습니다. 박물관 운영 비용은 저 한 사람이 옷을 팔아 감당하기에는 컸지만, 규모 있는 기업이나 단체에서 보기에 그렇게 많지 않은 정도라고 할 수 있었습니다. 더구나 운영이 어려워지면서 박물관장님은 무료로 일하겠다는 의지까지 밝혔을 정도입니다.

제가 생각했던 해결책은 다른 단체나 기업에서 박물관을 인수하는 것이었습니다. 뉴욕이나 미국 동부뿐 아니라 미국 전역에 걸쳐 교포 사회를 수소문했습니다. 한국문화원이나 미국에 진출한 한국 대기업들과 선을 대어보려고 여기저기 알아보고 다녔습니다. 하다못해 박물관이 이전할 공간이라도 제공해줄 사람이 없을까 알아보았습니다. 소장품과 설립된 재단을 다 넘겨줄 생각이었습니다. 제 권리를 주장할 생각은 전혀 없었습니다. 그저 박물관 문만 닫지 않을 수 있다면 충분하다고 생각했습니다.

한번은 한국의 어느 지방 자치단체에서 저희 박물관을 인수하겠

다는 뜻을 밝힌 적도 있습니다. 그 도시는 문화 도시라는 브랜드로 해외에 알려지게 되니 좋은 일이다 싶어 찬성했습니다. 하지만 우여곡절 끝에 그 역시 불발로 끝나고 말았죠.

3년이 넘는 시간 동안 박물관 문제로 마음고생을 무척 많이 했습니다. 그동안 박물관 인수와 관련되어 만난 사람은 일일이 기억도 나지 않을 만큼 많습니다. 어떻게든 박물관을 살리고 싶었습니다. 설상가상으로 한국도 경제 상황이 나빠졌고, 더 이상 박물관 운영을 지탱할 수 없을 정도의 상황이 오고 말았습니다. 결정해야 할 시간이 다가와 결국 저는 뉴욕 박물관을 정리하기로 했습니다.

그 소장품을 다 가지고 오는 것도 보통 문제가 아니었습니다. 한국의 어느 지역 단체에서 박물관을 열고 싶다는 제안도 받았습니다. 미래가 불확실하긴 했지만 어쨌든 문은 닫아야 했습니다. 사소한 것 하나도 법으로 시작해 법으로 끝나는 나라가 미국 아닙니까. 박물관 정리도 절차가 너무 복잡했습니다. 한국 직원이 저와 함께 미국으로 갔고, 미국에 사는 가족도 박물관으로 모였습니다. 그리고 전문가를 도와 전시된 진열품을 하나하나 정성 들여 직접 포장했습니다.

며칠 동안 포장 했는데, 남들 앞에서 눈물을 흘리지 않기 위해 애써야 했습니다. 진열품을 정리하다 보니 물건 하나하나에 사연이 없는 것이 없었습니다. 구입할 때도 생각이 나고 제가 가지고 있을 때 애지중지했던 기억도 났습니다. 진열된 유물 가운데

가장 마음이 아팠던 것이라면 역시 낡은 승복이라고 할 수 있겠습니다. 누덕누덕 기운 데다가 떨어지고 해진 그 승복은 실제로 스님들이 입던 옷입니다.

제가 박물관을 열 준비를 하던 때였습니다. 희망에 부풀어 이것 저것 챙기던 중, 오랫동안 인연이 있는 비구니 스님을 만나 뵈었습니다. 박물관에 오래된 납의 衲衣 한 벌이 있으면 좋겠다는 생각이 들었습니다. 현대에 재현한 것이나 일부러 조각조각 덧댄 것이 아닌, 스님이 오래 입어 낡고 해지고 한 것을 꿰매어 입은 승복 말입니다.

"스님, 혹시 오래된 승복 없습니까? 진짜 오래되어서 막 떨어지고 꿰맨 것 말입니다."

스님은 잠깐 생각하더니, 당신이 오래전에 물려받은 낡은 장삼이 있었는데 10여 년 전 다시 연세가 많은 어떤 스님에게 드렸다고 답을 해주셨습니다. 그 장삼은 스님이 받으셨을 때도 50년 이상 된 옷이었다는 말씀도 덧붙여서요. 이야기를 듣는 제 가슴이 콩닥거렸습니다.

"그래요? 그 스님은 지금 어디 계십니까?"

"글쎄요. 멀리 산골 암자로 떠나셨습니다. 원체 연세가 많아 이제는 돌아가셨을지도 모르겠습니다만."

저는 암자에 계신다는 노스님께 연락을 넣어달라고 몇 번이고 부탁했습니다. 혹시 연락이 되면 꼭 그 옷을 받아다 달라고 간곡하게 말씀도 드렸죠. 며칠 있다 비구니 스님이 제게 연락을 했

습니다. 암자 노스님과 연락이 닿았는데 아직 그 옷을 가지고 계
신다며, 우편을 통해 서울로 보내주신다 했다는 이야기였습니다.
옷이 도착할 때까지 제가 얼마나 노심초사했겠습니까.

마침내 소포로 낡은 장삼이 도착했습니다. 스님 말씀 그대로 정
말 오래된 옷이었습니다. 일부러 재현한 누더기가 아니라, 입어
가면서 낡은 부분을 기워 입다 그것을 또 물려 입어가며 내려온
옷임을 금세 알 수 있었죠. 진정한 수행자의 검약하고 금욕적인
생활이 그대로 담겨 있었습니다. 옷을 보는 것만으로도 감동이
밀려왔습니다. 불교로 상징되는 한국 정신 문화를 보여주는 옷
이라는 확신이 들었습니다.

저는 그 오래된 장삼을 뉴욕 박물관에 진열했습니다. 그 옆에
자수장 한상수 선생님이 재현하신 붉은 비단의 화려한 자수 가
사를 걸었습니다. 두 작품이 불교문화의 두 가지 특성을 잘 보
여준다고 생각했습니다. 그래서 관람객들에게 자수 가사를 통
해 불교 의례의 화려하고 섬세한 측면을 보여주고, 낡은 장삼으
로는 청빈하고 금욕적인 수행자의 정신세계를 보여주고 싶었습
니다.

박물관을 찾아온 외국인 관객들은 낡은 먹색의 가사 앞에 누구
나 발을 멈추었습니다. 그 옷에서 동양 문화의 깊이를 느낄 수
있다며, 명상적인 옷이라고 감탄했습니다. 한국이 이런 전통을
가지고 있는 나라인지 몰랐다는 이야기도 많이 들었습니다. 그
런 반응을 듣고 정말 기뻤습니다.

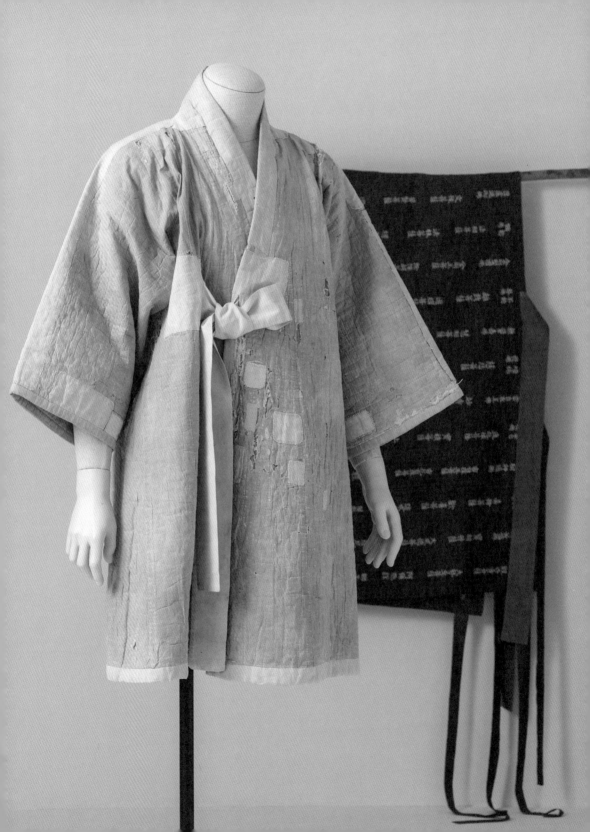

제가 힘들여 박물관을 열었던 것이 바로 한국 문화의 그런 가치를 알리고 싶어서였기 때문입니다. 한국 문화에 다양한 세계가 존재하며, 그 하나하나가 얼마나 가치 있고 아름다운지 자랑하고 싶었습니다.

미국에서 박물관을 운영한 세월이 10년입니다. 문을 닫던 때 저희 박물관을 아껴주던 교포와 관람객들은 저와 함께 슬퍼했습니다. 서운하다며 눈물을 흘리는 분도 있었고, 성대하게 폐관 행사도 열어주었습니다. 그동안 정이 든 박물관 스태프와, 이사분들을 생각하면 아직도 마음이 아픕니다.

박물관을 정리해 진열품을 한국으로 가져온 것이 지난해 2014년 후반의 일입니다. 그 후 약 일 년이 되도록 한국에서 새로운 박물관은 아직 열지 못하고 있습니다. 좋은 제안을 해주시는 곳이 몇 군데 있으니 머지않아 제자리를 찾을 수 있으리라 기대합니다.

박물관을 철수해야 했던 일은 제게 아물지 않은 상처로 남아 있습니다. 순수한 의도를 가지고 진심으로 노력했는데, 한복의 아름다움을 세계 사람들에게 알리고 싶었을 뿐인데, 그 꿈을 외적인 상황 때문에 미완성으로 끝내야 했다는 것이 정말 아쉽습니다. 저로서는 최선을 다했습니다. 어쩌면 최선 이상으로 노력을

실제로 몇십 년 동안 여러 스님이 물려 입은 낡은 장삼.
해진 부분은 해진 대로 천을 덧대가며 기워 입은 흔적이 역력하다.
옷으로 표현한 승려들의 금욕적이고 청빈한 가치관은 뉴욕의 한국문화박물관을 찾은
미국 관객들에게도 깊은 감동을 주었다.

했다고도 할 수 있습니다. 하지만 세상에는 노력으로 안 되는 일도 있더군요.

비록 미완의 꿈이지만, 제 꿈이 잘못된 것이었다고는 생각하지 않습니다. 앞으로 다시 박물관을 열게 되면, 거기에도 저는 아마 최선을 다해 열정을 쏟아부을 것입니다. 그리고 사람들에게 한복의 가치를 알리기 위해 다시 노력하겠죠. 그것이 저, 한복 디자이너 이영희라는 사람이 살아가는 방식이니까요.

오해를 부른
들쑥날쑥 기억력

사람 얼굴을 잘 알아보고,
인간관계를 매끄럽게 끌어가거나 손익 계산을 야무지게 하는 능력.
이런 능력은 하나도 갖추지 못한 대신,
좋아하는 디자인에 대해서는 끈질기고 집요하다.
이런 치우침이 오늘의 디자이너 이영희를 만든 것 같다.

저는 의외로 많은 오해를 받는 편입니다. 성격이 강하다, 치밀하고 계획적이다, 사교적이다, 실천력이 있다…. 남들이 생각하는 제 인상은 대충 이런 쪽인 것 같습니다.

저는 고집이 셉니다. 제가 하고 싶은 일이나 옳다고 생각하는 일은 남들이 뭐라고 하건 별로 개의치 않고 끝까지 해내는 편입니다. 하지만 외모에서 풍기는 인상과 달리 성격이 강하거나 치밀하지는 못한 것 같습니다.

저는 사람들을 만나고 대하는 일이 아직까지 어렵게 느껴집니다. 사실은 사람 만나는 일을 싫어하는 편입니다. 대인관계에서 내성적인 면이 많다고 할까요. 이 나이가 되도록 사람을 만날 일이 있으면 며칠 전부터 긴장하고 마음의 준비를 해야 합니다. 만나서 무슨 말을 해야 할까 이만저만 걱정이 아닙니다. 제가 말주변이 좋은 편이 아니거든요. 말도 잘 못하는 데다가 낯까지 가리니 사람들 속에 있으면 언제나 마음이 좀 불편해집니다.

저는 혼자 들어앉아 디자인만 하라면 가장 행복해할 사람입니다. 한복이든 모던 의상이든 아니면 다른 제품이든, 아름다운 것을 생각하고 만들고 있으면 다른 생각이 없어집니다. 혼자 빛 고운 색색 옷감을 만지고, 이런저런 옷을 구상하는 시간이 정말 좋습니다.

큰 행사도 많이 치렀고, 1980년대부터 세계 곳곳에서 수없이 한복 패션쇼를 열었으며, 파리와 뉴욕을 비롯한 해외에 진출하기까지 했으니, 저를 강하게 보는 사람이 많은 것도 어쩌면 당연한

일인 것 같습니다. 그런데 저에겐 사업을 하는 입장에서 치명적이라 할 수 있는 결점이 하나 있습니다. 바로 사람 얼굴을 잘 알아보지 못하는 것이죠. 유명 가수를 만났는데 그냥 '그 사람과 닮은 사람이네' 하고 지나친 적도 있고, 유명 정치인 부인이 저를 알아보고 인사를 했는데 엉뚱하게도 "교포세요?"라고 물어 그분을 당황하게 만든 일도 있을 정도입니다.

패션 일은 바깥에서 보면 참 화려해 보입니다. 영화나 드라마에서 한복이든 양장이든 디자이너라는 직업은 얼마나 멋져 보이는지 모릅니다. 그런 매체에 등장하는 패션쇼는 또 얼마나 화려합니까. 카리스마와 실력을 갖춘 디자이너가 앞장서 척척 망설임 없이 지시를 내리고, 그 지시에 따라 수많은 스태프와 멋진 모델이 일사불란하게 움직입니다.

그렇지만 제가 지난 40년 동안 디자이너로 살아온 바에 따르면 패션쇼는 그야말로 난리통이고 전쟁터입니다. 일반적으로 디자이너들은 일 년에 두 번, 시즌에 따라 새로운 옷을 발표하는 패션쇼를 개최합니다. 저도 파리 컬렉션에 참가할 때는 그 스케줄을 따랐죠. 하지만 한복 패션쇼는 다릅니다. 일 년에도 몇 번씩, 국내 곳곳은 물론이고 세계 구석구석에서 쇼 무대가 열립니다. 1986년부터 시작해 지금까지, 많으면 한 달에도 몇 번씩 크고 작은 쇼를 했습니다. 지금까지 아마 500회가 넘게 한복 패션쇼를 한 것 같습니다.

패션쇼 일정이 잡히는 순간부터 발표할 옷과 모델, 쇼의 구성을 고민하죠. 특정 지역에서 열리는 쇼라면 그 지역의 특색을 살리는 새로운 옷을 디자인하기도 하고, 주제가 있는 쇼라면 거기에 맞는 옷을 만듭니다. 쇼가 열리는 날 저는 현장에서 하루 종일 정신없이 바쁘게 움직입니다. 무대를 비롯해 각종 준비 사항을 점검하는 건 물론이고, 스태프를 도와 즉석에서 옷을 다림질하기도 합니다. 모델들이 입는 옷도 하나하나 제 손으로 확인하고 직접 매만져 예쁘게 입히죠. 모델들이 무대로 나가면 그 뒤에서 저는 행여 저 모델이 치마를 밟아 넘어지지나 않을까, 여민 옷고름이 풀어지지는 않을까 쓸데없는 조바심과 불안에 시달립니다. 쇼가 막을 내리고 무대에 나가 관객들에게 인사를 하면, 그렇게 쌓인 긴장이 녹아내리며 행복감이 찾아옵니다.

이렇게 힘든 쇼를 왜 하는 걸까, 스스로에게 물어본 적도 있습니다. 500회를 넘게 치렀어도 패션쇼는 매번 새롭게 힘이 듭니다. 쇼를 준비하고 구조를 짤 때부터 끝날 때까지, 맨 첫 쇼 때와 똑같이 긴장되고 떨립니다. 하지만 이런 계기가 있기에 새로운 디자인을 만들게 되고, 스스로 발전하게 됩니다. 쇼를 한 번 하고 나면 최소한 한두 작품의 새로운 디자인이 나오니까요. 그런 성취감이 있어, 준비 과정의 어마어마한 긴장을 이겨낼 수 있는 것 같습니다.

직접 무대 뒤에서 바쁘게 움직이다 보니, 제 패션쇼에 누가 손님으로 오셨는지 일일이 챙기지 못하곤 합니다. 게다가 사람 얼굴

을 잘 기억하지 못하는 약점이 있다 보니 때로는 VIP급 손님을 못 알아본 적도 있습니다. 그러면 그 손님은 "이영희 선생은 거만하다. 패션쇼에 갔는데 인사도 안 하더라"라며 서운해합니다. 나중에 그런 이야기가 들려오면 저는 "그 쇼에 그분이 오셨어?"라며 놀랍니다. 이미 시간이 지난 후이니, 저쪽은 저쪽대로 마음에 앙금이 쌓이죠. 은근히 소심한 면이 있는 저인지라, 누가 저에게 서운해한다는 말을 들으면 계속 신경이 쓰입니다. 만나서 오해를 풀고 싶지만, 적당한 타이밍이나 기회도 없이 시간이 흘러가버립니다. 새삼스레 그분을 만나 지난 일을 설명하기도 어색하니, 마음이 계속 불편한 채로 적당한 기회를 기다릴 수밖에 없지요.

저는 제 일과 관련된 부분에서는 저 자신도 신기할 만큼 기억력이 좋습니다. 참 우습죠. 40년간 일했고 그 이전부터 전통과 관련된 소품을 수집했으니, 저에게 한복과 관련된 물건이 얼마나 많겠습니까. 그중 일부로 박물관을 열 정도면 더 말할 필요도 없겠죠? 직접 디자인해 발표한 한복과 모던 의상 수만 해도 이미 헤아리기를 포기한 상태입니다.

제 머릿속에는 그 옷이나 소품 하나하나가 다 들어 있습니다. 손바닥보다 작은 자수를 놓은 자투리 옷감까지 일일이 선명한 그림으로 기억에 저장되어 있는 것이죠. 그런 소품이나 물건이 하나 없어지면 저희 회사에서는 큰일이 납니다. 제가 저희 집부터 사무실, 매장, 공장까지 돌아다니며 그 물건을 찾거든요. 찾

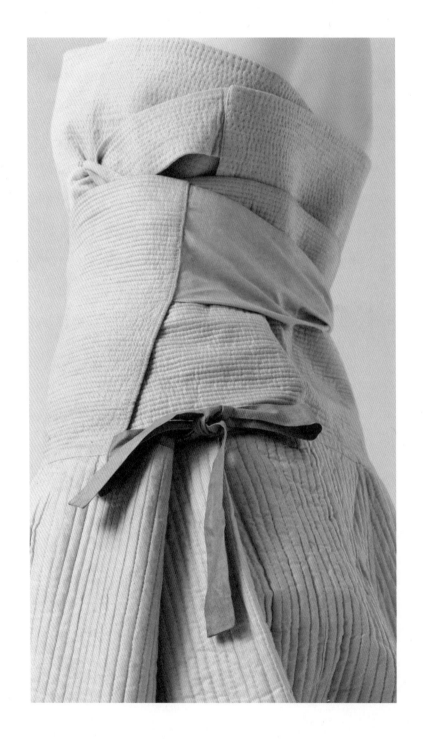

을 때까지 몇 날 며칠을 시간 날 때마다 물건을 찾아 헤맵니다. 그런 제 성격에 이미 익숙해진 저희 회사 직원들은 소소한 물건이나 자투리 조각 하나도 버리지 않는 것이 버릇이 되었습니다.

제가 잃어버렸다 오랫동안 애타게 찾은 물건이 하나 있습니다. 오래된 손 누비 속바지인데, 수십 년 전 우연히 구입했지요. 그 속바지를 처음 봤을 때 그야말로 첫눈에 사랑에 빠지고 말았습니다. 바지 전체를 손으로 곱게 누빈 옷으로 겉감과 몸에 닿는 속이 면으로 되었고 그 사이에 솜을 대어 따뜻하게 보온성을 높였습니다. 거기에 부분 부분 누비 바느질의 방향을 달리하고 간격에 변화를 주어 기능이 더 살아나도록 했습니다. 게다가 형태는 또 얼마나 세련되었는지 모릅니다. 남들에게 보여주지 못하는 속옷이라는 점이 아쉬울 정도예요.

이 옷 중 제가 가장 사랑하는 부분은 바로 허리끈입니다. 이 속바지에는 붉은 살구색 허리끈이 달려 있습니다. 세월 속에서 원래 빛깔이 조금 날아가고 바랬을 테니 처음엔 색이 지금보다 조금 진했을 거예요. 아마도 홍화로 물들인 고운 천연의 분홍빛 아니었을까요? 오렌지색도 아니고 분홍색도 아닌 묘한 중간 색이 소색 면에 대비돼 확실한 포인트가 됩니다. 이 허리끈 덕에 무

이영희 디자이너가 아끼고 사랑하는 옛날 누비 속옷.
부분에 따라 누비 바느질 폭을 달리했다. 바느질 땀이 섬세하고, 연지빛도 살굿빛도 아닌
허리끈의 은은한 빛깔이 돋보인다.

명 속바지의 인상이 선명해진 것 같아요.

저는 이 허리끈만 보면 마음이 부드러워지면서 기분이 좋아져요. 옛날 한국 여인들은 어쩌면 이렇게 속옷까지 아름답게 만들었을까요. 한복을 공부하다 보면, 특히 옛날 옷을 살펴보노라면 저는 늘 감탄하게 됩니다. 옷을 이루는 요소가 너무 현대적이어서, 현대의 어떤 디자이너라도 이런 건 못 만들겠다 싶은 생각이 듭니다. 이 전통 속바지가 너무 좋아서, 현대식으로 재해석해 새로운 디자인으로 탄생시키기도 했습니다. 파리 컬렉션 무대에 이 속바지를 응용해 디자인한 바지를 발표한 것이죠. 정체를 알고 보면 조선 시대 여인들의 속옷인데, 하도 형태가 세련되어 현대 서구식 패션으로 보아도 전혀 손색이 없었습니다.

뉴욕에 한복박물관을 열던 무렵, 이 예쁜 속바지가 사라져버렸습니다. 제가 이 옷을 얼마나 좋아하는지 저희 회사 직원들 모두가 알고 있으니 어디에 치웠을 리는 없는데, 온갖 장롱과 창고를 샅샅이 뒤져도 옷이 나타나질 않았습니다. 매일매일 주어진 업무가 바쁘니 날마다 옷 하나만 찾을 수는 없고, 며칠에 한 번씩 틈날 때마다 계속 속바지를 찾았습니다. 아무리 찾아도 속바지가 나오지 않으니까 직원들과 가족은 잃어버린 셈 치고 포기하라며 저를 달랬습니다. 결국 마음으로는 반 이상 옷 찾기를 포기하기에 이르렀습니다.

저는 옛날 물건을 수집하는 지인들에게 연락해 옛날 누비 속바지가 있으면 좀 보여달라고 부탁했습니다. 비슷한 속바지가 보

이면 있는 대로 사들였습니다. 어느새 2~3년이 흘렀습니다. 사들인 속바지가 여러 점이었지만, 그 어느 것도 제가 사랑하던 처음 옷 같지 않았습니다.

조선 시대 여성 속옷은 디자인이 현대적이고 아름답습니다. 새로 산 옷들도 만약 제가 처음에 봤더라면 예뻐했을 만큼 좋은 물건이었죠. 하지만 제 마음과 눈은 처음의 그 옷에 맞춰져 있었고, 그래서인지 다른 어떤 옷도 그 옷을 대신할 수 없었습니다. 자꾸만 그 옷의 세부까지 선명하게 떠오르면서 속상한 마음만 커져갔습니다.

그러다 공장을 구석구석 뒤집어 정리할 일이 생겼습니다. 쓰고 남은 원단이며 패턴 같은 자질구레한 물건을 싹 정리하려고 시작한 대청소였습니다. 그런데 작품을 만들고 남은 원단 더미 아래에서 거짓말처럼 제가 사랑하는 속바지가 나온 겁니다.

"선생님, 이것 좀 보세요!"

그 옷을 발견한 직원이 속바지를 들고 달려왔습니다. 그 옷을 받아 든 저는 한참 동안 큰 소리로 "어머! 어머!"만 연발했습니다. 너무 기쁘고 반가워 말도 안 나왔죠. 지금 생각해보면 아마 속바지를 모델로 모던 의상을 만드는 과정에서 패턴을 뜨고 어쩌고 하면서 속바지가 원단 더미 속에 들어가버린 모양이었습니다. 색깔도 비슷비슷한 원단 속에 들어가 있었으니 아무리 찾아도 발견하지 못한 것이죠. 저는 귀한 보물 단지라도 되는 양 다시 찾은 속바지를 품에 끌어안았습니다.

그리고 저도 모르게 헤어진 가족이라도 만난 것처럼 속바지를 향해 말을 걸었죠.

"아이고. 어디 갔다 이제 왔니. 우리 다시는 헤어지지 말자. 아이고, 반가워라. 아이고, 좋아라."

제가 그렇게 반가워하는 모습을 보고 회사 직원들은 웃음을 참지 못했습니다. 하지만 제 솔직한 심정이 그랬습니다. 돈으로 가치를 따진다면 그 속바지는 제 소장품 중 비싼 축에 속하는 것도 아닙니다. 옛날 속바지가 유물로 봤을 때 그렇게 희귀한 것도 아닙니다. 옛 물건이나 옷을 모으는 사람이라면 누구나 가지고 있을 법한 것이죠. 하지만 저에게 연한 붉은색 허리끈이 달린 그 누비 속바지는 어떤 것과도 바꿀 수 없는 귀중한 보물입니다. 남들이 믿을지 모르겠지만, 그 속바지가 없어졌다는 사실 때문에 몇 년 동안 늘 마음 한구석이 불편했습니다.

물건 하나, 자투리 옷감 한 조각까지 일일이 기억하고 마음에 넣어두는 나. 반면 손님 얼굴도 잘 기억하지 못해 터무니없는 실수도 저지르고 오해를 받는 허술한 나. 이 둘 중 누가 진짜 이영희일까요. 저도 잘 모르겠습니다. 제가 사람들에게 인사도 더 잘하고, 한 번 본 사람에게 사근사근 연락도 잘했더라면 사업적으로 더 크게 성공할 수 있었을지도 모릅니다. 그랬다면 지금보다 돈도 좀 더 많이 모아놓았을지도 모르죠.

남들이 보기엔 돈도 많이 벌고 유명해졌으니 성공했다고 할 수도 있겠지만, 실제로 저는 그렇게 많은 것을 갖고 있진 않습니

다. 돈 계산에 허술하다고 할 수 있을 정도입니다. 하고 싶은 일이 있으면 비용을 가리지 않고 투자해, 마음에 드는 결과가 나올 때까지 멈추지 않았으니까요.

누군가 다시 저에게 인생을 선택하게 해준다 해도, 저는 지금처럼 사람에겐 허술하고 옷에는 치밀한 디자이너 이영희로 살아갈 것 같아요. 다른 이들이 볼 때는 그저 낡은 천, 오래된 옷일 물건이 저에겐 너무 소중하고 귀합니다. 몇 날 며칠 고민한 끝에 디자인이 마음에 드는 옷을 완성하면 그 결과를 위해 힘겹게 노력했던 어려움이 다 사라져버립니다. 요즘도 저는 하루에도 몇 번씩 "그거 어디 갔지?", "그 옷이 어디에 있지?"라며 직원들을 채근합니다. 제 머릿속 디자인 데이터를 현실에서 찾아내기 위해 저희 직원들과 저는 매일 회사를 뒤지고 또 뒤집니다.

평생토록 후회하는 한 가지

오래된 노리개 하나에 이렇게 연연하는 마음에는,
좋은 것의 가치를 제대로 알지 못하던
옛날의 나 자신에 대한 안타까움이 섞여 있다.
그 후회는, 해이해지고 게을러지기 쉬운 스스로를 추스르는
계기가 되어준다.

"선생님은 원도 한도 없으시죠? 하고 싶은 일은 마음대로 다 하셨잖아요."

얼마 전 친한 지인을 만났을 때 들은 이야기입니다. 저는 부인하기 힘들었습니다. 제 인생에도 뜻대로 되지 않은 일도 많고, 어려움이나 아픔도 있었습니다. 하지만 남들이 보기에 제가 뜻대로 이루고 산 사람처럼 보이는 것도 당연합니다. 결혼해 삼 남매를 낳고 키우며 행복하게 살았고, 아이들도 무사히 잘 자라 제 몫을 하는 사회인으로 자리 잡고 각자 행복한 가정을 꾸렸습니다. 우연히 시작한 한복 디자인에서도 사업적으로 성공을 거둔 편이고, 만들고 싶은 옷을 마음껏 만들었습니다. 패션의 본고장 파리에 진출하고 싶다는 열망을 어쩌다 가지게 되었는데, 아무것도 몰랐기에 오히려 용감하게 현지에 진출할 수 있었습니다. 거기서도 분에 넘치는 호평과 인기를 누렸고, 미국에 진출해 인기를 끌었죠. 뉴욕 맨해튼에 개인의 힘으로 한국문화박물관까지 열어 세계인에게 한복을 알리는 데 조금이나마 기여했습니다. 참 감사할 것이 많은 삶입니다. 지인이 그렇게 말한 것도 무리는 아니라고 생각합니다.

그리고 보면 제 삶에서 후회할 일은 무엇이 있을까요? 파리 컬렉션에 참가해 시즌마다 패션쇼를 열고 현지에 매장을 열었을 때 저희 가게는 몇 번이나 파리 현지에서 '아름다운 가게'로 뽑혔습니다. 그런 결과를 이끌어내기 위해 패션쇼에서도 사소한 부분까지 최고의 스태프와 함께 일했고, 매장을 꾸밀 때도 한국 분위

기를 살리면서도 세련된 감각을 유지하도록 구석구석 최선을 다했습니다. 현지에서 저희 옷이 높은 매출을 기록했지만, 여러 비용을 감당하기 위해 한국에서 자본을 대야 했습니다. 뉴욕에 박물관을 열 때도 마찬가지였습니다. 미국 현지 법률에 따라 재단을 만들고 건물을 임대하고 박물관 자격 요건을 갖추기 위해 제 수준에서는 엄청나게 큰돈을 들여야 했습니다. 그전에 제가 한복 사업을 하며 모은 재산이 다 들어갔다 해도 과언이 아닐 정도입니다.

올해 저는 데뷔 40주년을 맞아 대형 전시를 준비했습니다. 전시 규모가 작지 않다 보니 비용도 커졌습니다. 큰 비용을 투자할 상황이 되고 보니, 제가 얼마나 계산에 어두운 사람인지 알았습니다. 높은 매출을 기록하던 시절 번 돈은 모두 파리와 뉴욕에 투자하고, 남은 게 별로 없다는 사실을 실감한 것입니다. 디자이너지만 분명히 사업체를 경영하는 대표 입장이기도 한데, 경영자로서의 능력은 한심하다고 할 수밖에 없습니다. 그런 상황에서 전시를 준비해야 하는 직원들에게 미안할 정도입니다.

얼마 전 저는 디자인실에서 회의를 하다가 직원들에게 이렇게 물었습니다.

"내가 만약 파리에 진출하지 않았더라면 지금보다 훨씬 부자일 것 같다. 아마 빌딩이 몇 채 있는 부자가 됐을 건데, 그럼 여러분 월급도 더 많이 줄 수 있었을 거다. 그래도 내가 파리에 나가기를 잘한 걸까? 아니면 안 나가고 한국에서만 계속 한복을 만드

는 편이 나았을까? 다들 어떻게 생각해?"

제 앞이라 그랬을까요. 저희 회사 직원들은 모두 "선생님, 파리랑 빌딩을 어떻게 비교해요?", "선생님이 파리에 진출 하지 않으셨더라면 지금의 디자이너 이영희가 없겠죠", "저희는 지금이 훨씬 더 좋아요"라며 입을 모았습니다.

저 듣기 좋으라고 한 이야기일 수도 있겠죠. 그래도 저는 그 이야기들이 진심으로 고마웠습니다. 해외에 진출하지 않았더라면 한국에서 좀 더 부자로, 편안하게 살 수 있었을 겁니다. 대신 우물 안 개구리로 남았을 가능성도 컸겠죠? 국내 소비자들에게 맞춰 계속 한복을 만들다 혼자 싫증이 나서 아예 디자인을 그만둬버렸을지도 모릅니다. 아니면 엉뚱하게 다른 분야에 진출하겠다, 투자를 한다, 어쩐다 하면서 그나마 가진 재산을 날려버렸을지도 모르죠.

제가 생각하기로 저는 외국에 진출해 그렇게 일을 벌이지 않았더라면 지금쯤 우울증에 시달리거나 해서 건강하지 않은 삶을 살고 있을 것 같습니다. 지금껏 살아보니 저라는 사람은 이뤄야 할 목표나 도전 과제가 있을 때 힘을 내고 긴장해지는 성격이더군요. 자신의 현재 능력보다 조금 더 큰 숙제가 주어졌을 때, 그 숙제를 진심으로 하고 싶을 때 삶의 의욕이 솟아나는 유형이라고 할까요.

비록 파리와 뉴욕에서 경제적으로는 얻은 것이 없지만, 적어도 남에게 빚을 지는 일 없이 저 혼자 힘으로 그 비용을 다 감당했

습니다. 본의 아니게 박물관을 정리해야 했던 것이 무척이나 가슴 아프지만, 미국 금융 위기와 맞물려 벌어진 일이니 제 힘으로 막을 수 없는 상황이었습니다.

대신 프랑스와 미국에서 돈으로 살 수 없는 소중한 것을 많이 배웠습니다. 해외에서 디자이너로 얻은 명예도 명예지만, 한국 전통문화의 아름다움이 해외에서도 높이 평가받는다는 사실을 알게 된 것은 저의 자존심을 한껏 고양시켰습니다. 한복이 전통문화이긴 하지만 그것 역시 세계라는 큰 물에서, 넓은 시각에서 보아야 한다는 점도 배웠습니다. 오히려 우리 것이기 때문에 세계 속에서 보아야 그 가치를 제대로 평가하고 이해할 수 있다는 사실을 알게 된 것이겠죠.

고백하자면 이런 저에게도 몹시 후회되는 일이 있기는 합니다. 오래전 일인데도 아쉽고, 그때 그렇게 하지 말걸, 싶은 생각이 자꾸만 납니다.

한복을 처음 시작하고 얼마 되지 않았을 때의 일이니 벌써 40년이 다 되어가네요. 그때 저는 뒤늦게 배운 한복과 전통의 아름다움에 빠져, 그와 관련된 물건만 보면 갖고 싶은 마음에 잠을 못 이루는 일이 많았습니다. 당시 제 주변에 금속공예 장신구를 만드는 사람이 있었습니다. 이 사람의 이름을 편의상 A씨라고 하겠습니다. 저는 서구식 액세서리만 만들던 A씨에게 옛 물건들을 보여주면서, 전통 방식대로 노리개며 머리 장식 등을 만들어보라고 제안했습니다.

솜씨와 감각이 좋은 A씨가 만든 장신구는 한복 패션쇼 무대에 자주 활용했습니다. 1980년대 중반은 88 서울올림픽을 앞두고 우리 것에 대한 문화적 갈증이 커진 때라 곳곳에서 한복 패션쇼가 열렸습니다. 한창 의욕에 넘치던 저는, 다양한 장신구를 다채롭게 활용해 이런저런 한복을 계속 발표했습니다.

어느날 A씨가 저를 찾아와 옛날 노리개 하나를 보여주었습니다. 백동이나 은으로 짐작되는 금속으로 세공한 커다란 오작노리개였습니다. 화려하고 복잡한 장식이 달려 있었는데 세공 하나하나가 섬세하면서도 아름다웠습니다. 비단 술 장식 또한 예사롭지 않았습니다.

노리개를 바라보는 제 가슴이 뛰기 시작했습니다. 정말 아름다웠고, 그때까지 본 적 없는 진귀한 디자인이었기 때문입니다. 눈을 떼기 어려울 정도였습니다. 그런 저에게 A씨는 누가 이걸 가져왔는데 팔아달라더라고 이야기를 꺼냈습니다. A씨가 들려준 노리개 가격은 입이 딱 벌어질 만큼 비쌌습니다. 당시 아파트 전셋값 정도의 가격이었죠. 노리개가 너무 마음에 들어 당장에라도 사고 싶었지만 선뜻 의사를 밝히지 못하고 있었습니다. 그러자 A씨가 저에게 이렇게 말했습니다.

"이 물건이 좋긴 하지만 너무 비쌉니다. 선생님, 제가 대신 이거랑 똑같이 만들어드릴게요. 더 예쁘게 잘 만들어드릴 테니 그걸 사세요."

저로선 그 제안을 거절할 이유가 없었습니다. 얼마 후 A씨가 그

노리개를 본떠 만든 새 작품을 가지고 왔습니다. 새 작품만 봤더라면 예쁘다며 감탄할 만큼 잘 만든 물건이었습니다. 하지만 이미 원본을 본 후였기 때문일까요. 새로 만든 노리개는 제 눈에 차지 않았습니다. 어딘가 미진하고 어설퍼 보였죠. 진품이 보여준 오라 같은 게 없었습니다. 무엇보다 제 가슴이 두근거리질 않았습니다.

A씨가 새로 만든 작품을 구입하긴 했지만 내내 그 원본 노리개가 생각났습니다. 결국 A씨에게 연락해 진품을 구해달라고 부탁했지만, 노리개 주인을 만날 수 없게 되었다는 답만 들었습니다. 제가 딱 한 번 실물로 본 노리개는 그렇게 제 곁에서 멀어졌습니다.

그 후 노리개를 여러 점 수집했습니다. 한편으로 전통문화에 대해서도 조금씩 공부의 깊이를 더해갔습니다. 제 눈과 경험이 성장하면서 알게 된 것은, 예전에 A씨가 보여준 것 같은 노리개가 결코 흔하지 않은 작품이라는 사실이었습니다. 그때 제시한 가격도 작품 가치를 생각하면 과한 것이 아니라는 사실도 알게 되었죠. 옛날 물건이란, 값을 많이 쳐준다 해서 입맛대로 고르거나 마음대로 척척 살 수 있는 것이 아닙니다. 눈에 보일 때 사지 않으면 그 물건을 다시 만나는 일 자체가 어려워지죠.

제가 안목이 모자라 가치 있는 물건을 알아보지 못했던 것입니다. 귀중한 기회가 주어졌는데 제가 모자라 그 기회를 제 손으로 뿌리쳤다는 생각이 들어, 그 노리개만 떠올리면 저는 마음이 아팠습니다. 그 노리개 이후로 저는 많은 옛날 노리개를 보았고, 여

러 점을 구입하기도 했습니다. 다들 나름대로 가치가 있고, 한 점 한 점 아름답고 사랑스러운 작품입니다. 박물관에 진열했을 때도 관객들의 사랑을 듬뿍 받았죠. 하지만 옛날 그 노리개만 한 노리개는 하나도 없었습니다.

제가 놓쳤기 때문에, 다시는 가질 수 없기 때문에 더 아름답게 기억되는 것일까요? 어쩌면 그럴지도 모릅니다. 원래 이루지 못 한 사랑이 가장 아름답게 여겨지고, 가지 못한 길이 제일 애틋한 법이니까요.

아름다움과 가치를 몰라줘서 노리개에 미안하기도 합니다. 그 노리개가 있었다면 그 이후 한복 패션쇼에서 얼마나 요긴하게 잘 썼을 것인지 생각하면 화도 납니다. 특히 해마다 몇 번씩 쇼 에서 기녀복 무대를 진행할 때마다 기녀들의 고운 한복에 그 노 리개를 드리웠더라면 더 빛이 났을 텐데, 싶어 후회스러운 마음 이 되살아납니다. 뉴욕 한국문화박물관에 그 노리개를 진열해 두었더라면 한국 장신구의 아름다움에 매료된 외국인 관객이 한 명이라도 더 늘지 않았을까 싶어 아쉬울 때도 있습니다.

제가 이렇게 두고두고 오랫동안 후회스러운 것은 어쩌면 제 자 신의 모자람 때문이 아닐까요. 명색이 한복을 만든다고 매장을

은제 투호 삼작 이봉술 노리개. 은으로 만든 나비 모양의 떠돈이 연결되어 있다. 노리개에 쓰는 투호 장식은 소박하고 단순한 것부터 섬세하고 화려한 것까지 다양하다. 액을 쫓고 한 해를 편히 잘 보내라는 의미를 담았다.

열었는데 그렇게 아무것도 몰랐다는 점이 스스로 생각해 못내 부끄럽기 때문은 아닐까요.

아는 만큼 보인다는 말은 살아갈수록 옳다고 느껴집니다. 제가 비록 40년 동안 한복을 만들어왔습니다만, 아직 전통 한복의 깊이에 대해 다 알지 못합니다. 전통문화의 다른 분야에 대해서도 문외한이나 마찬가지입니다. 공부할 것이 많고 알아야 할 것 투성이인데 시간이 없다는 생각이 들면 밤에 잠이 잘 안 올 때도 많습니다. 좀 더 젊었을 때부터 열심히 공부했어야 하는데, 제가 너무 늦게 제 길을 찾은 것일까요. 그런 후회를 할 시간에 조금이라도 더 공부를 하는 편이 낫겠죠. 그래야 앞으로 그런 시행착오를 겪지 않을 테니 말입니다.

제 삶에서 가장 후회스러운 일이 노리개 하나를 사지 못한 경험이라고 하면 남들은 웃을지도 모릅니다. 그보다 큰일도 수없이 많이 치렀으면서 겨우 그런 기억 하나를 붙들고 오랜 세월 동안 속을 끓어왔느냐고 할지도 모르죠.

저는 그 노리개의 경험을 잊지 않으려고 합니다. 일에 지치고 힘들어 그만 타협하고 게을러지고 싶을 때마다, 그 노리개를 떠올리면서 저를 추스릅니다. 그리고 저에겐 더 많은 공부와 내공이 필요하다는 것을 다시 한 번 느낍니다.

은제 방아다리 삼작 낙지술 노리개. 밀화 띠돈이 이어져 있으며,
방아다리는 매화와 댓잎 무늬로 장식하고 산호와 칠보로 화려하게 꾸몄다.

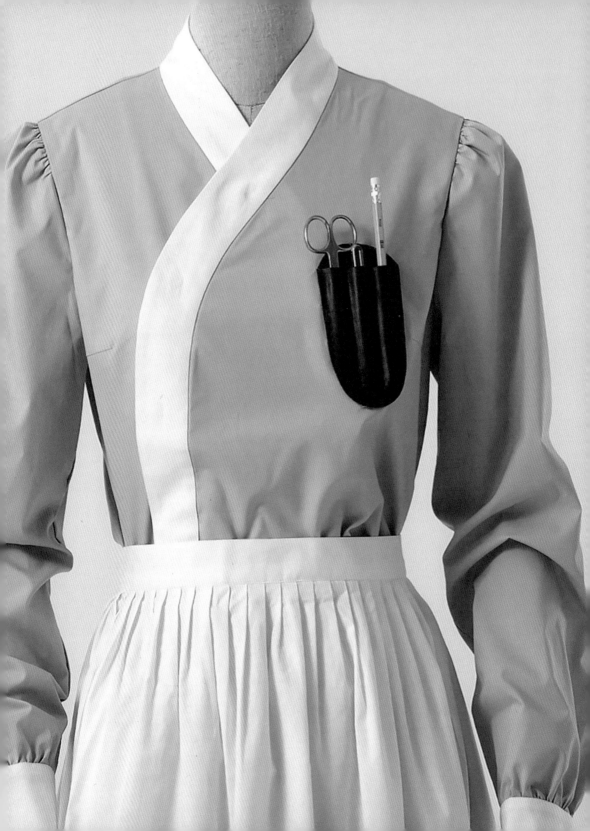

일하는 여성을 응원합니다

날마다 책임감을 느낀다.
나이와 관계없이, 창의적이고 씩씩하게 일하면서 살고 싶기 때문에.
내가 조금 더 노력하면, 나보다 더 젊은 세대의 여성들은
조금 더 편해지지 않을까.

2015년, 올해로 저는 팔순을 맞았습니다. 80이라니, 언제 이렇게 나이가 들었는지 잘 모르겠습니다. 누가 나이 이야기를 꺼내면 그저 부끄럽기만 합니다. 그냥 열심히 일했을 뿐인데 어느새 세월이 흘러 제 나이가 이렇게 되었네요.

저는 나이에 대한 개념이 별로 없는 편인 것 같습니다. 몇 살이니까 이렇게 하자, 몇 살이 되면 이렇게 살아야지, 하는 계획은 세워본 적이 없습니다. 젊어서부터 그랬던 것 같습니다. 그냥 하루하루 열심히 살아왔습니다. 매년 하고 싶은 일이나 해야 할 일 정도는 계획을 세우지만, 치밀하고 꼼꼼하게 일정을 점검하는 성격은 아닙니다. 올해는 이러저러한 일을 꼭 해야지, 하고 마음 속으로 혼자 약속하는 정도입니다.

올해는 제가 일을 시작한 지 40년이 되는 해이기도 합니다. 저는 한참 늦은 나이인 마흔 살에 처음 한복을 만들었습니다. 그전에는 직업을 가져본 적 없이, 학교를 졸업하고 결혼해 아이들을 키우고 살림만 열심히 했습니다. 어느 날 우연한 기회에 상황에 떠밀리다시피 해 한복을 만들기 시작했는데, 어느새 40년이라는 시간이 흘렀습니다. 만들고 싶은 옷을 만들고, 가고 싶던 파리 컬렉션 무대에서 제가 디자인한 옷을 선보이고, 파리와 다른 곳들에 매장을 내고, 뉴욕에 한복 박물관을 만들고…. 그러다 보니 훌쩍 40년이 간 것 같습니다.

지난봄, 대한간호협회에서 귀한 손님들이 찾아왔습니다. 6월에 열릴 2015 서울 세계간호사대회 한복 패션쇼를 맡아달라는 의

되었습니다. 국제간호협의회 대표들이 서울에서 회의와 학술 대회를 펼치는 이 행사에는 전 세계 보건 의료 관련 전문가와 간호 연구자, 학자, 간호 현장 실무자, 간호·복지 전문가 등 2만여 명의 간호 관련 인사가 모입니다. 그런 세계 대회를 기념하는 패션쇼라니 어깨가 절로 무거워지는 요청이었죠.

대한간호협회에서는 한복 패션쇼와 함께 우리나라 개화기의 간호사 제복을 재현해달라는 부탁도 했습니다. 새로운 도전이라면 신이 나고 힘이 솟는 저는 흔쾌히 의뢰를 받아들였습니다. 100년 전 옷을 재현하는 동시에 가장 앞서가는 간호사 제복을 만들다니, 과거와 미래를 동시에 고민할 수 있는 기회가 주어진 것만으로도 기뻤습니다.

대한간호협회에서 오신 분들은 저에게 디자인에 참고하라며 간호협회 자료집을 보여주었습니다. 거기에는 조선 말기와 일제강점기, 한국에 서양의학이 처음 들어온 시기의 의료 관련 사진이 많이 실려 있었습니다. 사진 속 근대 간호사 제복을 보고 저는 깜짝 놀랐습니다. 근대 간호사들이 입고 있는 제복은 얼핏 보면 서양식 드레스 같았습니다. 원피스 형태에 치마가 길고, 모자와 앞치마를 갖추고 있었으니까요. 그런데 자세히 볼수록 한복에서 영감을 받아 만들었음을 알 수 있었습니다. 치마 부분의 둥그레한 형태며 주름이 영락없이 한복 치마를 닮은 데다 모자는 전통 조바위나 아얌을 빼닮았습니다. 그뿐인가요. 옷을 여미는 칼라 부분은 저고리의 깃과 모양이 거의 같았습니다.

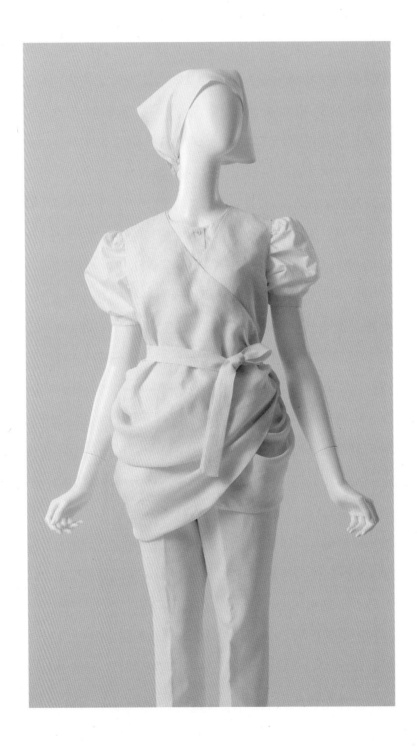

단정하게 제복과 앞치마를 갖춰 입고 촬영한 옛 간호사들의 단체 사진은, 마치 제 상상 속 조선 궁녀처럼 단아하면서도 자신감에 가득 차 있었습니다. 한복 같기도 하고 서양 옷 같기도 한 그 옷들은 옛날 그 시절 간호사에게 무척이나 잘 어울렸습니다. 만약 서양 간호사 제복을 그대로 가져와 입었다면 어딘가 어색했을지도 모릅니다.

근대 여성 간호사는 참 대단한 직업이었을 것 같습니다. 지금이야 여성들이 직업을 갖고 일하는 것이 당연 하게 여겨지죠. 직업도 얼마나 다양한가요. 하지만 제가 학교를 졸업하던 60년 전만 해도 여성의 일자리는 제한되어 있었습니다. 그러니 개화기에는 그 사정이 어떠했겠어요. 남존여비 사상이 그대로 남아 있고 여자들은 교육도 제대로 못 받던 시기에, 용감하게 서양의학 교육을 받고 간호사가 된 여성들의 의지와 능력은 얼마나 대단했을까요.

그 시절 간호사 제복을 그대로 재현하는 일은 즐거웠습니다. 사진 자료가 흑백이다 보니 원래의 제복 색깔을 알 수 없어, 회사 직원들과 머리를 맞대고 추측해 색깔을 만들어내기도 했습니다. 현대식 간호사 제복을 새롭게 디자인하는 과정도 재미있었습니

2015년 세계간호사대회 기념 패션쇼에서 발표한 새 디자인의 간호사 제복.
바지 형태로 활동성을 강조하면서도,
전통 한복의 분위기를 살려 여성미를 잃지 않으려 했다.

다. 제가 젊었을 때 간호사들은 똑같이 하얀 원피스 스타일 제복을 입고 있었습니다. 머리엔 커다란 캡을 쓰고 있었죠. 그래서 간호사들은 '백의의 천사'라는 별칭으로 불리기도 했습니다.

이제는 시대가 변했습니다. 이번 세계간호사대회 기념 패션쇼에서는 현직 간호사들이 간호사 제복 모델로 나섰습니다. 간호사 분들을 실제로 만나보니 다들 유능하면서도 책임감과 직업의식이 대단했습니다. 그렇지 않으면 어려운 간호사 일을 해내기 힘들겠구나 싶었습니다.

그런 간호사들을 위해 저는 활동적이고 세련된 제복을 디자인하고 싶었습니다. 제복을 입은 간호사들이 기분 좋게 일할 수 있을 만큼 편하고 예쁜 옷, 그래서 그 옷을 입으면 간호사들이 힘이 나고, 간호사들을 접하는 환자들도 힘이 나는 옷을 만들고 싶었죠. 이렇게 디자인한 개화기와 현대의 간호사 제복은 대한간호협회에 기증했습니다.

제가 데뷔 40주년 기념 전시회 준비로 바쁜 것을 아는 친구들은 저에게 "일 좀 그만 벌려. 이렇게 바쁜데 왜 자꾸 일을 만들고 있어?"라며 저를 말렸습니다.

대한간호협회분들을 처음 만난 자리에서 제가 떠올린 것은 지난날, 독일로 파견 근무를 나갔던 한국 간호사들이었습니다. 다들 살기 어렵던 1960년대와 1970년대, 당시 서독이던 독일로 한국 광부와 간호사들이 인력 수출 형식으로 떠났고, 그들이 보내온 외화는 한국 경제성장에 밑거름이 되었습니다. 젊은 시절 고

국을 떠나 낯선 나라에서 힘들게 일했을 한국 간호사들을 생각하니, 간호협회 일에 뭐라도 보탬이 되고 싶은 마음이 간절했습니다. 제가 이런 생각을 한 것은 저 역시 일하며 살아온 여성 중 한 사람이기 때문인지도 모릅니다.

저는 마흔 살에 한복 매장을 처음 열었습니다. 우연한 기회와 행운이 겹쳐 당시 최고의 인기를 누리던 혼수용 장롱 매장 일부에서 한복을 만들어 팔게 된 것이죠. 한복을 만들겠다는 제 말에 남편이 허허 웃던 기억이 납니다.

"아니, 도대체 당신이 만든 옷을 누가 사겠노?"

남편의 반응이 무리는 아니었습니다. 바로 그 얼마 전 사촌 올케언니의 부탁으로 명주 솜을 주위 사람들에게 팔았고, 그러다 조카가 결혼하면서 혼수로 '뉴똥', 즉 뉴텐 이불을 선물 받았습니다. 초록과 빨강이 어우러진 이불 색깔이 부담스러웠던 저는 새로운 색깔로 뉴똥을 염색해 팔자고 제안했습니다. 새로 염색해 만든 이불이 날개 돋힌 듯 팔리고, 덩달아 남은 천으로 만든 제 한복까지 인기를 끌게 된 것이죠. 뉴똥의 정식 이름은 풀라르 foulard라고 하는데, 실크로 짠 옷감입니다. 보드랍고 가벼운 데다 감촉이 좋은 뉴똥에 제가 제안한 색깔이 어우러지니 남들 눈에 좋아 보였던 모양입니다. 제가 입은 대로 한복을 만들어달라는 부탁이 쏟아졌고, 알고 지내던 혼수 장롱 브랜드 대표가 저에게 한복 매장 입점을 권유했죠.

남편의 걱정과 달리 저는 겁먹지 않고 일을 저질렀습니다. 마음

에 드는 옷감을 찾아 헤매고, 옷감이 시중에 없으면 주문 생산하고, 자수를 놓은 한복을 만들고 싶으면 자수사를 직접 고용했습니다. 지금 생각하면 20년 동안 살림만 한 주부였던 제가 어떻게 그렇게 간 크게 일을 벌였나 싶기도 해요.

큰아이인 정우가 막 대학에 들어가고 두 아들은 아직 중·고등학교에 다닐 때였는데, 친정어머니에게 살림을 부탁하고 저는 일에 집중했습니다. 솜과 이불, 한복을 팔아 번 돈으로 가게를 열었기에 남편의 지원은 받지 않았습니다. 직장에 다녀봤거나 자영업을 해봤더라면 그렇게 겁 없이 사업을 벌이지는 못했겠지요. 세상 물정을 잘 몰랐고, 하다가 망하면 그만두지, 하는 마음도 있었던 것 같아요.

제가 생계를 책임져야 하는 상황이 아니어서 여유를 부릴 수 있었나 봅니다. 평생 외동딸을 응원해주신 친정어머니가 계셔서 살림과 아이들 교육을 맡아주셨고, 여자들이 절대적으로 많은 한복 분야라 성 차별은 겪지 않았습니다. 대신 "살림만 하던 나이 많은 주부가 뭘 안다고 갑자기 한복에 뛰어들었느냐"라는 텃세 아닌 텃세는 받아본 것 같습니다.

한복을 만들어보니 제 적성에 너무 잘 맞았습니다. 전통 혼수 한복만 하니까 재미가 없어 혼자 연구하고 공부해 새로운 한복을 만들어보았는데 이게 재미있었습니다. 하고 싶은 실험을 이것저것 다 해보고, 또 그 결과가 손님들에게 좋은 반응을 얻고, 그러다 석주선 박사님을 만나면서 전통 한복의 현대화라는 사

명감을 가지게 되어, 패션쇼를 통해 계속 새로운 한복을 만들어 내고…. 일이 꼬리에 꼬리를 물고 커져버려 지금까지 왔습니다. 한복이 너무 좋아 그 아름다움에 흠뻑 빠지다 보니, 다른 사람들이 저를 어떻게 생각하는지 생각할 틈도 없었습니다. 옆도 뒤도 돌아보지 않고 직진만 해온 지난 40년이었죠.

어느 날 주위를 살펴보니, 많은 여성들이 사회에 뛰어들어 다양한 직업을 가지고 일하고 있었습니다. 한국뿐 아니라 세계 곳곳에서 훌륭하고 당당한 여성을 많이도 만났죠. 저보다 나이가 훨씬 어리지만 존경스러운 여성도 많습니다. 어느새 저보다 선배나 선생님 연배로 현장에서 활동하는 여성 수가 점점 줄어 이제는 거의 찾아보기 어려워졌습니다. 주위에서 제가 제일 나이 많은 사람이 되고 말았어요. 얼마 전부터 저보다 젊은 여성들을 만나면 이런 이야기를 듣습니다.

"선생님, 부디 오래오래 현장을 떠나지 말고 일해주세요."

"저도 선생님 연세에 선생님처럼 활발하게 활동하고 있으면 좋겠어요!"

저는 무척이나 어깨가 무겁습니다. 어느 날 제가 감각이 녹슬거나 건강이 나빠 일을 못하게 되면, 저뿐만 아니라 일하는 여성 전부를 실망시키지 않을까 하는 마음 때문입니다. 다행히 저는 아직도 매일 아침 눈을 뜨면 가슴이 설렙니다. 하고 싶은 일이 너무 많고, 만들고 싶은 옷도 많으니까요. 이러저러한 옷을 만들면 어떨까, 이러저러한 디자인은 어떨까, 하는 생각이 끝없이

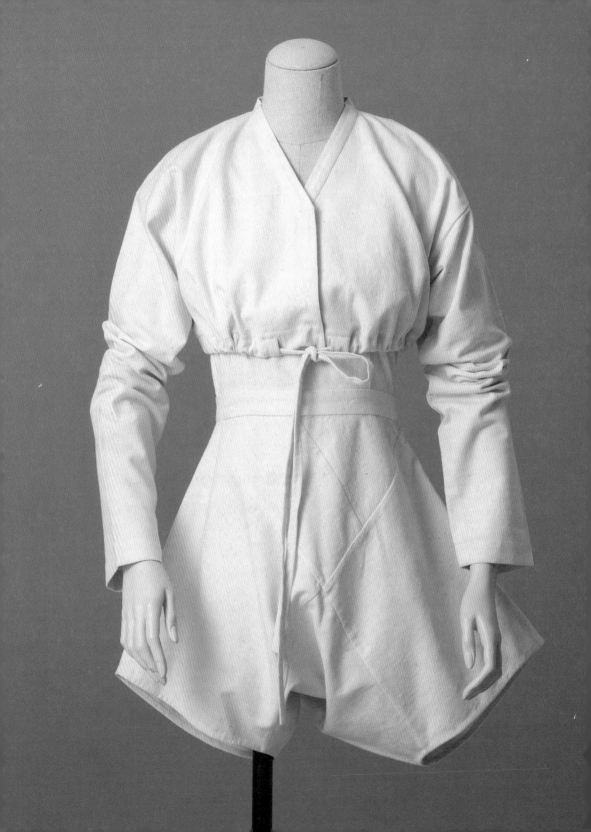

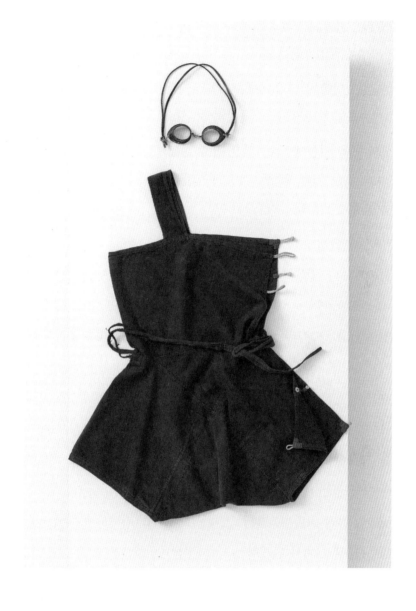

왼쪽은 파리 컬렉션에서 발표한 옷으로, 제주 해녀복에서 영감을 얻어 디자인했다.
오른쪽은 이영희 디자이너가 제주도에서 구입한 옛 물안경과 검은색 면 소재의 전통 해녀복.
옛것이라고 믿기 어려울 만큼 현대적인 디자인이 돋보인다.

솟아오릅니다.

일하는 여자로 살아온 지 어느새 40년. 가끔 몸과 마음이 지칠 때 제가 장롱을 뒤져 꺼내는 옷이 있습니다. 파리 컬렉션에 진출하면서 만든 일명 '모던 해녀복'입니다. 이 옷은 소색素色 그대로의 면을 이용해 만든 짧은 점프 슈트와 볼레로로 이뤄져 있습니다. 점프 슈트 부분은 조각보처럼 패치워크로 구성했습니다. 옛날 제주 해녀복을 현대식으로 새롭게 디자인한 것입니다.

50년 전쯤 가족끼리 제주도로 여행을 갔을 때의 일입니다. 저는 관광지보다 골동품 가게에서 더 많은 시간을 보냈죠. 가게 구석구석을 뒤지며 제주 전통 디딜방아며 아기 바구니 구덕 같은 옛 물건의 아름다움에 흠뻑 빠져 있었습니다. 그러다 발견한 것이 바로 제주 해녀들이 입었다는 해녀복이었습니다. 먹물 색깔에 과감하게 한쪽 어깨를 드러낸 그 옷은 현대의 어느 수영복보다 아름다웠습니다. 조각조각 덧대 만든 몸판은 마치 추상미술 작품 같았어요. 그때는 한복을 시작하기도 전인데 저는 그 해녀복에 반해 얼른 사고 말았습니다.

세월이 많이 흐른 후 그 옷을 재창조해 파리 컬렉션 무대에 세웠습니다. 파리에서 현대적인 디자인이라는 칭찬을 들은 모던 해녀복을 보며, 제주 해녀들의 삶을 생각합니다. 산소통은 물론 어떤 장비도 없이 맨몸으로 깊은 바닷속까지 자맥질해 들어가 해산물을 따 오는 제주 해녀. 가난하고 척박한 옛날 제주도에서 해녀들은 가족의 생계를 책임졌다고 하죠. 소녀 때부터 시작한

물질을 나이가 들어 할머니가 되어서까지 계속하면서, 자신의 힘으로 꿋꿋하게 살아가는 해녀들의 인생. 그런 해녀들의 강한 의지와 독립심은 한국 여성의 유전자에 아직도 생생하게 살아 있는 게 아닐까 싶습니다. 차갑고 무서운 바닷물에 들어가지는 않더라도, 춥고 험한 세상에 맞서 의지를 굽히지 않고 일하는 오늘날 여자들의 삶이 제주 해녀와 닮았기 때문입니다. 힘든 일이나 마음 상하는 일이 생겨, '왜 이 나이까지 내가 이렇게 하루 종일 종종걸음 치며 일에 쫓겨 살아야 하는 걸까' 하는 마음이 들 때, 저는 모던 해녀복을 어루만지며 마음을 달랬습니다.

올해부터는 거기에 제가 재현한 근대 간호사 제복이 더해질 것 같습니다. 일하는 엄마로, 일하는 여자로 살아온 시간이 40년이지만, 하늘이 허락하는 한 죽는 날까지 일을 놓지 않겠습니다. 한복에서 찾은 아름다움을 새롭게 해석한 디자인을 창조하면서 매일매일 부지런히 살아가고 싶습니다.

잠 못 드는 밤이면

누구에게나 잠이 오지 않는 밤이 있다.
나는 지난날에 대한 후회로는 길게 괴로워하지 않는다.
해야 할 일과 하고 싶은 일,
그리고 그 꿈을 이루기에 부족한 내 능력 때문에
가끔 마음이 복잡해지곤 한다.
나는 회한으로 과거를 돌아볼 시간에 미래를 계획하고 싶다.

남들은 저에게 꿈을 다 이뤘다고들 합니다. 다른 사람 눈에는 그렇게 보일지도 모르겠어요. 제가 그동안 제 나름대로는 규모 큰 일을 여러 가지 해냈으니까요. 어려운 과제도 많았지만 어쨌 든 대체로 그 결과가 나쁘지 않았던 것 같습니다. 노력했던 것 만큼의 좋은 성과도 많이 거뒀으니까요.

하지만 저에겐 아직도 하고 싶은 일이 남아 있습니다. 사업적인 성공을 바라지는 않습니다. 돈을 더 벌고 싶다거나 더 큰 명예 를 누리고 싶다는 마음도 없습니다. 제가 하고 싶은 일은 한복 의 아름다움을 좀 더 많은 사람들에게 알리는 것입니다. 그러기 위해 제가 할 수 있는 일과 저만의 역할을 다하고 싶습니다. 그 런 의미에 부합하는 취지의 일을 제안받았을 때 가끔 제가 회사 의 이윤을 생각하지 않고 뛰어드는 것도 그 때문입니다. 감사하 게도 직원들이나 가족도 그런 제 성격과 생각을 잘 이해해줍니 다. 처음엔 저를 좀 만류하다가, 나중에는 제가 하고 싶은 대로 하도록 협조해주곤 하죠.

2015년은 제가 한복 디자인을 시작한 지 40년이 되는 해입니다. 그래서 크고 작은 기념 행사가 많습니다. 그중 가장 큰 일은 역 시 동대문 디자인 플라자, 즉 DDP에서 열리는 기념 전시회입니 다. 처음에는 전시를 열 생각도 없었습니다. 아예 제가 일을 시 작한 지 40년이 되었다는 계산도 하지 않았습니다. 봄쯤에 딸 정우가 올해가 그런 해라고 알려줬지요.

"벌써 그렇게 됐어?"

그 말에 대한 제 반응은 이것이었습니다. 거짓말이나 과장이 아니라 정말 세월이 가는 줄도 몰랐고, 40년이란 세월이 흘렀는지도 몰랐습니다.

믿거나 말거나, 저에 대한 사람들의 선입견과는 달리 저는 계산에 능하지 못합니다. 제가 잘하는 일, 좋아하는 일만 열심히 할 뿐이죠. 40주년이라 해도 특별한 일이라고는 전혀 생각하지 않았습니다. 오히려 부끄러웠죠. 세월이 참 빠르구나, 어느새 내 나이가 그렇게 되었나, 정도의 느낌만 들 뿐, 특별한 의미를 부여해야겠다는 생각도 하지 못했지요. 딸을 비롯한 가족, 직원들이 일을 시작한 지 40년이 되는 것을 기념하는 행사를 열자고 했을 때도 왠지 부끄럽고 쑥스러워서 손사래를 쳤습니다. 결국 그간 발표한 작품을 중심으로 전시를 하기로 했습니다.

저는 소규모 전시를 고집했습니다만, 우여곡절 끝에 동대문 디자인 플라자를 전시 장소로 결정했습니다. 장소가 결정되고부터 근심 걱정이 시작되었습니다. 그 넓은 장소에서 관객들을 실망시키지 않으려면 어떻게 전시를 해야 할까, 그 공간을 꽉 채울 만한 콘텐츠가 있을까, 하는 고민이었죠. 전시 기획 전문가들과 함께 준비를 시작하면서는, 전시를 위한 재원을 마련하는 일이 새로운 걱정거리가 되었습니다. 대규모 전시다 보니 준비 비용도 클 수밖에 없으니까요.

재원을 마련할 일이 막막해지자 종종 '내가 파리에서 돈을 많이 쓰지 않았더라면, 지금 전시 준비 자금이 부족하지는 않았을 텐

데'라거나 '그때 뉴욕에 박물관을 열지 않았더라면 지금보다 훨씬 넉넉했을 텐데. 우리 스태프들 고생도 안 시켰을 텐데'라는 생각을 하게 되었습니다. 그런 후회는 금세 사라지고, '내가 파리에 안 갔더라면 어쩔 뻔했어. 지금의 나는 없었을 거야. 정말 잘한 일이지'라는 마음으로 돌아가지만 말입니다.

전시가 가까워질수록 제 걱정도 커졌습니다. 저는 대범한 성격이 아닙니다. 스스로를 추슬러가며 꾸준히 앞으로 나아가기 위해 노력하는 편에 가깝죠. 내성적인 편이라, 어떤 일이 있으면 문제를 해결하기 위해 혼자 골똘히 고민에 빠집니다. 이번 전시는 명색이 저의 지난 40년을 기록하는 의미가 있으니, 다른 누구와 고민을 나누기도 어려웠습니다. 걱정하는 가족과 직원들 앞에서 "다 잘될 거야. 우리가 노력해보자. 너무 걱정하지 말자"라고 용기를 줘야 하는 입장입니다. 제가 흔들리거나 걱정하는 모습을 보여서는 안 되니까요. 남들에게 내색은 하지 않았는데 아마 속으로 꽤 스트레스가 쌓인 모양입니다. 잠이 잘 안 오고, 가슴이 답답하면서 두근거리고, 기운도 없는 등등의 증세가 나타났습니다.

저는 건강관리에 꽤 신경을 씁니다. 이미 30년도 넘게 일주일에 두세 번 꾸준히 수영을 해왔습니다. 저는 무엇이든 시작할 때는 정식으로, 정석대로 배우는 것이 옳다고 생각합니다. 수영도 정식으로 강습을 받아 기초부터 시작했지요.

50대에 저는 허리 통증으로 몹시 고생했습니다. 이전부터 운동

도 여러 가지 해보았지만 너무 바쁘기도 했고 허리가 아파서 계속하기 힘들었습니다. 그런 저에게 의사 선생님이 권한 운동이 수영이었습니다.

처음에는 물이 너무 무서워 그랬는지, 수영장에 들어가기만 하면 머리가 깨질 것처럼 아팠습니다. 물 공포증과 두통을 해결하기 위해 6개월 동안 병원과 한의원에 다니면서 치료를 받았습니다. 그러면서도 수영 강습은 포기하지 않았죠. 6개월이 넘어가자 두통이 조금씩 줄어들었고 수영에 익숙해졌습니다. 그렇게 아프던 허리 통증도 해소되었고, 생활에 활력이 생겼습니다. 지금 생각해도 병원 치료까지 병행해가며 초기의 어려움을 극복하고 수영을 계속 배운 것은 잘한 일인 듯합니다. 요즘에도 컨디션이 좀 나쁘다 싶은 날은 수영을 하러 갑니다. 그러고 나면 언제 그랬냐는 듯 몸과 마음이 개운해지지요.

얼마 전부터는 전문 트레이너에게서 근력 운동을 배우고 있습니다. 한 가지 운동만 하는 것보다 적절하게 섞어 운동을 해야 근육이나 몸의 기능이 균형 있게 발달한다는 말을 들었거든요. 이 근력 운동 역시 일주일에 두 번 정도 거르지 않고 하고 있습니다. 트레이너 선생님이 자세 하나하나 교정해가면서 지도해 주시니, 운동에 집중하지 않을 수 없습니다. 근력 운동은 이번이 처음인데, 수영과는 다른 즐거움이 있더군요. 이렇게 규칙적으로 운동을 하는데도 전시 준비 스트레스는 다른 걱정거리와는 차원이 달랐던 모양입니다. 파리나 뉴욕에 진출했을 때도 이렇게 걱

정해본 적이 없는데, 이번에는 잠이 오지 않는 밤이 며칠씩 이어졌으니까요.

잠이 오지 않는 밤이면 다른 사람은 무엇을 하는지 궁금합니다. 책을 읽거나 영화를 보는 사람, 그냥 멍하니 있는 사람, 운동이나 산책을 하는 사람 등 다양한 스타일이 있겠죠.

저는 잠이 오지 않는 밤에는 '물건'을 꺼내봅니다. 오래 묵은 옷감을 꺼내 다시 정리하기도 하고, 예전에 만든 작품을 꺼내어 정리해보기도 합니다. 소장한 옛날 물건들을 꺼내 볼 때도 많습니다.

한복을 시작하면서 저는 인연이 닿는 대로 옛날 물건을 조금씩 모아왔습니다. 본격적인 수집이라고 하기엔 부끄러울 수준이고요. 디자인에 도움이 될 만한 물건, 패션쇼에 활용할 수 있는 소품이 대부분입니다. 노리개나 머리 장식품 같은 작품은 한복 패션쇼를 할 때 모델이 착용하고 등장한 적도 많죠. 골동품으로서의 가치 같은 것은 생각해본 적이 없고, 제가 봐서 예쁘고 아름다운 물건들만 몇 점 모아 가지고 있는 정도입니다.

조용한 밤 저는 그 물건들을 하나씩 꺼냅니다. 조심스레 만져봅니다. 먼지를 털고, 노리개나 가락지 같은 것은 하나하나 닦아 윤을 냅니다. 그렇게 하다 보면 어느새 마음이 차분하게 가라앉

은제 도금 떨잠.
도금한 은으로 모양을 만들어 옥판에 붙이고 산호와 비취, 진주, 파란(법랑)으로 꾸민
박쥐와 나비 등으로 장식했다. 꽂이 부분 역시 도금한 은으로 만들었다.
용수철을 달아 그 끝에 나비 등의 장식을 붙여 움직일 때마다 흔들리는 모습 때문에 '떨잠'이라 불린다.
조선 시대에 왕비를 비롯한 내·외명부의 여성들이 예복을 입을 때 머리 장식으로 사용했다.

습니다. 걱정거리는 그대로지만 제 마음은 평화로워집니다. 답답하던 가슴이 좀 편해지고, 천천히 숨도 쉬어집니다. '어떻게 하지? 어떻게 하면 좋지? 돈을 못 구하면 어쩌지?' 같은 걱정도 '그래. 지금까지도 이렇게 잘해왔잖아. 이번에도 다 함께 길을 찾아보자. 어떻게든 해결할 수 있을 거야' 라는 낙관으로 바뀝니다. 그럴 때면 제가 하는 의식 비슷한 것이 있습니다.

"그래. 지금까지도 잘해왔잖아. 이영희는 할 수 있다. 나는 할 수 있다. 지금까지 열심히 했고, 앞으로도 열심히 하자. 다 잘될 거야."

혼자 소리를 내어 이렇게 말하면서 다짐해보는 것이지요. 어디선가에서 들었는데, 긍정적인 결심이나 메시지를 마음속으로 생각하는 것보다 실제 소리를 내어 말하는 것이 좋다고 하네요. 그 말에 담긴 긍정적인 기운이 몸에 전달된다는 것이지요. 과학적으로 증명된 이야기인지는 모르겠습니다. 하지만 기분 탓일까요? 씩씩한 목소리로 나에게 주문(?)을 걸고 나면 몸도 마음도 한결 단단해진 느낌이 들곤 합니다.

단, 누가 보면 이상하다고 생각할 수 있으니 이 '혼자서 긍정적인 메시지를 소리 내어 말하기' 는 반드시 주위에 아무도 없을 때 해야 합니다. 저는 주로 밤에 혼자 일과를 정리할 때 하는 편이죠. 이번에 전시를 준비하면서 이 긍정 메시지 주문 덕을 많이 보았습니다. 제가 '잘될 거야, 잘될 거야!'라고 생각해서인지 정말로 좋은 분을 많이 만났고, 많은 도움을 받았습니다. 걱정하던

부분이 조금씩 풀려나가는 모습을 볼 때마다 감사함과 신기함을 함께 느낍니다.

제가 소중하게 생각하는 물품은 남들이 볼 때는 별것 아닌 것도 많습니다. 제가 가진 '보물 모자'가 그런 소장품이죠. 오래전에 구입한 옛날 물건인데, 제가 하도 애지중지하며 아끼니 저희 직원들이 '보물 모자'라고 별명을 붙였습니다. 이 모자의 정체는 조바위입니다. 조선 시대에 여성들이 겨울에 추위를 막기 위해 쓰던 모자가 조바위죠. 제가 가지고 있는 조바위는 겉감은 비단, 안감은 융으로 지었다는 점에서는 일반적인 조바위와 다를 것이 없습니다. 화려한 자수 장식이 가득 달려 있다는 점이 특별하지요.

자수라고는 해도 궁궐에서 나온 유물처럼 섬세하고 고급스러운 것은 아닙니다. 서민들의 베개를 장식했던 베갯모 같은 자수 장식이 붙어 있는데, 자수의 형태 역시 호랑이와 학, 사슴, 봉황, 불로초 등 전통적인 베갯모 장식과 비슷합니다. 복을 부른다는 박쥐 자수 장식을 비롯한 색색의 다른 장식을 더했고, 독특하게 전통 열쇠 패 장식처럼 생긴 기다란 오색 비단 띠를 늘어뜨렸어요. 띠 장식에도 화려한 자수가 놓여 있습니다.

화려한 장식과 독특한 형태를 볼 때 아마 서도 쪽에서 무속인들이 쓰던 모자가 아닐까 싶습니다. 자수도 색깔이 화려하기는 하지만 섬세하거나 귀족적인 솜씨는 아닙니다. 한국 전통 공예품 가운데 궁궐에서 침선을 전문으로 하는 나인들이 만든 자수 작품은 정말 화려하고 섬세합니다. 사람이 어떻게 이런 섬세하고

이영희 디자이너가 소장한 소품 중 하나.
전통 조바위 형태에 다채롭고 다양한 장식이 더해졌다.

균일한 수를 놓을 수 있었을까 싶은 작품이 많죠. 하지만 제가 가진 모자에 놓인 수는 민간에서 놓은 소박하고 귀여운 자수입니다. 호랑이라고 표현했는데 고양이처럼 귀엽고, 한 쌍의 봉황은 병아리처럼 다정합니다. 사슴이며 까치며 동물들이 하나같이 즐거운 표정을 하고 있지요.

제가 하도 보물처럼 아껴 '보물 모자'라고 불리지만 남들이 볼 때는 그냥 소박한 옛날 물건에 지나지 않습니다. 저도 그 모자의 객관적인 가치는 잘 알고 있죠. 높은 값을 매기거나 문화재로 지정해 전시할 만한 유물은 절대 아닙니다. 그래도 저에게만큼은 이 '모자'가 세상 무엇과도 바꿀 수 없는 귀중한 보물입니다. 밤에 혼자 앉아 이 모자를 꺼내놓고 자수 장식을 하나하나 들여다봅니다. 어쩌면 색깔을 이렇게 배치했을까. 이렇게 강렬하고 화려한 색깔이 다 모였는데 왜 촌스럽지 않을까. 지금은 빛바랜 이 비단은 원래 어떤 색깔이었을까. 이 모자는 어떤 용도로 어떤 사람이 썼을까. 궁금증은 끝이 없습니다. 오색실로 장식한 술 한 가닥 한 가닥을 만져보면서 혼자 상상의 날개를 펼치다 보면, 저를 괴롭히던 마음의 짐은 까맣게 잊어버립니다.

장롱을 정리하고 물건을 정돈하면서, 어디 두었는지 몰라 찾던 옛 작품을 발견하는 일도 종종 있습니다. 그런 작품들을 만나면 전시나 다음 쇼에 도움이 될 만한 아이디어가 떠오르죠. 이번 전시를 준비하면서 그렇게 얻은 아이디어가 상당히 많습니다.

혼자 마음을 가다듬고 있으면 돌아가신 저희 어머니 목소리가

생각납니다. 어머니는 제가 걱정거리를 싸 안고 있으면 "미리 걱정하지 마라"라고 말하셨습니다. 저희 어머니는 말수가 많은 분이 아니었습니다. 내성적이고 무뚝뚝한 제 성격이 아마 어머니를 닮은 것 같습니다. 그런 어머니가 저에게 위로라고 건네시는 말씀이 '미리 걱정하지 마라' 라는 것이었죠. 생각해보면 미리 걱정하는 것만큼 어리석은 일도 없어요. 제가 걱정한다고 나쁜 일이 안 일어날 것도 아니고, 고민한다고 그 문제가 해결되는 것도 아니니까요. 어떤 문제가 발생하면 하나씩 최선을 다해 해결하면 됩니다.

생각해보면 좀 우스운 일입니다. 전시 때문에 걱정거리가 생겼으니 모든 문제가 한복 때문에 발생한 셈인데, 한복을 통해 그 문제와 걱정을 해결하며 스트레스를 푸니 말입니다. 디자이너라서 생긴 문제를 디자이너라는 특기를 살려 해결하는 셈입니다.

이번 전시 때도 저는 재원을 마련하기 위해 기업 협찬을 구하면서, 반드시 협업 형태를 취하는 것을 원칙으로 했습니다. 어떤 기업에서 저에게 협찬을 해주면, 저는 그 기업을 위해 디자인을 제공하는 형식이지요.

저는 한복 디자인 속에서 인생의 희로애락을 배우는 것 같습니다. 마흔 살에 한복을 만들기 시작해서 40년. 그 이전에도 저는 제가 어른이라고 생각했습니다. 결혼해 세 아이를 키웠고 큰아이를 대학에 보낸 나이였으니까요.

하지만 한복을 공부하고 디자인하면서 저는 새롭게 태어나 성

장한 것 같습니다. 그 속에서 배운 기쁨과 슬픔, 고통과 즐거움은 그 이전에 살아온 인생에서 느꼈던 것보다 더 절실하고 깊다고 할 수 있을 듯합니다. 40년 동안 해보고 나니 이제 조금 철이 든 느낌이라고 할까요.

한복 디자이너로서 저는 이제 겨우 마흔 살을 맞았습니다. 제 물리적인 나이가 몇 살이든 디자이너로서 저는 아직도 하고 싶은 일이 무척이나 많은 나이입니다. 그동안 어린이처럼 신이 났던 시절도, 사춘기 청소년처럼 방황한 시간도, 열정적인 청춘으로 일하던 시간도 있었습니다. 그 경험을 되살려 이제부터 본격적으로 성숙한 디자이너가 되고 싶습니다.

한복에 무슨 디자인이 있어요?

"한복에는 디자인이 없고,
한복을 만드는 이는 디자이너라고 부를 수 없다."
한복을 처음 시작한 이후 40년 동안 줄곧 들어온 말이다.
편견이란 것이 으레 그렇듯이, 이 말은 한복과 전통문화에 대한
무지와 차별적 시각을 그대로 보여준다.
그런 편견에 맞서 싸우기 위해 나는 묵묵히 옷을 지었다.

파리에 매장이 있었을 때, 저는 매장 인테리어에 무척 신경을 썼습니다. 작은 돌부처나 돌로 만든 전통 소품, 나무를 깎아 만든 함지박처럼 한국적인 느낌이 물씬 나는 소품을 이용해서 장식했죠. 한복 느낌이 나는 서구 패션인 모던 의상을 판매하는 매장이었는데, 염주나 노리개, 한국 전통 은가락지 등도 함께 진열해서 판매했습니다. 고객들도 옷뿐만 아니라 그런 소품을 좋아했습니다. 그런 소품을 액세서리로 활용하면 자연과 가까워지는 느낌이라는 말을 많이 들었지요.

쇼윈도 디스플레이에도 심혈을 기울였습니다. 판매하는 모던 의상뿐 아니라 한복을 걸어놓을 때도 많았습니다. 평생 보아온 한복인데, 파리의 거리에서 더 아름답게 돋보였습니다. 가끔 한복이 아닌 모던 의상으로 쇼윈도 디스플레이를 바꾸면 손님들이 들어와 매장 스태프에게 당부를 하는 일까지 있었습니다. "나는 매일 당신네 가게의 쇼윈도를 보기 위해 일부러 이쪽으로 돌아서 가는 사람이다. 부디 그 아름다운 전통 의상으로 바꿔달라. 그 옷은 세상에서 제일 아름다운 옷이다"라는 항의 아닌 항의를 받기도 했죠. 그런 고객들 덕분에 저희 매장이 '파리에서 가장 아름다운 가게'로 여러 번 선정되기도 했습니다.

파리 컬렉션에서도 반응은 마찬가지였습니다. 프레타 포르테에서 패션쇼를 할 때 저는 첫 번째 쇼에 한복 몇 벌을 소개한 것 말고는 한복이 아닌 모던 의상으로 승부수를 던졌습니다.

하지만 쇼마다 피날레에는 바람의 옷을 등장시켰습니다. 그것

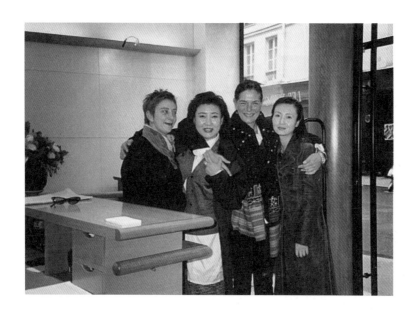

파리 이영희 부티크 매장을 찾은 고객들과 함께.
'파리에서 가장 아름다운 가게'로 여러 번 선정되기도 한 매장에는
동양의 아름다움에 매료된 고객들의 발길이 끊이지 않았다.

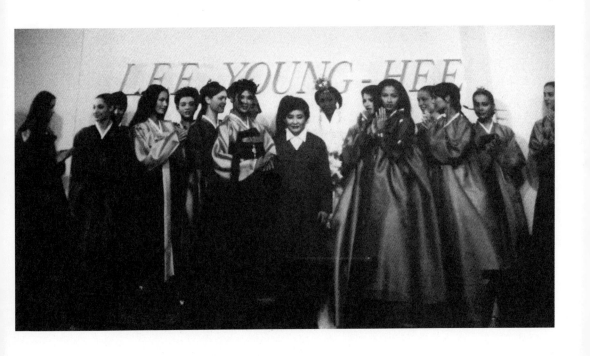

파리 컬렉션 프레타 포르테에서 첫 쇼를 마치고 관객들에게 인사하는 모습.
피날레를 위해 현지 모델들에게 한복을 입혔다.
디자이너 뒤쪽에 한지로 만든 웨딩드레스를 입은 모델이 보인다.
'한복쟁이'로만 불리던 이영희 디자이너가 패션의 본고장이라는 파리 무대에
디자이너로 데뷔하는 기념비적 순간이었다.

만으로 세계 패션계에 한복과 모던 의상이 연속선상에 있다는 사실을 분명히 밝힐 수 있었지요. 제 뿌리가 한복에 있음을, 한복이 현대 디자인의 원천이 될 수 있음을 저 스스로 잊지 않고자 하는 마음도 있었습니다.

한번은 패션쇼 내내, 모델들이 등장하는 출구에 조선 시대 왕후 예복을 격식에 맞춰 제대로 갖춰 입은 한국인 모델이 서 있는 연출을 시도해본 적이 있습니다. 형형색색 의상을 입은 서양 모델들이 등·퇴장하는 동안 조선 왕후 복식을 갖춘 모델은 말없이 품위 있게 서 있었죠. 한국 전통 의상 중 가장 화려한 복식이 무대의 일부분처럼 보이도록 하려는 의도였는데, 다행히 기대한 효과가 잘 나타났던 것 같습니다. 쇼가 끝나고 무대 연출이 인상적이었다는 평가를 많이 받았으니까요.

현지 패션 전문가들은 오히려 저에게 한복을 더 많이 보여달라고 부탁하곤 했습니다. 굳이 전통 의상과 현대 의상 사이에 선을 긋는다는 것이 무의미하게 느껴졌던 모양입니다. 그래도 저는 한복이 쇼에서 너무 큰 비중을 차지하게 하고 싶진 않았습니다. 한국에 있는 사람들이 "이영희 선생은 파리에 가서도 한복만 한다"라고 비판할 것 같다는 생각도 들었습니다. 정정당당하게 현대식 패션으로 현지 디자이너들과 겨루고 싶다는 마음도 있었습니다. 될 수 있으면 한복 자체가 등장하는 일이 없도록 신경 썼습니다.

현지 전문가들에게 한복을 더 보여달라는 요청을 들을 때면 피날레 부분에 현지 어린이 모델이 한복을 입고 등장하는 정도로 저 자신과 타협을 했습니다. 어린이가 등장하면 본격 패션이라기보다는 무대에서 약간의 여흥이나 포인트가 되는 정도로 받아들일것 같았기 때문이죠.

현지 관객들은 쇼에 한복이 등장하면 열렬한 호응을 보여주었습니다. 어린이들이 등장하면 퇴장할 때까지 탄성과 박수가 이어졌죠. 패션 디자인에서 전통과 현대를 굳이 구분하지 말라고 충고하는 기자와 평론가도 여럿 있었습니다.

그러고 보면, 일본이나 중국 출신의 세계적인 디자이너들은 쇼에서 자국 전통 의상과 현대 디자인을 자유롭게 섞어 발표하는 일이 많습니다. 어쩌면 한국에서는 전통과 현대를 명확하게 구분하면서 불필요한 제약을 만드는 것이 아닐까요? 현대 패션을 공부하고 이 분야에서 활동하는 이들도 전통문화를 함께 공부한다면, 또 전통 한복을 배우거나 한복을 만드는 이들이 현대 패션을 함께 공부한다면. 그것이 가장 바람직한 일 아닐까요?

제가 활동을 시작하고 나서부터 지금까지, 한복 디자인과 서양 패션 디자인은 엄격하게 구분되어 있었습니다. 학교 교육과정도 분리되어 있고, 과정에서도 서로 다른 것을 배웁니다. 전통 디자인을 하는 사람은 현대 디자인에서 멀어지고, 그 반대 경우도 마찬가지입니다. 현장에서도 서양식 옷, 즉 양장을 하는 디자이너들과 한복을 만드는 디자이너들은 교류할 일이 없습니다. 저도

한복을 오래 했다면 해왔고, 다방면에서 활발하게 활동해온 사람입니다. 이런 저도 가까이 교류하고 대화하는 양장 디자이너가 그리 많지 않습니다.

학교를 비롯해 이런 사회 분위기가 달라져야 한다고 생각합니다. 달라지기를 간절히 바라고요. 저는 15년 동안 대학에서 강의를 했습니다. 한복 디자이너니까 학생들은 저에게 한복을 디자인하는 방법을 듣게 될 것이라 기대했을지도 모릅니다. 하지만 저는 학기 내내 한복 만드는 법에 대해서는 일언반구도 이야기하지 않았습니다.

한복 바느질하는 법은 저보다 더 잘 가르쳐주실 분이 얼마든지 있다고 생각합니다. 저는 구체적인 기능이나 방법이 아니라, 디자인을 하는 데 바탕이 되는 창의력에 대해 이야기했습니다. 학생들에게 더 많은 예술 작품을 사랑하라고, 더 많은 문화를 체험하라고 권했습니다. 색깔의 아름다움을 보여주면서 이 세상에 얼마나 아름다운 빛깔이 많은지 이야기했습니다. 무수히 많은 색깔이 옷으로 구현되었을 때 어떻게 배치해야 할지, 색깔이 옷을 입는 사람을 만날 때 어떠해야 하는지 말했습니다.

40년 동안 한복 디자인을 하며 느낀 것이 바로 그런 점입니다. 한복의 역사나 형태, 종류 등은 공부를 통해 알 수 있습니다. 한복을 연구하는 많은 학자들이 좋은 결과물을 계속 내놓고 있으니까요. 한복 디자이너는 거기에서 배운 것들을 현재 감성으로, 현대 감각에 맞게 해석해 작품으로 표현해야 합니다.

한복에 무슨 디자인이 있느냐는 말도 수없이 들었습니다. 저는 그런 질문을 하는 사람이야말로 한복의 정체성을 모르는 사람이라고 생각합니다. 한복은 특정한 옷 하나를 가리키는 것이 아닙니다. 5000년이라는 역사 동안 한국인이 입어온 옷이 어찌 한 종류겠습니까. 역사와 시대의 변화 속에서 한복 소재도 수없이 변화를 겪어왔고, 문화에 따라 옷 형태도 변화했습니다. 조선 시대만 해도 초기와 중기, 후기 옷이 다르고 신분에 따라, 환경과 상황에 따라 입는 옷이 달랐습니다. 한복은 고정된 형태가 아니라, 시대적인 요구에 기꺼이 응하면서 역동적으로 달라져왔습니다. 한복이 품고 있는 요소, 한복에서 배울 점은 그야말로 무궁무진합니다. 그런 역사적 배경을 몸에 익히고, 그 속에서 이 시대에 맞는 옷을 만들어내는 것이 한복 디자인입니다. 옛날 양식을 재현하는 것은 한복의 일부분일 뿐입니다.

"한복을 알면 세상 디자인 중에 못할 것이 없다."

제가 후배나 학생을 만나면 늘 하는 말입니다. 어떤 이들은 이 말이 한복쟁이의 과장이라고 생각할 것입니다. 한복의 형태와 색깔, 소재와 장식에는 한국인이 오랜 역사를 통해 이루어낸 전통 문화의 모든 것이 담겨 있습니다. 한복의 세계를 자기 것으로 만든다면 그 문화적 콘텐츠를 가지고 출발하는 셈이 되는 것입니다. 건축, 인테리어, 섬유, 음식, 그래픽 등 디자인과 관련 있는 일을 하는 모든 분들이 직접 한복의 깊이를 느낀다면 제 말을 실감할 것 같습니다. 다양한 옷을 직접 입어보고 만져보고 바라봄

으로써 이 옷이 디자인의 보고라는 사실을 실감한다면 얼마나 좋을까요.

예전에 어떤 신문 기자가 이런 질문을 했습니다.

"이영희 선생님은 스스로를 한복쟁이라 일컬으셨죠. 남들에게 어떤 직함으로 불리고 싶으세요? 한복 디자이너? 아티스트? 스스로의 직업을 어떻게 정의하십니까?"

그때 저는 "역시 한복 디자이너겠지요"라고 대답한 것 같습니다. 한복뿐 아니라 모던 의상도 오랫동안 디자인했으니 굳이 한복으로 제한하지 않고 '패션 디자이너'라고 할 수도 있을 것 같습니다. 의상이 아닌 여러 제품도 디자인해왔습니다. 제 이름을 걸고 한국문화박물관을 열기도 했습니다.

저와 가까운 분이며 제가 존경하는 한국자수박물관의 허동화 관장님은 수집가로 출발해 개인 박물관을 열고 박물관장이 되셨습니다. 보자기 부문에서 여러 권의 책을 발간한 연구자이기도 하죠. 그러다 그런 전통 디자인에서 영감을 얻은 미술 작품을 창작하는 아티스트로도 활동하십니다. 저는 그분과는 또 입장이 다릅니다.

인터뷰가 끝난 후에도 한동안 그 질문을 곰곰이 생각해보았습니다. 나, 이영희라는 사람의 직업을 어떻게 정의할 수 있을까? 과연 나는 무엇을 원하는 것일까?

나는 한복쟁이 이상 어떤 다른 존재가 되고 싶은 것일까?

결국 제가 찾아낸 대답은 '나는 역시 한복쟁이, 한복 디자이너이

다' 라는 것입니다. 저는 한복에서 출발했습니다. 그런 저의 근원을 사랑합니다. 저는 한복에서 출발한 디자인이 어디까지 갈 수 있는지 세상 사람들에게 보여주고 싶었던 것 같습니다.

많은 사람들이 한복의 영역을 축소해 바라봅니다. 한복쟁이는 한복이나 만들라고 말하기도 합니다. 하지만 저는 한복 디자인을 한껏 넓히고 싶습니다. 저 한 사람을 위해서가 아닙니다. 현대다 전통이다 구분하고 서로 대립이나 갈등하는 것은 한국 문화와 산업에 도움이 되지 않기 때문입니다.

패션 분야만이 아닙니다. 음악, 미술, 문학, 음식, 건축 같은 여러 문화 예술 분야에서 전통과 현대의 벽이 두껍고 높게 쌓여 있는 현실을 그동안 너무 자주 보아왔습니다. 그 분야에 있는 사람들끼리 전통과 현대의 구분을 넘어 서로 화합하고 교류해도 모자라지 않을까요. 해당 분야를 연구하거나 바깥에서 바라보는 사람들에게도 현대와 전통이 서로 넘나들면서 창의적이고 새로운 결과물을 풍성하게 쏟아내는 편이 더 좋지 않겠습니까.

여러 번 한 이야기지만 저는 어릴 때부터 한복을 만들고 싶어 한 사람이 아닙니다. 한복을 처음 시작할 때부터 파리에 진출할 꿈을 꾼 것도 아닙니다. 유명해지고 싶다, 돈을 많이 벌고 싶다는 꿈도 없었습니다. 우연히 시작한 한복 디자인이었고, 이왕 하는 일인데 잘하고 싶어 파고들어 공부하고 새로운 디자인을 만들었습니다. 하면 할수록 그 깊은 세계에 빠지게 되었습니다.

제가 한복을 만든 것이 아니라, 어쩌면 한복이 저라는 사람을

만든 것이라고 할 수 있습니다. 전통 한복, 전통 디자인에서 새로운 디자인에 대한 아이디어를 얻었습니다. 어느새 이름이 났고 사업도 성공했습니다. 나중에는 아이디어가 자꾸 흘러넘쳐 주체할 수 없을 지경이었고, 그 아이디어를 더 넓은 세상, 더 많은 사람에게 보여주고 싶어 나간 곳이 파리입니다. 파리에 진출해 하고 싶은 일을 하지 못했다면 저 자신의 에너지를 주체하지 못하고 우울증에 빠졌을지도 모릅니다. 그 무렵 저에게 큰 힘이 되어준 것이 백범 김구 선생님의 글이었습니다.

"나는 우리나라가 세계에서 가장 아름다운 나라가 되기를 원한다. 가장 부강한 나라가 되기를 원하는 것이 아니다. 내가 남의 침략에 가슴이 아팠으니, 내 나라가 남을 침략하는 것을 원치 아니한다. 우리의 부력은 우리 생활을 풍족히 할 만하고, 우리의 강력은 남의 침략을 막을 만하면 족하다. 오직 한없이 가지고 싶은 것은 높은 문화의 힘이다. 문화의 힘은 우리 자신을 행복하게 하고 나아가 남에게 행복을 주기 때문이다. 나는 우리나라가 남의 것을 모방하는 나라가 되지 말고 이러한 높고 새로운 문화의 근원이 되고 목표가 되고 모범이 되기를 원한다. 그래서 진정한 세계의 평화가 우리나라에서, 우리나라로 말미암아, 세계에 실현되기를 원한다. 홍익인간이라는 우리 국조 단군의 이상이 이것이라고 믿는다."

저는 김구 선생의 《문화국가론》을 읽으면서 한국 문화의 힘에 대한 자신감을 키웠습니다. 문화의 힘을 지닌 아름다운 나라를

만들기 위해, 비록 한 사람의 한복 디자이너일 뿐이지만 할 수 있는 일을 해야 한다고 결심했습니다.

한국이 경제 위기를 겪으면서, 그 이전에 장사가 잘되던 파리 매장에 바이어의 발길이 끊겼습니다. 흔들릴 것 같지 않던 미국에 금융 위기가 닥치면서 처음엔 미국 매장, 그리고 다시 뉴욕의 한국문화박물관을 정리해야 했습니다.

파리 시절엔 언제 세일하느냐고, 저 옷을 꼭 사고 말 거라며 옷하나 때문에 수십 번씩 매장에 들르는 단골 고객도 있었습니다. 저희 가게에서 한복을 입어보고, 한복 치마 아래에 받쳐 입는 속치마가 아름답다며 기어이 그 속옷을 웨딩드레스로 입고 식장에 들어간 고객도 있었습니다. 전통 속옷인 고쟁이가 예쁘다며 겉옷으로 입겠다고 고집을 부린 손님도 있었죠. 파리와 뉴욕의 사업을 정리하자고 결심했을 때 그런 고객들의 얼굴이 하나하나 떠올랐습니다. 그래서 아쉬웠고, 한편으로는 그 얼굴이 저에게 힘을 주었습니다.

파리를 떠날 때 현지의 여러 기자들은 저에게 컬렉션만큼은 계속 꼭 참가해달라고 당부했습니다. 그들은 지금까지도 한국에 오면 공항에서 곧장 저희 서울 매장으로 달려옵니다. 그 사람들은 저라는 디자이너를 아끼는 것일 수도 있고, 제가 펼쳐 보인 한국 전통의 아름다움을 사랑하는 것일 수도 있습니다. 어느 쪽이건 괜찮습니다. 한복 디자이너로 살아온 40년 세월, 이제 저에겐 개인의 삶과 디자이너의 삶을 분리하는 것이 무의미하니까요.

앞으로 "한복에 무슨 디자인이 있느냐"는 질문을 다시 받는다 해도, 저는 아무 대답 없이 웃을 작정입니다. 제가 애써 대답하지 않아도, 이미 그 디자인의 가치를 알아주는 사람들이 있기 때문입니다. 그 아름다움의 힘은 앞으로도 오래도록 세상에 남아 한국이라는 나라를 빛낼 것이라고 믿습니다.

한복쟁이와 디자이너

파리에서 제아무리 디자이너로 명성을 떨쳐도
한국에서는 여전히 '한복쟁이'로 불렸다.
비아냥의 의미가 담긴 그 호칭을 나는 긍지로 삼아왔다.
한복쟁이가 곧 훌륭한 디자이너임을 세상에 알리고자 했다.

한복만 만들던 제가, 파리에서 한복이 아닌 현대적인 양장으로
과분한 인기를 누렸습니다. 그건 아마도 제가 한복에 바탕을 둔
새로운 디자인을 들고 나갔기 때문인 것 같습니다. 제아무리 유
명하고 실력 있는 디자이너라 해도 한복과 그 옷감, 색깔은 낯설
었을 테니까요.

외국인 중에서도 디자이너나 패션 기자 등 패션에 어느 정도 관
심이 있는 사람들이 제 옷을 많이 사랑해주었습니다. 한국과 파
리에서 제 매장을 찾은 고객 중에는 세계적인 디자이너들도 있었
죠. 아르마니와 프라다가 바로 그들입니다.

요즘 젊은 분들은 아르마니의 명성이 어느 정도였는지 잘 모를
수도 있겠군요. 조르조 아르마니는 이탈리아 출신인데, 특히
1980년대 미국을 중심으로 전 세계에서 큰 인기를 얻은 디자이
너입니다.

그가 2005년 한국을 방문했을 때의 일입니다. 초청한 주최 측에
서 아르마니가 입을 한복을 만들어달라는 주문을 해왔습니다.
사람이 직접 입어보고 옷감을 대어볼 때 제일 잘 어울리는 옷을
선택할 수 있겠지만, 그때는 옷을 먼저 지어야 했죠.

자료를 찾아보니 아르마니의 외모에서는 어두운 듯한 피부 빛

이영희 한복을 입은 디자이너 조르조 아르마니.
'옷을 입었을 때 사람의 몸이 편안히 움직일 수 있고,
그 옷을 통해 몸이 더 아름다워 보이는 의상을 디자인하는 것이 목표'라고 밝힌
디자이너답게 한복의 가치를 높이 평가했다.

깔과 흰 머리카락이 돋보였습니다. 저는 올리브 그린에 가까운 색으로 조끼와 마고자를 짓고 밝은 황금빛으로 바지저고리를 만들었습니다. 완성된 옷을 보내면서 저희 회사에서 만든 한복 도록을 함께 넣었습니다. 외국에 온 기념으로 그 나라 전통 의상을 한번 입어보는 정도에 그치지 않고, 한복의 미학과 깊이를 조금이나마 느낄 수 있기를 바랐기 때문입니다.

전해 들은 바에 따르면 아르마니는 저희 옷을 무척 마음에 들어 했다고 합니다. 나중에 관계자가 보여준 사진을 보니, 제가 선택한 디자인과 색깔이 그에게 무척 잘 어울렸습니다. 한복을 실은 저희 회사 도록에도 큰 관심을 보였다는 말을 들었습니다. 우연인지는 모르지만, 그 이후로 아르마니가 발표한 디자인에서는 한복 느낌이 나는 옷을 종종 발견할 수 있습니다. 디자인 팀에 한국인이 있다는 말도 들은 적이 있습니다. 언젠가는 홍콩에서 열린 패션쇼 무대에 한국 민화를 걸었다는 소식도 들었죠.

패션 디자이너는 다양한 소재와 모티브를 찾아 세계 문화 예술에 민감하게 안테나를 곤두세우고 있어야 합니다. 조르조 아르마니가 한국 문화를 일회적인 소재로 활용했는지, 아니면 한국 전통문화에 관심을 가지고 공부했는지 저로선 알 수 없습니다.

서울의 이영희 한복 매장을 찾은 디자이너 미우차 프라다.
디자이너 본인뿐 아니라 프라다의 스태프도 파리 이영희 매장을 여러 번 찾아와 제품을 구입했다.
동양 문화에 관심이 많은 브랜드 종사자답게 한국의 전통문화를 높이 평가하는 모습이었다.

하지만 해외 유명 디자이너들이 한국 전통문화를 더 깊이 이해하고 공부했으면 좋겠다는 바람이 있습니다. 한국의 표면적인 이미지에서 멈추지 말고, 그 깊이와 철학을 표현해주기를 희망하니까요.

명품 브랜드 프라다 대표인 디자이너 미우차 프라다는 저와는 좀 더 깊은 인연이 있습니다. 프라다는 한국의 저희 매장에 두 번이나 와서 옷을 구입했습니다. 또 프라다의 스태프도 몇 번씩이나 제 패션쇼를 보러 왔고 파리 매장도 방문했습니다. 직원들도 프라다 본인도 한국 전통문화에 큰 관심을 보였습니다. 이 옷감은 무엇이냐, 이 색깔은 어떻게 만드느냐, 한복 종류는 무엇이 있느냐 등등 질문이 끊이지 않았습니다. 노리개를 비롯한 전통 소품에도 관심을 가지고 일일이 만져보고 꺼내보며 호기심을 표현했습니다.

프라다가 서울 매장에 왔을 때는 한복을 여러 벌 샀습니다. 치마저고리는 물론이고 당의며 조끼 등 여러 벌을 사길래 제가 그만 사라며 만류할 정도였습니다. 한복과 함께 신는 전통 신발도 직접 신어보려 했던 기억이 납니다. 특히 저희 어머니가 옛날에 입으셨던 구식 옷감을 재현한 소재에 관심을 보였죠. 비단으로 만든 검은 배자를 특히 마음에 들어 했습니다. 한복을 좋아하는 모습이 보기 좋아, 저도 이것저것 선물로 챙겨주었습니다.

프라다는 파리 컬렉션에 저보다 2년 먼저 진출했습니다. 제가 파리에 데뷔한 이후 방송에서 이번 시즌에 볼만한 쇼로 프라다

와 이영희를 꼽은 적도 몇 번 있었습니다. 경쟁 브랜드라고 할 수도 있는 저희 매장에 와서 디자이너 본인이며 스태프가 직접 옷을 구입했다는 점이 그때도 재미있게 느껴졌습니다. 언젠가 프라다의 패션쇼를 비디오로 보았는데, 모델이 우리 매장에서 구입한 노리개를 착용하고 무대에 올라온 것을 본 적도 있습니다.

아르마니나 프라다가 저희 옷을 좋아한 것은, 이영희라는 개인의 디자인을 통해 그 배경에 자리 잡은 한복의 전통 미를 느꼈기 때문이 아닐까 합니다. 프라다나 아르마니만이 아닙니다. 파리에 있는 저희 매장에는 디자인 분야에서 일하는 많은 외국인들이 자주 찾아왔습니다. 그러고는 저희 옷과 옷감을 직접 만져보며 서로 이런저런 이야기를 주고받았죠.

세계적인 유명 디자이너들도 만들 수 없는 것이 저희 옷이라고 생각합니다. 그들은 저보다는 한복을 잘 모르니까요.

제가 디자인한 모던 의상은 대부분 한복 옷감을 활용한 것입니다. 색깔 역시 공장에서 한꺼번에 염색한 것이 아니라, 붓으로 염료를 칠해 색깔을 입히거나 그림을 그린 것이 많았습니다. 제가 새롭게 개발한 섬유도 많았고요. 당연히 서양인들에게는 생전 처음 본 옷감이고 색깔일 수밖에 없었을 겁니다.

저는 한국 디자인이 세계와 경쟁하기 위해서는 한국의 전통을 활용해야 한다고 믿습니다. 하지만 한국 디자인계에서는 그런 저를 달갑지 않게 보는 시각이 많았습니다. 왜 한복과 양장을 다하느냐는 비판은 많이도 들었지요.

힐러리 클린턴을 비롯한 세계의 여러 유명 인사들이 이영희 디자이너의 옷을 입었다.
때로는 전통 한복을 선택하기도 하고,
때로는 한복에서 영감을 얻은 모던 의상을 찾기도 한다.
그들은 한결같이 '이영희의 환상적인 색깔'과 '신비로운 소재'에 찬사를 보낸다.

이제 오랜 세월이 지났으니 제 가슴속에 묻어둔 기억을 하나 이야기해볼까 합니다. 1989년의 일입니다. 제가 러시아(당시 소련)에서 막 한복 패션쇼를 마치고 돌아왔을 때입니다. 그때 막 세계적으로 사회주의 국가가 개방되던 시기였고, 다음 해인 1990년에 러시아와 한국이 수교를 했습니다. 러시아에서 열린 한복 쇼는 큰 인기를 누렸고, 현지에서는 한국 전통문화에 대한 찬사가 쏟아졌습니다. 제가 서울에 돌아온 지 얼마 안 되었을 때 모 패션 전문 잡지에서 연락이 왔습니다. 제가 '올해의 디자이너'로 선정되었으니 시상식에 참석해달라는 이야기였습니다.

그 연락을 받고 저는 무척 기뻤습니다. 한복 디자이너로 활발하게 활동하면서 국내외에서 수십 차례 한복 패션쇼를 펼쳤지만, 한국 패션계에서는 그때까지 저를 '디자이너'로 인정해주지 않았던 게 사실입니다. 제 개인의 처우가 문제가 아니라, 한복 분야 전체를 패션으로 받아들이지 않았던 겁니다.

이제는 한복 분야에도 실력 있는 여러 디자이너가 등장해 열심히 활동하고 있습니다만, 아직도 "한복에 무슨 디자인이 있어?"라거나 "한복 만드는 사람이 무슨 디자이너냐?"라고 말하는 패션계 인사도 있습니다. 지금도 그런데 1989년에는 어떠했겠습니까.

어쩌다 패션 디자이너들이 모이는 자리에 가도 저는 그냥 '한복쟁이 아줌마' 대접을 받곤 했습니다. 그런 저를 패션 전문지에서 인정해주었으니 감회가 깊을 수밖에 없었죠. 제가 여러 나라를 다니면서 한복 패션쇼를 열어 문화 외교에 조금이나마 기여한

점이 인정받았던 것 같습니다.

들뜬 마음으로 시상식 날짜를 기다리던 중, 그 잡지사에서 사람이 찾아왔습니다. 대뜸 제게 사과를 하며 '올해의 디자이너' 수상이 취소되었다고 이야기하는 게 아니겠습니까. 황당해서 사연을 묻는 저에게 담당자가 털어놓은 이야기는 참 기가 막혔습니다. 한복 디자이너인 제가 올해의 디자이너로 선정된 것에 불만을 품은 양장 디자인 분야 모 협회에서 잡지사에 정식으로 항의를 해왔다는 것입니다. 그냥 불만의 뜻을 표현한 정도가 아니라, '이영희 씨가 상을 받으면 우리 협회 회원들이 모두 집단으로 실력 행사에 나서겠다'는 수준의 항의였다고 합니다. 백화점에 입점한 브랜드들이 다 담합해 매장을 철수하고, 그해에 열리는 패션 컬렉션에도 자기 협회 디자이너들은 모두 참가하지 않겠다고 했다는 것이었습니다.

당시 패션계에서 그 협회는 세력이 큰 모임이었고 많은 양장 디자이너가 가입해 있었습니다. 패션계와 관계가 좋지 않으면 존속이 불가능한 것이 패션 잡지 아니겠습니까. 잡지사 쪽에서는 저에게 양해를 구하고 올해의 디자이너 선정을 취소할 수밖에 없었던 겁니다.

일단 상황을 받아들이고 패션 잡지 담당자를 위로해 돌려보냈습니다. 그 일로 저는 알게 모르게 큰 상처를 받았습니다. 사람들은 왜 한복에 디자인이 없다고 생각하는 것일까요. 저는 전통 한복에서 형태와 색깔, 소재, 기법 등을 다양하게 바꾸며 실험해

왔습니다. 한복을 구성하는 요소는 실제로 양장의 요소보다 더 많고 복잡합니다. '한복'이라고 하는 분류에는 매우 오랜 역사와 무척 다양한 옷이 포함됩니다. 거기에 여러 장신구와 의례 복식까지 포함되죠. 전통을 재현하고 공부하는 것만도 힘든데, 그것을 현대인의 생활과 감각에 맞춰 새롭게 탄생시키는 일이 그렇게 쉬운 일일까요?

'올해의 디자이너'에서 타의에 의해 '탈락'한 일은 오래도록 저에게 큰 영향을 주었습니다. 한국이 아닌 전 세계에서 한복의 아름다움을 인정받고 말겠다는 오기가 생겼죠. 또 한복에서 출발했지만 현대식 옷, 서양식 옷도 누구 못지않게 훌륭하게 만들어 보이겠다는 의욕도 생겼습니다. 제가 1993년 파리 컬렉션에 진출한 밑바탕에는 어쩌면 그때 경험한 아픈 기억이 깔려 있었을지도 모르겠습니다.

제가 파리에서 제 나름대로 인정을 받고 나니, 다시 "이영희는 욕심이 많아서 한복도 하고 양장도 한다. 하나만 제대로 해라"라는 비난이 들렸습니다. 이미 저는 자존심과 한복에 대한 자긍심을 회복한 후였습니다. 그래서 어떤 비난에도 상처 입거나 흔들리지 않았습니다. 오히려 '나는 한복이라는 역사가 깊은 전통을 배경으로 하고 있다. 그 무궁무진한 아이디어 창고에서 디자인 요소를 꺼내 와서 얼마든 새롭고 창의적인 옷을 만들 수 있다'라는 자신감까지 갖게 되었습니다.

저는 이것저것 다 하려고 욕심을 부린 것이 아니라, 한 가지를 깊

이 사랑하고 그 하나에 빠지다 보니 자꾸 다른 아이디어가 생겨나 결과적으로 영역을 넓혔던 겁니다. 저에게 욕심이 있다면 한복의 아름다움을 더 많은 사람들에게 알리는 것 하나뿐입니다.

21세기, 세계화 시대를 맞아 세계 각국에서 자신들의 전통과 역사를 강조하고 있습니다. 얼마 전부터 한국에서도 양장을 만드는 여러 패션 디자이너들이 전통에서 영감을 얻어 완성한 옷들을 발표하고, 한복을 닮은 디자인을 많이 내놓고 있습니다. 패션쇼에서 전통 미술이나 음악, 전통 장신구 등을 이용하는 사례도 셀 수 없이 많아졌죠. 평소 입던 옷 스타일을 바꿔 한복 분위기가 나는 옷을 즐겨 입게 된 디자이너도 있는 것으로 압니다.

저는 그런 디자이너들이 전통의 이미지를 손쉽게 일회용으로 이용하는 것이 아니라, 한복의 아름다움에 진심으로 반해 그 미학을 표현하게 되기를 바랍니다. 아르마나나 프라다 같은 디자이너에게나, 양장을 만드는 한국의 디자이너들에게나 똑같은 것을 기대합니다. 한복을, 한국의 전통을 부디 더 많이 사랑하고 공부해주세요. 그래서 거기에서 나온 아름다운 디자인을 더 많이 이 세상에 발표해주십시오. 그것이 제 바람입니다.

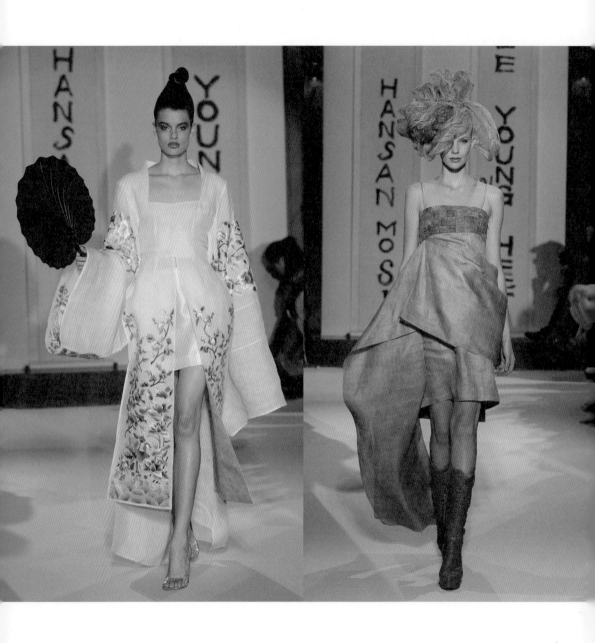

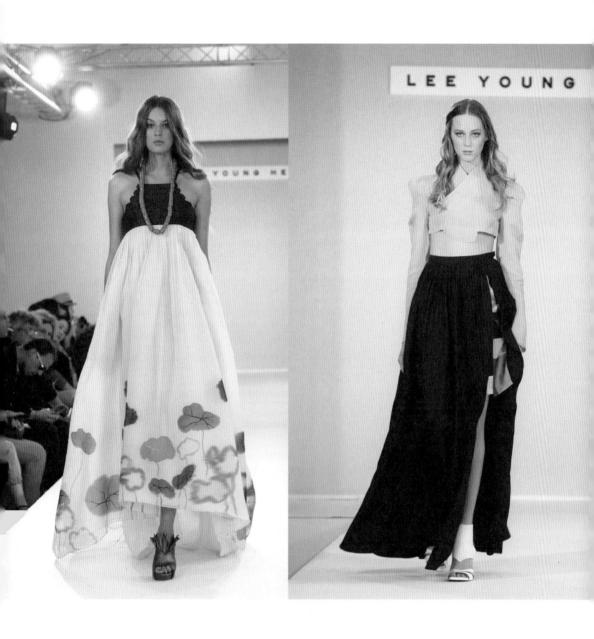

눈은 변한다

'어떻게 사랑이 변하냐'고 묻는 영화가 있었다.
사랑은 시간에 따라 변해야 한다.
세월 속에서 희로애락을 겪으면서 더 단단해지고 깊어져야
사랑이라고 할 수 있을 것이다.
사람의 감각도 마찬가지다.
디자이너라면 경험과 노력을 통해
끊임없이 감각과 지성을 발전시켜야 한다.

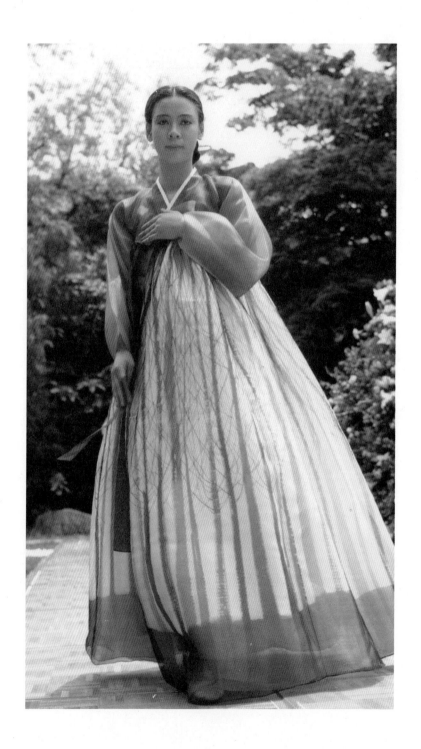

한복에는 유행이 있습니다. 한복을 잘 모르는 사람들은 '한복에 무슨 유행이 있어?' 라고 생각할 수도 있습니다만, 사실 한복은 사회와 문화의 변화에 따라 역동적으로 변화하는 옷입니다. 제가 한복을 시작한 때부터 21세기가 된 오늘날까지를 되돌아보아도, 한복에 수많은 변화가 일어났습니다. 지금 생각하면 그것이 다 그때그때 사회적 분위기와 이어져 있습니다.

제가 처음 한복을 만든 1970년대 중반에만 해도 치마저고리를 같은 색상의 한 벌로 맞춰 입는 것이 유행이었습니다. 자료 화면을 보면 요즘도 북한에서는 치마저고리를 똑같은 색상, 똑같은 옷감으로 만들어 입는 것을 볼 수 있습니다. 당시 저는 같은 색상의 치마저고리에 디자인으로 변화를 주기 위해 자수나 그림을 활용한 작품을 많이 발표하곤 했습니다. 옛날 한복을 공부하면서 자료를 찾아보니, 근대가 되기 전 우리 나라에서는 대개 상의와 하의를 다른 색깔로 입었다는 사실을 알게 되었습니다. 옷감 역시 다양한 색깔, 다양한 종류가 있다는 것을 배우게 되었죠.

1970~1980년대에는 지금보다 저고리 길이가 짧았고 소매 배래도 한결 둥글었습니다. 점점 저고리 길이가 길어지고 소매가 직선에 가까워졌지요. 저고리의 형태가 변하면서 깃 모양도 달라

'사계' 한복 시리즈 중 '가을'.
파리와 뉴욕에서 바쁘게 활동하던 당시, 오밀조밀하고 정겨운 한국의 계절 풍경을
그리워하며 디자인한 한복이 '사계' 시리즈였다. 계절의 색감을 강조하기 위해 색깔이
부드럽게 흐르도록 손으로 염색했고, 그 계절의 자연물을 회화적으로 표현했다.

졌습니다. 고름을 한쪽으로 치우쳐 매는 형태가 된 것이죠. 여기에는 고려 시대나 삼국 시대의 한복 형태, 그리고 조선 초·중기의 한복 형태가 영향을 미쳤습니다.

디자인을 오래 하다 보니 저 스스로 눈이 변한다는 사실을 느낍니다. 무엇이 아름답다고 판단하는 감각과 기준이 달라지는 것입니다. 예전에 분명 아름답다고 생각해 열심히 만든 작품인데, 지금 보면 그때만큼 아름다워 보이지 않는 옷도 있습니다.

예를 들어 1990년대까지는 한복에서 자수 장식이 정말 중요했습니다. 처음 제가 치마의 말기에 수를 놓은 작품을 발표하고, 당의나 한복 치마저고리에 수를 놓은 디자인을 내놓았을 때는 자수가 그야말로 선풍적인 인기를 끌었습니다. 젊은 여성, 나이 든 여성 할 것 없이 자수 놓은 한복을 입고 싶어 했습니다. 저도 다양한 자수 도안과 자수 기법을 만들어내느라 바빴지요. 이제는 자수의 인기가 그때만큼 높지 않습니다. 저 역시 고객들의 옷과 패션쇼에 발표하는 작품에서 자수를 최소화합니다.

물론 전통 자수는 여전히 아름답습니다. 색색으로 곱게 놓은 자수 장식을 찬찬히 바라보고 있으면 시간 가는 줄도 모르고 그 아름다움에 빠지게 되죠. 하지만 옷에 쓰는 장식으로는 예전보다 비중을 줄였습니다. 이제는 치마에 자수가 있으면 저고리에는 없고, 저고리에 장식이 들어가면 치마는 수수하게 가는 식이 많지요. 자수의 색상 역시 대조적인 색깔을 화려하게 섞어 쓰기보다는 비슷한 톤으로 은은하게 처리하는 것을 선호하는 분이

많아졌습니다. 21세기에 들어서는 한복에서 자수나 금박, 은박 같은 장식은 최소화하고 옷감 자체의 빛깔과 질감을 중요하게 여기는 경향이 생긴 것 같습니다.

예전에는 옷에 그림이나 문양을 넣기도 했는데, 이제는 그런 그림도 한눈에 두드러지지 않도록 은은하게 처리하는 것이 세련되어 보이죠. 너무 강한 원색끼리 배치하는 것보다 조금은 은은한 색깔이 더 아름다워 보이고요. 뿐만 아니라 한복 실루엣, 형태, 비례 등의 감각도 예전과는 많이 달라졌음을 실감합니다.

물론 사람들의 취향은 다양합니다. 요즘도 강한 원색 배합이나 화려한 자수, 강렬한 문양을 선호하는 사람도 있을 것입니다. 그것은 그대로 또 취향의 문제이니 누가 뭐라고 할 수 있는 것이 아니죠. 다만 저로서는 이런저런 변화를 겪어 오늘날에 이르게 되었다는 말일 뿐입니다.

저는 디자이너의 눈이 달라지는 건 당연하다고 봅니다. 아니, 눈은 변해야만 한다고 생각합니다. 트렌드를 알아야 한다는 의미입니다. 한복을 디자인한다고 해서 현대 패션의 흐름에 눈을 감고 있어서는 안 됩니다. 시즌마다 발표하는 세계 패션의 트렌드에 촉각을 세워야 하고, 한국의 유행은 어떻게 변화하는지도 파악해야 하죠. 그러기 위해서는 잡지를 비롯한 여러 매체를 다양하게 접해야 합니다. 문학, 음악, 미술, 영화 같은 다양한 예술 작품을 가까이하는 일을 게을리해서는 안 됩니다.

또 나이가 들어갈수록 젊은 사람들과 계속 교류하는 것을 잊어

서는 안 됩니다.

한국 사회에는 그동안 '나이 든 사람'에 대해 부정적인 이미지가 많았습니다. 나이 든 사람이라면 유행에 뒤떨어진 옷을 입고, 고집스러우며, 다른 사람과 소통하지 못하고 자기 이야기만 한다는 이미지가 있었죠.

이제는 그런 이미지가 달라져야 하지 않을까요? 나이가 들어갈수록 스스로 더 부지런해지고, 사회 활동도 더 열심히 하고, 운동도 열심히 해야 합니다. 비싼 옷이 아니라도 자신에게 잘 어울리는 옷을 찾아 단정하게 갖추어 입고, '이 나이에 뭘' 하는 생각을 버리고 새로운 것을 배워야 합니다. '요즘 애들은 말이 안 통해'라거나 '요즘 애들은 틀렸어' 같은 생각을 버리고, 젊은 사람들의 생각에 귀 기울여보는 겁니다.

젊은 세대에서 세상의 변화를 읽고 그 흐름에 맞추어나가야 합니다. 유행만 따라가는 경박한 삶을 살자는 이야기가 아닙니다. 나이가 들면서 삶에서 배운 경험은 그대로 간직해야죠. 자기 중심은 지키고 있어야 한다는 말입니다. 그러나 그 생각의 표현과 소통은 항상 젊음을 유지해야 하지 않을까요? 나이를 탓하면서 포기하지 말고, 자꾸 움직이고 세상에 나가려고 해야 하지 않을까요?

저는 마흔 살에 처음 일을 시작해 1990년대에 파리에 진출했을 때는 이미 50대 중·후반이었어요. 파리와 뉴욕에서 한창 왕성하게 활동을 하던 때는 60대였습니다. 그래도 창의력과 디자인 감

각으로만 이야기한다면 그때나 지금이나 젊은 사람과 비교해 뒤지고 싶지 않습니다. 아직도 저는 매일 오전 운동을 거르지 않고, 새로운 문화를 만나기 위해 전시회나 영화관을 찾아다니며, 날마다 조금씩이라도 책을 읽습니다. 젊은 직원이나 고객과는 일부러라도 시간을 내어 이야기를 나눕니다. 한복을 맞추러 오는 고객이 있으면 제가 매장에 있는 한은 직접 만나 두 시간, 세 시간 상담하며 어울리는 옷을 함께 골라드립니다.

제가 운이 좋은 사람이고, 좀 유별난 면도 있는 게 사실입니다. 그렇지만 제가 경험한 바로는 나이는 사람들이 생각하는 정도의 장벽은 아닌 것 같습니다. '내 나이가 몇 살인데' 하며 스스로 주눅드는 순간 사람은 늙는 것 같아요. 저는 남들이 먼저 물어보거나 언급하지 않는 한 제 나이를 떠올려본 적이 없습니다. 제가 몇 살인지 잊어버리고 살고 있지요. 나이란 별 의미가 없으니까요. 나이가 들어 생긴 변화라면 보통 때 높은 하이힐을 신지 않게 된 것 정도일까요?

얼마 전부터 세계 패션계에 나이 든 여성의 아름다움을 높이 평가하는 트렌드가 생겼습니다. 70, 80대는 물론 90대에 이르는 멋진 여성들에게 패션계가 주목하는 것입니다. '셀린느'를 비롯한 여러 명품 브랜드에서 나이 든 여성을 이미지 모델로 내세우고, 이런 경향을 다룬 영화도 나왔다고 하더군요. 거기 등장하는 여성은 누가 봐도 멋지죠. 제가 보기에 그 여성들의 공통점은 자신을 사랑하고, 자신의 아름다움을 사랑한다는 것이었습니

다. 분명한 자기 세계가 있고, 그 세계를 확장하기 위해 꾸준히 노력해온 지성미가 있었습니다. 나이가 들었다고 모든 사람들이 그들처럼 아름다울 순 없겠죠. 세상과 소통하기 위해 쉬지 않고 자신을 단련해온 성실함이 그들의 아름다움을 만들어낸 것이 아닐까요.

저는 억지로 젊어 보이려는 노력은 해본 적이 없습니다. 나이 자체에 대한 의식이 없었기 때문입니다. 그저 제가 하는 일을 열심히 했고, 그 일을 더 잘하기 위해 노력했습니다. 제 눈과 감각의 변화를 자연스럽게 받아들였고, 시대와 함께 움직이기 위해 멈추지 않았습니다.

패션 디자이너는 자신의 전성기에 집착하는 모습을 보여서는 안 됩니다. 일관성 있는 디자인도 중요하겠지만, 그 속에서 꾸준히 변화하는 모습을 보여주지 않으면 디자이너는 도태되고 맙니다. 서구 패션만 그런 것이 아닙니다. 한복 디자인 역시 패션 디자인이고, 변함없는 자기 스타일만 보여주어서는 오래 버틸 수 없습니다. 계속 새로운 모습, 앞으로 나아가 발전하는 모습을 보여주지 않으면 머지않아 외면당할 수밖에 없습니다.

디자이너라는 직업의 속성이 그렇습니다. 그래서 이 직업이 잔인하고 냉정한 것입니다. 세계에서 새로운 디자인, 더 젊은 디자이너가 매일 등장합니다. 사람들이 국경을 넘어 디자인을 소비하는 시대지요. 마음에 드는 옷이라면 미국이나 유럽에서 직접 구입해서 입는 세상입니다. 그러니 디자이너들이 더 열심히 노력하지

않을 수 없습니다.

사람의 눈이 참 간사하다는 말을 많이 하죠. 아름다운 것, 새로운 것을 보고 나면 그렇지 못한 것들은 곧바로 보기 싫어집니다. 한번 높아진 눈이 다시 낮아지기란 불가능한 일입니다. 그런 인간의 본능을 탓할 수는 없지 않겠습니까. 디자이너라는 길을 선택한 이상 그저 열심히 자기 자신을 계발하는 것밖에 다른 길이 없습니다. 소비자의 눈만이 아니라 디자이너 본인의 눈도 달라지는 것이 당연합니다. 그러니 소비자보다 좀 더 먼저, 좀 더 빠르게 눈이 달라지도록 노력해야 하지요.

제가 언제까지 디자이너로 일할 수 있을까요? 제 꿈은 세상을 떠나는 순간까지 한복 디자이너로 살아가는 것입니다. 제가 하는 일이 너무 좋아 인생 마지막 순간까지 계속하고 싶습니다. 저에게 그런 행운이 허락될지는 알 수 없습니다. 대신 저는 지금까지 해온 것처럼, 제가 하고 싶은 일들을 말없이 해나가려 합니다. 그 과정에서 제 디자인의 가치와 한복의 아름다움을 알아주는 사람이 한 사람이라도 늘어난다면 더 바랄 게 없습니다. 누가 뭐라고 해도 저는 천생 한복쟁이, 한복 디자이너로 살아서 행복하니까요.

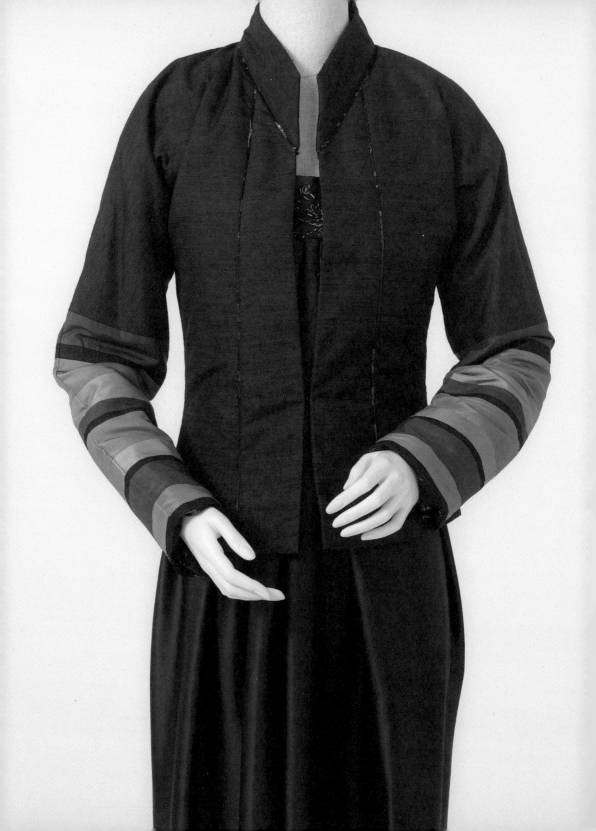

파리 컬렉션 프레타 포르테 쇼에서 발표한 작품으로, 파리 매장에서도 인기 있던 디자인이다.
재킷은 몸판과 비슷한 색상의 현대적 색동으로 소매를 장식하고 전체적으로 얇게
솜을 받쳐 누비 옷을 입은 듯 가볍고 따뜻하다.
한국적인 느낌이 나면서도 현대인들이 일상 생활에서 두루 활용할 수 있다는 점이 매력이다.

디자인만큼 연출이 중요하다

옷은 디자인만큼이나 입는 법도 중요하다.
같은 옷이라도 어떻게 입느냐에 따라 전혀 달라 보일 수 있다.
더구나 한복 치마처럼 여백이 많은 옷이라면
무궁무진한 연출이 가능해진다.

이제는 여러 디자이너들이 바람의 옷 스타일을 만들어 발표하고 있습니다. 바람의 옷이 제가 창작한 디자인이라고 생각하지 않는 사람도 있는 것 같습니다. 그런 분들은 바람의 옷이 한복에서 저고리만 벗긴 것이라고, 그러니 디자인이라고 할 수 없다고 여기는 것 같습니다.

그런 말을 들으면 저라고 왜 서운하지 않겠습니까. 그렇게 아무나 할 수 있다면 왜 이전에는 그런 생각을 못했느냐고, 바람의 옷은 단순히 저고리를 안 입은 것이 아니라 치마 하나로 완전하게 보일 수 있도록 디자인에 신경 써서 새롭게 만든 것이라고 해명하고 싶을 때도 많습니다. 아무 한복 치마나 저고리 없이 입기만 하면 바람의 옷이 되는 게 아니라고 말하고 싶은 것이죠. 그렇지만 다음 순간, 생각을 바꿔봅니다. 남들 눈에 디자인하지 않은 것처럼 자연스러워 보인다면 그것이야말로 디자이너로서는 자랑할 만한 일이 아닐까, 라고요.

기왕 바람의 옷이 널리 유명해진 김에 한복 치마의 비밀을 몇 가지 더 털어놓을까 합니다. 사실 한복 치마만큼 다양하게 변화할 수 있는 옷도 없습니다. 저도 모던 의상이라는 이름으로 서양식 옷을 디자인해왔지만, 서양 옷은 대부분 옷마다 입는 방법과 용도가 정해져 있습니다. 하지만 한복 치마는 입는 방법이 의외로 다양하고, 연출하기에 따라 전혀 다른 분위기와 용도로 입을 수 있습니다.

제가 치마 연출법에 착안한 것은 우연한 계기 때문이었습니다. 2007년, 가수이자 작곡가, 기획자인 박진영 씨가 미국 뉴욕에 법인 사무실을 열었습니다. 그때 저는 2004년 뉴욕 맨해튼 32번가에 한국문화박물관을 열고, 현지 매장도 열어 활발하게 활동하고 있었습니다. 박진영 씨와는 그전부터 친분이 있었는데, 공교롭게도 박진영 씨의 뉴욕 사무실이 31번가라 저희 박물관과 무척이나 가까웠고, 덕분에 미국에서 더 친해졌습니다. 박진영 씨는 한국 대중문화계에서 글로벌한 감각을 지닌 대표적인 인물로 꼽히죠. 그런데 미국에 진출하면서 오히려 한국적인 것에 관심을 가지게 되었다고 합니다. 해외에서 현지인을 대상으로 사업을 하면서 음악을 발표해보니, 한국인이라는 정체성과 한국 전통문화의 장점을 구현할 때 해외에서 더 잘 통한다는 사실을 깨달은 것이죠.

"외국 나오면 모두가 애국자가 된다"라는 말을 많이 하는데, 그 말이 옳다는 사실을 해가 갈수록 실감합니다. 한국에서만 살아가고 활동한다면 우리 문화의 특징이 무엇인지, 어떤 장점이 있는지 잘 깨닫지 못합니다. 선진국과 비교해 못난 점만 자꾸 발견하기도 합니다. 이와는 반대로 우물 안 개구리처럼 무조건 우리 문화가 훌륭하다, 우리 것이 옳다는 논리에 빠질 수도 있습니다. 저는 두 가지 다 바람직하지 않다고 생각합니다. 해외에 나가보고 외국 문화도 자꾸 접하면서 한국 문화의 강점과 약점을 깨닫는 것이 중요하죠. 그럴 때 비로소 내가 당연시하면서

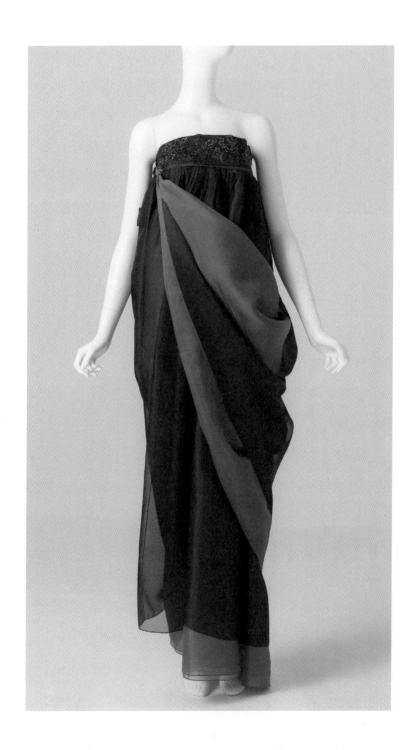

대수롭지 않게 여기던 한국 전통의 가치를 제대로 알게 되는 것 같습니다. 저 역시 예전부터 한복과 한국 전통의 아름다움을 매우 사랑해 해외까지 진출했지만, 외국에서 활동하면서 그 가치에 대해 더 큰 자부심을 가지게 되었으니까요.

박진영 씨도 미국에서 활동하면서 한국 문화의 아름다움을 절감했다고 합니다. 뉴욕에 연 사무실도 실내를 한국풍으로 장식했고, 본인 스스로도 제가 디자인한 한복풍 모던 의상을 즐겨 입었습니다. 사무실 오픈 행사 역시 최대한 한국적으로 준비했습니다. 행사에서는 판소리와 북 연주 공연 등을 펼쳤고, 저희 회사 의상으로 패션쇼도 열었습니다.

오프닝 기념 패션쇼를 위해 저는 바람의 옷을 비롯한 저희 의상들을 챙겼습니다. 그런데 작은 문제가 발생했습니다. 전문 패션모델이 아닌 연예인이 쇼 무대에 오르기로 결정됐는데, 이분들이 패션 모델보다 키가 작다 보니 한복 치마가 길어 바닥에 끌리게 생긴 것입니다. 그렇다고 현장에서 옷을 자를 수도 없는 노릇이었지요. 그때 반짝 하고 제 머릿속을 스치는 아이디어가 있었습니다.

"치맛자락을 들어 올립시다."

'바람의 옷'에서 치마 끝자락을 말기 부분에 고정한 연출.
움직이기에 편리하면서, 입는 사람의 키에 맞춰 길이를 조절할 수 있는 장점까지 있다.
안쪽 옷자락 색깔이 드러나며 빚어지는 조형적인 아름다움이 시선을 끈다.

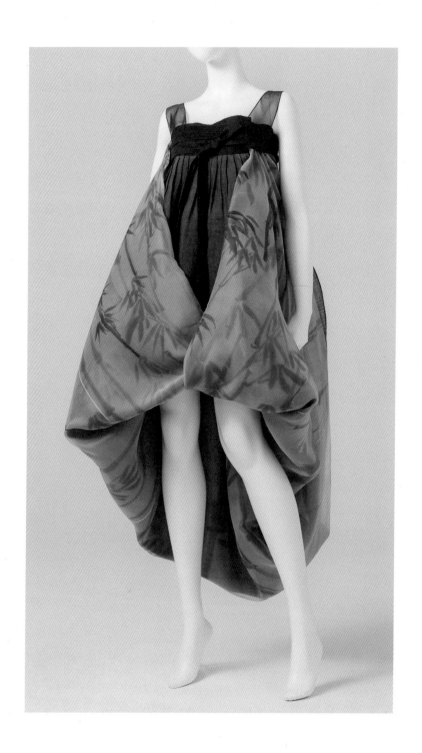

저는 한복 치맛자락을 들어 올려 말기의 허리끈에 꽂았습니다. 물론 무작정 들어 올린 것이 아니라 봉긋하게 형태가 살아나도록 손으로 모양을 만져가며 길이를 조절했죠. 그러자 치마 안감이 겉으로 드러나면서, 그냥 입었을 때보다 더욱 아름다운 모양이 완성되는 것이 아니겠습니까. 패션쇼와 오프닝 행사는 성황리에 끝났고, 저는 두고두고 활용할 수 있는 멋진 아이디어를 얻었습니다.

이 아이디어 역시 알고 보면 한복의 전통에서 찾은 것입니다. 한복은 치마가 길기 때문에 일하거나 움직일 때 불편하다고 합니다. 하지만 예전 여성들은 치마를 모양 그대로 입기보다는 상황과 필요에 따라 변형해 입었습니다. 일할 때면 허리에 끈을 묶어 치마 폭과 길이를 편리하게 조절했죠. 저도 한복을 입는 날이면 그런 식으로 다양하게 옷을 추슬러 입곤 합니다. 그 방식을 응용해 우아하고 맵시 있게 한복 치마를 변형해본 것이 의외로 히트를 했지요.

거기에서 한 단계 더 나아가보았습니다. 한복 치마 앞뒤를 바꿔본 것이죠. 한복 치마는 원래 뒤쪽에서 열려 여며 입게 되어 있습니다. 저는 그 여밈을 앞으로 바꾸어보았습니다. 그랬더니 걸을

전통적인 한복 치마를 변형해 앞쪽에서 치맛자락이 갈라지도록 디자인한 모던 의상. 이 옷은 양쪽 치맛자락 중 한쪽을 들어 올려 연출할 수도 있고, 사진처럼 양쪽 자락을 다 걷어 올려 다리가 다 드러나도록 입을 수도 있다. 정숙하고 답답하게 여겨지던 한복 치마에 대한 고정관념을 깨뜨린 디자인이다.

때마다 치맛자락이 살짝 벌어지면서 다리가 드러나는 것이 여간 섹시해 보이지 않았습니다. 양쪽으로 벌어지는 치마를 한쪽씩 말기에 꽂아 고정했더니 한복 치마가 산뜻한 미니 드레스로 변신했습니다. 얌전하고 정숙한 한복 치마가 연출에 따라 이렇게 미니스커트로 변화해 전혀 다른 표정을 띠게 된다는 것. 이 사실을 발견하고 기뻐서 어쩔 줄 몰랐습니다. 연출을 이용해 옷 하나로도 얼마든지 상황에 맞추어 유용하게 변화시킬 수 있다는 것도 기뻤습니다.

한복 저고리와 맞추면 평범하고 우아한 치마가 되고, 방향을 돌려 앞으로 입으면 길이가 길면서도 각선미가 드러나 은근하게 섹시한 드레스가 됩니다. 치맛자락을 한쪽만 걷어 입으면 안감이 겉으로 드러나면서 멋드러지게 몸을 휘어 감아 새로운 맛이 생기죠. 그러다 양쪽 치맛자락을 다 걷으면 꽃봉오리를 뒤집어 놓은 듯 여성스러우면서도 다리가 상쾌하게 드러나는 미니드레스로 변신합니다. 그냥 길게 입을 때도 핀이나 끈을 이용해 치맛단을 이층, 삼층으로 만들어 길이를 조절할 수도 있습니다. 한마디로 내 기분에 따라, 그때그때 상황에 맞추어 치마 한 벌을 얼마든지 다르게 입을 수 있다는 말이죠.

저는 한복의 이런 점이 참 좋습니다. 예전에는 '열두 폭 치마'라는 말을 종종 썼습니다. 치마를 열두 폭으로 만든 것이 열두 폭 치마죠. 전통 베틀은 폭이 그렇게 넓지 않아, 손으로 짠 옷감은 대개 그 폭이 40센티미터 내외입니다. 명주로 열두 폭 치마를 짓

는다면 치마 폭이 무려 4.8미터나 되겠네요. 그래서 열두 폭 치마는 사람의 마음 씀씀이가 넓고 깊다는 의미를 띱니다. 가끔 남의 일에 지나치게 간섭하는 사람을 가리켜 "치마가 열두 폭인가?"라며 비아냥거릴 때도 있습니다만, 그래도 열두 폭 치마처럼 넓고 깊은 배려가 있는 사람이 되기란 참 어려운 일이겠죠. 이렇게 치마를 여러 폭으로 해 입자면 비싼 옷감이 많이 들어가야 하니, 폭 넓은 치마는 부유함의 상징이기도 했습니다.

한복 치마를 이렇게 다양하게 응용할 때면 저는 열두 폭 치마라는 말을 가끔 떠올립니다. 치마를 변화시킬 수 있는 것은, 치마라는 옷이 그만큼 중립적이고 활용 폭이 크기 때문일 겁니다. 제가 특별해서 치마를 여러 형태로 활용했다기보다는, 치마라는 옷 자체에 큰 변화의 가능성이 숨어 있다는 이야기입니다.

치마는 펼쳐놓으면 평평한 사각형이 됩니다. 입체적인 몸의 형태를 그대로 따라가는 서양식 재단에 익숙해진 시각에서 본다면, 치마는 상당히 원시적인 옷처럼 여겨질 수도 있습니다. 그러나 오랫동안 무수히 많은 한복 치마를 새롭게 디자인해 발표해온 제가 볼 때는 그 평면적인 재단에 무궁무진한 매력이 숨어 있습니다.

평면 형태지만 그렇기 때문에 어떻게 입느냐에 따라 옷의 완성형이 달라지기도 합니다. 예를 들어 치마의 쓰임새를 바꾸어 겉옷으로 입을 수도 있습니다. 그것이 바로 쓰개치마 아니겠습니까. 남녀가 유별하던 시절에 얼굴을 가리기 위해 치마를 둘러쓴 것이 쓰개치마가 된 것이겠지요. 정해진 옷 형태가 없었기에 이토록

유연하고 자유로운 응용이 가능했습니다.

제가 만든 한복 치마 드레스에 붙은 이름이 왜 '바람의 옷'이겠습니까. 나비라고 불러도 되었을 것이고 꽃이라고 부를 수도 있었을 것입니다. 한복 치마는 평면적이고 단조롭습니다. 서양 옷이나 한복에서도 예복으로 쓰는 다른 옷들과는 달리, 치마의 아름다움은 눈에 잘 보이지 않습니다.

사진을 찍거나 전시를 하면 치마의 이런 속성이 잘 드러납니다. 저도 화보나 책자를 위해 치마 사진을 찍어본 경험이 많습니다. 마네킹에 입히거나 진열대에 놓고 전시해본 적도 많습니다. 그렇지만 아무리 예쁜 치마라 해도 막상 사진에 포착된 모습은 심심한 예가 많았습니다. 아무리 훌륭한 스타일리스트가 작업을 해도, 마네킹이 입거나 평면에 진열한 전시 작품에서는 치마가 왠지 단조로워 보였습니다.

저의 경험입니다만, 한복 치마는 사람이 입어야 아름답습니다. 아니, 정확하게 말하자면 사람이 입을 때 비로소 아름다워집니다. 평면의 사각형이 봉긋하고 늘씬하며 자르르 흘러내리는 입체 형태로 변합니다. 봉오리가 활짝 핀 꽃으로 피어나는 모양이 이처럼 극적일까요. 그러다 치마를 입은 사람이 움직이면, 그 아름다움은 활짝 피어납니다. 앉거나 서거나, 걷거나 돌아볼 때 치마는 그때마다 형태가 달라집니다.

옷의 형태가 정해지고, 그 옷의 아름다움이 사람 몸을 구속하는 서양 드레스나 스커트와는 다릅니다. 사람이 옷의 주인이 되

고, 입는 사람이 누구냐에 따라 같은 옷도 달라집니다. 그 사람의 성격, 행동, 지식과 교양, 품위에 따라 천차만별의 치마가 표현됩니다. 치맛자락을 걷어 올리는 모양이나 걸음걸이에 따라서 또 달라지지요.

한복 치마는 체형의 단점을 들추지 않습니다. 서양 옷과 다시 한 번 대조되는 부분입니다. 다리가 길거나 짧아도, 다리가 좀 굵거나 가늘어도, 행여 다리 모양이 예쁘지 않아도 한복 치마를 입으면 모두 아름다워 보입니다. 그렇다고 장점을 감추는 것은 아닙니다. 늘씬하니 다리가 길고 아름다운 사람은, 비록 그 다리 모양이 드러나지 않더라도 치마 맵시가 빼어납니다. 하지만 다리가 좀 덜 길고 굵은 사람도 한복 치마를 입으면 양장을 입었을 때만큼 단점이 두드러지지 않습니다. 요즘에는 한복 치마 아래에 받쳐 신기 좋은 굽 높은 신발도 있어서, 타고난 몸의 비례를 이상적으로 조율할 수도 있습니다.

이런 응용과 연출의 아름다움은 한복을 연구하는 문헌에 나오지 않습니다. 저는 이 모든 것을 패션 현장에서 배웠습니다. 한복의 역사와 소재에 대해 오래도록 연구한 박사님, 교수님들도 저만큼 많이 한복을 만들고 입혀보지는 않았을 거라는 자신이 있습니다. 40년 동안 무수한 국내외 고객의 한복을 디자인하고 직접 입혀드렸습니다. 언제부터인가 개최한 패션쇼 횟수가 몇 차례인지 헤아리지 않게 되었습니다.

쇼가 있을 때마다 저는 무대 뒤에서 일일이 모든 모델들의 옷 매

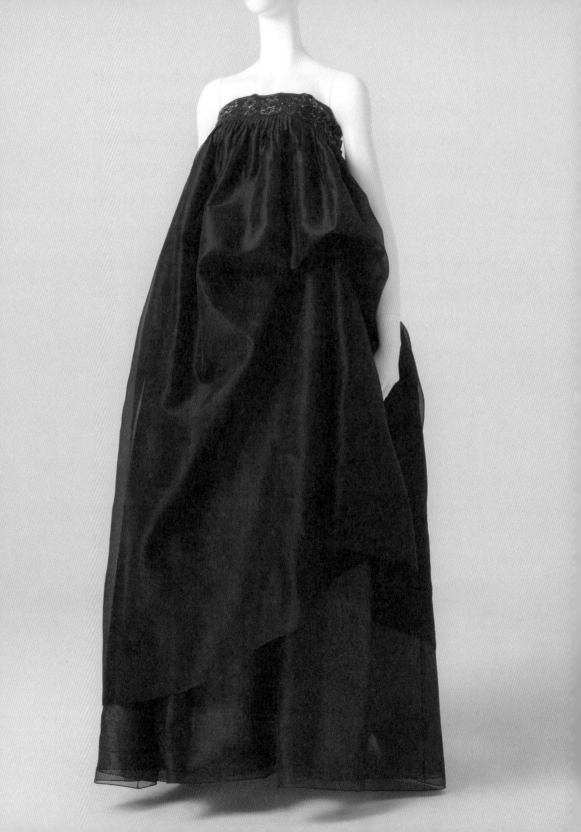

무새며 머리 모양을 가다듬어줍니다. 오랫동안 함께 일해온 스태프는 한복 패션쇼를 위한 헤어스타일이며 메이크업 분야에서 이미 경지에 올랐습니다. 그럼에도 저는 모델 한 명 한 명이 등장할 때마다 마지막 매무새를 직접 매만져왔습니다. 현장에서 일어나는 수많은 돌발 상황에 대처하기 위해 임기응변의 지혜를 키웠고, 그것이 한복에 대한 노하우로 쌓였습니다.

한복 치마의 아름다움과 쓰임새도 당연히 현장에서 익혔습니다. 비록 그것을 학문적인 용어로 정리해 논문을 쓰지는 못하지만, 한복을 어떻게 다양한 형태로 아름답게 입을 수 있는지 보여주는 데는 어느 누구에게도 뒤지지 않을 것이라는 자부심이 있지요.

한복의 참된 아름다움은 그 옷을 입는 방법과 연출에서 비롯됩니다. 누군가는 그래서 한복이 정교하지 않은 옷이라고 생각할지도 모릅니다. 하지만 저는 바로 그런 부분에 한복의 장점과 힘이 있다고 생각합니다. 그릇의 빈 부분이 쓰임을 낳는다는 《장자》의 구절이 있지 않습니까. 한복의 아름다움은 바로 그 텅 비고 평면적인 부분에 있다는 것이 제가 40년 동안 현장을 지켜오며 배운 교훈입니다.

'바람의 옷'에서 겉자락 일부를 올려 모양을 잡았다.
전통 한복의 거들 치마를 응용한 연출이지만,
서양 드레스 실루엣과 유사한 현대적 느낌을 준다.

밀랍 인형 옷을 지으며
선생님을 추억하다

내 팔에 기댄 선생님 손의 무게가 점점 가벼워지면서
내 마음은 무거워져갔다.
눈에 보이지 않는 부분까지 최선을 다하고,
전통의 외형이 아니라 본질에 충실하라는
선생님의 말없는 가르침이 오늘날까지 나를 지켜준다.
언제나 받기만 하는 기분이다.

최근 저는 재미있는 경험을 했습니다. 사람이 아닌, 밀랍 인형이 입을 옷을 만든 것입니다. 얼마 전 프랑스의 밀랍인형박물관이 서울에 개장하면서, 한국 옛 위인들도 밀랍 인형으로 재현해 전시에 포함시켰습니다. 한국인 인형은 주로 젊은 한류 스타들이고, 옛 위인은 다섯 분을 전시했습니다. 세종대왕과 이순신 장군, 신사임당, 율곡 이이, 퇴계 이황입니다. 모두 돈에 그려진 인물이라는 공통점이 있네요.

밀랍인형박물관 주관 업체는 프랑스에서 꽤 이름 있는 기업인 모양입니다. 그런데 어디에서 들었는지, 한국의 옛 위인들이 입을 전통 의상은 제가 맡아야 한다고 고집을 부렸습니다. 아마 프랑스 출신이다 보니 저에 대한 이야기를 주변에서 들었을 수도 있을 것 같았습니다. 그 회사기 제안한 예산은 현실적으로 넉넉하지 않은 편이어서, 저희 회사 입장에서는 수락하기가 쉽지 않았습니다.

저도 망설일 수밖에 없었습니다. 하지만 밀랍인형박물관의 취지를 듣고 나니 하자는 쪽으로 마음이 기울었습니다. 한류 스타들을 재현해놓았으니 외국인 관광객이 많이 찾아올 텐데, 그 사람들에게 한국의 대표적 위인들이 '제대로 된 한복'을 입은 모습을 보여줘야 하지 않을까 싶었기 때문입니다. 만약 그런 상황에서 품격이 떨어지는 한복을 입고 있다면 나중에라도 속이 상할 것 같았습니다. 쓸데없는 오지랖일 수도 있는데, 저에게는 한복과 관련된 일이라면 아무리 작은 일이라도 제 일처럼 여겨지는

몹쓸 직업병(?)이 있습니다.

밀랍 인형 옷을 짓겠다고 밝히자, 저희 회사 직원들이 걱정을 털어놓았습니다. 요즘 한복도 아니고 고증에 충실한 전통 한복을 다섯 벌이나 마련해야 하는데, 거기에 왕과 장군까지 있으니 그 제작비를 어떻게 감당하겠느냐는 이야기였습니다. 직원들의 말이 맞았습니다. 다들 잘 알고 있듯 왕의 예복은 여러 겹으로 갖춰 입습니다. 옷감부터 자수까지 최고급 것이 들어가고, 머리에 쓰는 관부터 발에 신는 신발까지 소품 하나하나가 여간 비싼 것이 아닙니다. 장군이 입는 옷은 또 어떻고요. 거기에 비하면 퇴계나 율곡, 사임당 같은 분들의 옷은 단순한 편입니다. 그래도 저는 작업의 의미를 생각하면서 진행해보자고 직원들을 독려했습니다.

저는 갖고 있던 전통 복식 소품을 뒤지기 시작했습니다. 지난 2000년 6월, 미국 뉴욕에 있는 카네기 홀 메인 홀에서 패션쇼를 개최한 적이 있습니다. 그때 쇼 내용이 한복의 역사를 보여주는 것이었기 때문에 전통대로 고증한 각종 예복과 관련 소품이 많이 필요했죠. 저는 1970~1980년대부터 조금씩 전통 소품을 준비해왔습니다. 필요할 때마다 옛 골동품을 사기도 하고, 장인에게 의뢰해 전통대로 고증해 재현하기도 했죠. 카네기 홀 쇼를 성공적으로 끝낼 수 있었던 데에는, 오랫동안 조금씩 준비한 의상 작품과 소품의 역할도 컸다고 할 수 있습니다.

저는 밀랍 인형의 옷을 제작하면서 제가 모아놓은 옛날 소품을 활용하자고 했습니다. 재현한 소품이라 해도 모두 해당 분야 최

이영희 한복의 의상을 갖춰 입은 한국 위인 재현 밀랍 인형.
왼쪽부터 신사임당, 이순신, 세종, 이이, 이황이다.
특히 충무공 이순신의 의상은 조선 시대 어진에 기록된 철종의 구군복을 재현한 것으로,
무형문화재 관련 대회에서 수상한 작품이다.

고의 장인이 만든 것이기 때문에, 처음 마련할 때도 큰 비용을 투자한 작품들이었습니다. 직원들은 다시 저를 말렸습니다. 골동품이나 장인의 작품이라 해도 전시해놓았을 때 관객은 그 가치를 몰라주기 쉽다, 그러니 조금 단가를 낮추어서 요즘 구입할 수 있는 제품으로 설치하자는 의견이었습니다.

요즘 판매하는 제품이라 해도 결코 저렴한 가격은 아닙니다. 제가 옛날에 마련해놓은 작품보다는 낮은 가격이라는 의미였을 뿐이죠.

요즘 제작한 작품을 눈으로 확인해보니, 소장하고 있던 예전 작품과 품질 차이가 뚜렷했습니다. 이영희의 자존심과 오기가 또한 번 발동하고 말았습니다. 밀랍 인형에 필요한 소품을 모두 오래된 작품으로 설치하기로 결정했습니다. 포에 두르는 허리띠까지도 옛 물건을 그대로 쓰기로 했죠.

세종대왕 인형이 입을 용포에 붙는 보의 자수 장식만 해도 비용이 상당합니다. 직원들 말대로 관객들은 그것이 장인의 작품인지 아닌지 구별하지 못하기 쉬울 겁니다. 아니, 자수 장식이 있는지 신경 써서 관찰할 관객이 얼마나 있을지도 의문입니다. 그러나 많은 관객 중 누구 하나라도 '보는 눈'이 있는 사람이 있다면, 그래서 '이영희 한복에서 만든 옷인데 싸구려 자수를 썼네?'라고 생각한다면, 얼굴도 모르는 관객 앞에서 저는 얼마나 부끄러운 사람이 되겠습니까. 제가 모은 옛 복식 소품을 저 혼자 가지고 있을 것이 아니라, 많은 사람들이 보고 즐거워하거나 그것을 통해

공부를 할 수 있다면 그 또한 보람 있는 일 아니겠습니까.

결국, 밀랍 인형 다섯 점에 입힐 옷은 속옷부터 저희 회사에서 가장 좋은 옷감으로 하나하나 지었습니다. 특히 신경 쓴 부분은 신사임당의 옷이었습니다. 다른 위인들이야 복식이 정해져 있다시피 하니까 고증에 맞도록 하면 되었습니다. 하지만 신사임당의 옷을 입히기 위해서는 상상력을 더해야 했죠. 조선 시대를 대표하는 여성 예술가이며 율곡 이이의 어머니 사임당 신 씨는 과연 어떤 옷감으로 된, 어떤 색깔의 한복을 입었을까요?

일단 천연 염색한 천이어야 한다는 원칙을 세웠습니다. 뛰어난 화가였던 인물이니 색 감각도 빼어났을 테고, 어쩌면 본인이 입을 옷은 스스로 염색해 만들었을지도 모르죠. 중국 주나라 문왕의 어머니 태임을 본받겠다는 의미로 '사임당'이라는 호를 지었다 하니, 유교적 학식도 풍부한 여성이었을 겁니다. 환하고 밝은 색보다는 좀 가라앉고 차분한 색깔을 좋아했을 법하지 않나요? 그래서 제가 선택한 것은 풀빛에 가까운, 가라앉은 진한 쑥색이었습니다.

신사임당의 치마에 쓴 천은, 천연 염색이라 부분부분 빛깔에 변화가 있는 것을 다시 홍두깨질로 손질했습니다. 홍두깨는 원통형의 긴 나무 방망이인데, 옛날 우리 조상들은 이 홍두깨에 얇은 옷감을 감고 다듬잇방망이로 두드려 옷감을 손질했습니다. 홍두깨질로 손질한 옷감은 실과 실 간격이 메워져, 얇은 옷감이 아주 조금이지만 두꺼워지고 보온성이 높아집니다. 홍두깨질을 하

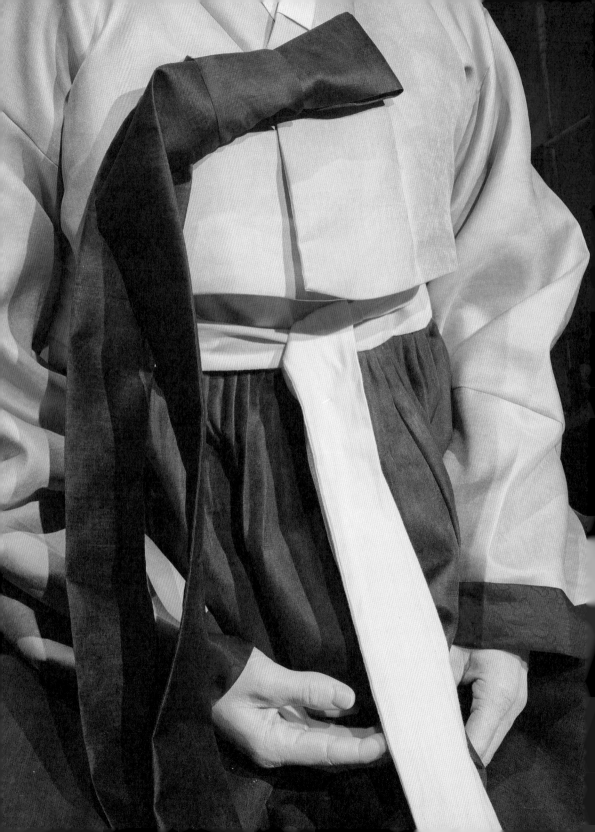

지 않았을 때와는 광택과 질감이 달라지죠. 좀 매끈하면서도 광택이 올라오고, 톡톡한 느낌이 납니다. 이렇게 손질한 여름 옷감들은 보온성이 생기기 때문에 환절기나 추운 계절에도 입을 수 있게 됩니다. 밀랍 인형에 겹겹 속옷이며 버선까지 제대로 갖춰 입힌 것은 말할 필요도 없겠죠.

아무도 관심을 가지지 않을 수 있는 사소한 부분, 눈에 잘 띄지 않는 부분에 정성과 최선을 다하는 제 버릇은 아마 스승인 석주선 박사님에게서 배운 것이 아닌가 싶습니다. 석주선 박사님은 우리나라 한복 연구의 선구자이면서, 평생 모은 한복을 대학에 기증해 연구 자료로 내놓으신 분입니다. '나비 박사'로 유명하신 석주명 선생의 누이동생인 박사님은 복식과 장신구 같은 한복 관련 자료가 문화재의 반열에 오르도록 만드신 주인공이기도 하죠.

한복 매장을 열고 나서 얼마 후 한복 자료를 찾다가 들른 박물관에서 옛 한복의 아름다움을 발견했고, 그 박물관을 책임지던 석주선 박사님을 만났습니다. 그리고 1996년 선생님이 돌아가시기 전까지 스승으로 모셔왔습니다.

이영희 디자이너는 신사임당의 '초충도'를 연상하면서 밀랍 인형에 입힐 옷 색깔을 결정했다. 사대부 집안 여성으로 외출이 자유롭지 못해 뜰 안의 식물을 세심하게 관찰했던 사임당이니, 아마도 자연에서 비롯된 색을 선호했을 것이라는 판단이었다.

스승이라 해도 선생님께서 저에게 '치마는 어떻게 해라', '고름은 무슨 색깔로 해야 한다'는 구체적인 가르침을 주신 적은 한 번도 없습니다. 한복 때문에 답답하거나 속상한 일이 생기면 저는 선생님을 찾아 이런저런 사연을 털어놓았습니다. 그러면 선생님은 가만히 들으시고는 "잘했어", "이영희 씨 하고 싶은 대로 해봐" 같은 말씀만 한마디 툭 던지셨습니다. 그 말씀을 듣고 나면 눈이 환해지고 답답했던 머릿속이 개운해지곤 했죠. 지금 생각해보면 석주선 박사님은 저에게 개별 문제에 대한 구체적인 답이 아니라, 그 문제를 바라보는 지혜와 태도를 가르쳐주신 것 같습니다.

석 박사님이 돌아가신 후에도, 한복과 관련된 어려운 고민으로 끙끙대다 보면 문득 석 박사님이 제 옆에 와 앉아 계신 것 같은 기분이 들 때가 있습니다. 선생님이 보고 계신다고 생각하면 작은 부분도 소홀히 할 수 없고, 남들이 모르는 부분이라 해도 타협하는 것이 불가능합니다.

이번에 밀랍 인형 옷을 만들 때도 그런 기분이 들었습니다. 선생님이 제 머릿속에서 돌아가는 계산을 다 보고 계신다는 생각이 들면, 돈 때문에 망설이던 자신이 부끄럽게 여겨집니다. 한복의 가치를 세계에 알려달라고 몇 번이나 당부하신 박사님의 말씀이 떠오르면 '그래. 내가 손해를 보더라도 사람들에게 제대로 된 한복을 보여주자' 하는 마음이 듭니다.

석주선 박사님이 돌아가시기 전 10년이 넘는 세월 동안 저는 일주일에 한 번씩 박사님을 찾아뵈었습니다. 일요일 저녁은 선생

님과 같이 하는 것으로 정해놓고, 한국에 있는 한은 십 수 년 동안 그 약속을 거르지 않았습니다. 선생님도 일요일이면 으레 저를 기다리셨습니다.

언젠가부터는, 연로하신 선생님께서 제사 음식이나 명절 음식이 얼마나 그리우실까 싶어 집에 제사가 있으면 반드시 선생님께 드릴 음식을 따로 챙겼습니다. 선생님 전용 음식 포장 용기를 마련해두고, 제사상에 올린 전이나 산적은 물론이고 밤, 대추까지 일일이 포장해 들고 석 박사님을 찾아갔습니다. 설날이면 집을 나서기 직전 떡국을 뜨겁게 끓여 행여 식을세라 걸음을 서둘렀습니다.

십 수 년이 흐르면서 저는 선생님과 많은 이야기를 나누었습니다. 어릴 때 평양 큰 부잣집에서 자란 이야기, 음식점을 크게 해 번 돈으로 독립운동 자금을 대셨다는 아버님 이야기, 어려서부터 몸이 약했는데 점쟁이가 외국으로 보내야 명을 잇는다고 해서 일본 유학을 가시게 되었다는 이야기…. 그 재미난 사연이 지금도 제 귀에 생생합니다. 제가 파리에 진출한 것을 정말 기뻐하고 응원해주신 석 박사님. 가끔 저를 기다렸다가 "이번 주 무슨 요일 텔레비전에 누구누구가 만든 한복이 나왔어. 이영희 씨 색깔을 흉내 냈더라고. 그런데 뭐, 흉내 낸다고 그 색을 따라 할 수 있나? 이영희 색깔은 누구도 따라 할 수 없어"라며 다른 사람 흉도 털어놓으셨습니다. 석주선 박사님은 저를 만나면 제 팔을 끼고 걸으셨습니다. 그런데 언젠가부터 저에게 기대는 선생님

의 팔이 조금씩 무거워졌습니다. 기력이 쇠해지면서 저에게 조금씩 더 많이 기대게 되신 것이죠. 그러다 병환이 깊어져 천안에 있는 병원으로 옮기셔야 했습니다. 제가 석주선 박사님을 마지막 뵌 것은 돌아가시기 바로 전날이었습니다. 문병을 갔더니 제 손을 꼭 잡고 "믿는다. 나는 믿는다…"하는 말씀만 되풀이하셨습니다. 기력은 약하셨지만 얼굴 표정이 맑고 또렷해 금세 돌아가실 것이라곤 생각하지 못했습니다. 다음 날 새벽에 돌아가셨다는 연락을 받고 얼마나 황망했는지 모릅니다.

파리에서 활동하면서 저는 프랑스 기자들과도 연을 쌓았습니다. 몇몇 기자들이 한국을 찾아온 적이 있었죠. 그들이 한복 전문가를 인터뷰하고 싶다고 할 때마다 저는 석주선 박사님을 소개했습니다. 프랑스 언론인들은 저에게 "마담 리. 저런 분은 100년에 한 분 나오기도 힘듭니다. 선생님께 많이 배우시고 잘해드리세요"라고 말하곤 했습니다. 언어도 통하지 않는데 그들은 어떻게 석 박사님의 인격과 학문이 깊다는 것을 알았을까요.

제가 선생님께 받은 과분한 사랑에 무엇으로 어떻게 보답할 수 있을까요. 제가 파리를 오가느라 바쁠 때니까 아마 선생님께서 돌아가시기 몇 년 전의 일인 것 같습니다. 일요일에 석 박사님을 만나러 갔더니 선생님께서 고민을 토로하신 적이 있습니다. 옛 무덤에서 출토된 옷감을 현대 기술로 복원하려는데 비용이 많이 들어 못하고 있다는 사정이었습니다. 그것이 아마 석 박사님이 저에게 하신 유일한 부탁이 아니었나 싶습니다. 저는 최선을 다

해 도왔습니다. 나중에 박사님 조카분이 재현한 옷감을 들고 저를 찾아온 기억이 납니다. 이후 돌아가시기 전, 석 박사님은 저에게 매화 자수를 놓은 열 폭짜리 병풍을 선물로 물려주셨습니다. 그 병풍은 저희 집 가보가 되었습니다. 다른 건 몰라도 그 작품만은 다른 사람들에게 공개하지 않고 저만의 소중한 재산으로 간직하고 있습니다.

저는 참 운이 좋은 사람입니다. 이 나이가 되도록 늘 제 곁에서 저를 올바른 쪽으로 이끌어주시는 스승이 있다는 건 정말 드문 경험이니까요. 저도 누군가에게 그렇게 좋은 스승이 될 수 있을까요? 그렇게 생활하고 있을까요? 아직도 공부가 모자라기만 한 제가 석 박사님의 기대를 채울 수 있는 한복쟁이가 되려면 앞으로 또 얼마나 많이 노력해야 될까요.

운명은 있는 것일까

아른아른하게 비치는 얇은 실크인 노방은
실용적인 옷감이라고는 할 수 없다.
대신, 입는 사람의 격을 높여주는 우아함을 갖추었다.
실질적인 계산이라고는 없이,
아름다움에 홀려 꿈을 따라 여기까지 온 철없는 나에게
어쩌면 가장 잘 어울리는 천인지도 모르겠다.

운명이란 게 있을까요? 살아가면서 그런 질문을 던지는 일이 누구나 있을 것 같습니다. 성격상 저는 운명을 믿는 편은 아닙니다. 하지만 가끔 '내가 어떻게 해서 지금 여기까지 왔을까?'를 떠올려볼 때면 스스로 생각해도 정말 "운이 좋았다"라고밖에 말할 수 없는 일이 많았습니다.

저는 어렸을 때에 아무 꿈이 없었습니다. 몸이 약해서였을까요? 명문 학교에 들어가 학교 공부를 열심히 했고 성적도 괜찮은 편이었지만, 어떤 직업에 종사하고 어떤 일을 하고 싶다는 생각은 별로 안 해본 것 같습니다. 바이올린도 열심히 배우고 좋아하긴 했는데, 음악을 직업으로 삼고 싶다는 생각은 없었어요. 지금 생각하면 좀 부끄럽기도 합니다. 요즘은 어린 학생들도 본인이 무엇을 좋아하는지, 어떤 일을 하고 싶은지 똑 부러지게 말하곤 하는데 말이죠.

스무 살까지는 부모님의 사랑을 받으며 어려움 없이 자랐고, 스무 살에서 마흔 살까지는 주부로 행복하게 살았습니다. 그러다 뒤늦게, 우연히 한복을 시작하게 되었습니다. 어머니가 유난히 솜씨가 야무진 분이라, 제가 입는 한복은 손수 짓고 염색해 입혀주곤 했습니다. 특히 까다롭고 안목이 높은 아버지의 옷을 뒷바라지하는 데에서 그 특기를 발휘했는데, 그 덕분에 저희 아버지는 옷맵시 뛰어난 멋쟁이로 이름이 높았지요.

제가 한 번도 해보지 않은 한복 디자인을 시작한다고 나섰을 때, 의외로 주위에 저를 말리는 사람이 아무도 없었습니다. 남편

은 농담 삼아 "당신이 만든 옷을 누가 사겠어?"라며 웃었지만 그래도 제가 하고 싶은 일에 어떤 간섭이나 반대도 하지 않았습니다. 큰아이 정우는 대학에 갔지만 아들 둘이 아직 한창 공부할 나이였습니다. 딸은 물론 아들들도 한복에 빠져 정신없이 지내는 저에게 불평 한번 하지 않았습니다. 다들 알아서 공부며 생활을 챙겼죠.

특히 어머니는 제 일을 전폭적으로 도와주었습니다. 저 대신 저희 집 살림을 도맡아 아이들을 보살폈고, 한복에 대해 궁금한 것이 있어 물으면 옛날 경험을 살려 유용한 조언도 해주셨습니다. 보수적이기로 유명한 지역 출신이었지만 저에게 "가정주부가 이제 와서 무슨 일이냐" 같은 이야기는 하지 않으셨어요. 그리고 일을 시작하겠다는 저에게 제 태몽 이야기를 새삼스레 다시 해주셨습니다.

어머니가 저를 가졌을 때 꿈에 얼굴이 까무잡잡한 남자아이가 나왔다 합니다. 그 아이는 어머니에게 넙죽 절을 하더니 "저는 일본에서 왔습니다. 앞으로 큰일을 하고 싶습니다"라고 말했다네요. 그 태몽 때문에 집안 어른들은 틀림없이 아들이 태어날 것이라 생각했다고 합니다. 그런데 세상에 태어난 저는 피부가 검은 편이긴 했지만 여자아이였죠.

당시는 여성들이 직업을 가지고 일하는 것은 흔치 않았습니다. 대학에 진학하는 여자도 극히 일부였고, 여자가 선택할 수 있는 직업도 많지 않았지요. 사회적으로 남녀평등이 실현되지 않았던

때였습니다. 게다가 저는 어렸을 때 몸이 많이 약해 어머니께 걱정을 끼쳤습니다.

스무 살에는 대학에 가지 않고 결혼을 하겠다고 나섰으니 어머니로서는 열심히 저를 뒷바라지한 보람이 없다고 생각했을지 모릅니다. 저에게 이렇다 저렇다 말을 하지 않으셨기에, 어려서 철이 없던 저는 아무것도 몰랐습니다. 제가 뒤늦게 일을 하겠다고 나섰을 때 어머니가 태몽 이야기를 하며 응원해주시는 것을 보면서, 저는 젊었을 때 제가 참 철이 없었다는 것을 새삼 느꼈습니다. 어머니는 딸인 제가 사회에 기여하는 사람이 되기를 바라셨을 텐데 말입니다. 늦게나마 일을 찾아 시작하겠다고 나섰으니, 어머니께 죄송한 마음을 조금은 씻을 수 있었던 것 같습니다.

꼭 어머니 때문이 아니라도, 살아오면서 제가 가장 잘한 일을 꼽아본다면 아무리 생각해도 한복 디자인을 시작한 일인 것 같습니다. 미리 계획하거나 예상하지 못했지만, 우연히 들어선 한복의 깊은 세계에 푹 빠지고 말았습니다. 제 능력과 애정을 모두 거기에 쏟아부었습니다. 다행히 우연과 행운이 겹쳐, 한복 매장과 새로운 한복 디자인이 크게 인기를 얻었습니다.

패션쇼를 하면 정말 신이 났습니다. 쇼 콘셉트를 정하고 새로운 디자인을 준비하느라, 쇼 당일 무대 뒤에서 하루 종일 정신없이 쇼를 준비하고 모델들의 옷매무새를 고쳐주느라 모든 것을 잊고 몰입했습니다. 쇼를 연 횟수가 두 자리에서 세 자리로 늘었고, 평양에서 독도에 이르기까지 전국 방방곡곡에서, 그리고 전

세계 수십 개 나라에서 한복 패션쇼를 열어왔습니다.

그렇게 왕성하게 한복을 디자인하게 된 비결로 빼놓을 수 없는 것이 노방, 즉 오간자 천입니다. 한복을 시작하면서 저는 새로운 소재를 찾아 기존 한복 옷감을 다 조사했지요. 제가 활동하기 이전에 사람들이 입던 무겁거나 광택이 심한 옷감과는 확실히 다른 소재를 찾고 싶었습니다. 사실 제가 한복을 만들기 전에도 패셔너블한 사람들은 저마다 특이한 소재를 찾아 개인적으로 한복을 지어 입곤 했습니다. 1960~1970년대에는 양장에 쓰는 천이나 면 레이스 같은 천으로 만든 한복이 유행하기도 했죠. 하지만 제가 본격적으로 한복을 만들기 시작한 1980년대에는 그런 시도도 많이 사라지고, 한복의 인기도 수그러들었습니다.

노방을 처음 발견한 저는 그 소재로 여러 가지 실험을 해보았습니다. 그 실험 가운데 잊을 수 없는 작품이 두 가지 있습니다. 하나는 저에게 이 소재의 가능성을 처음으로 알게 해준 약혼 드레스입니다. 한복이 아니라 양장 드레스였죠. 그 약혼 드레스를 입은 사람은 제 딸 정우였습니다.

정우가 대학에 들어갈 무렵 시작한 한복 매장이 잘되면서 새로운 디자인과 소재에 대한 제 갈증은 점점 더 커졌습니다. 몇 년 동안 끊임없이 새로운 한복을 찾기 위해 계속 노력하던 중 노방을 찾았을 무렵 정우가 약혼을 하게 되었습니다.

요즘은 으레 약혼식을 따로 하지 않지만, 1980년대만 해도 약혼식을 한 후 결혼식을 하는 것이 보통이었습니다. 정우는 어려

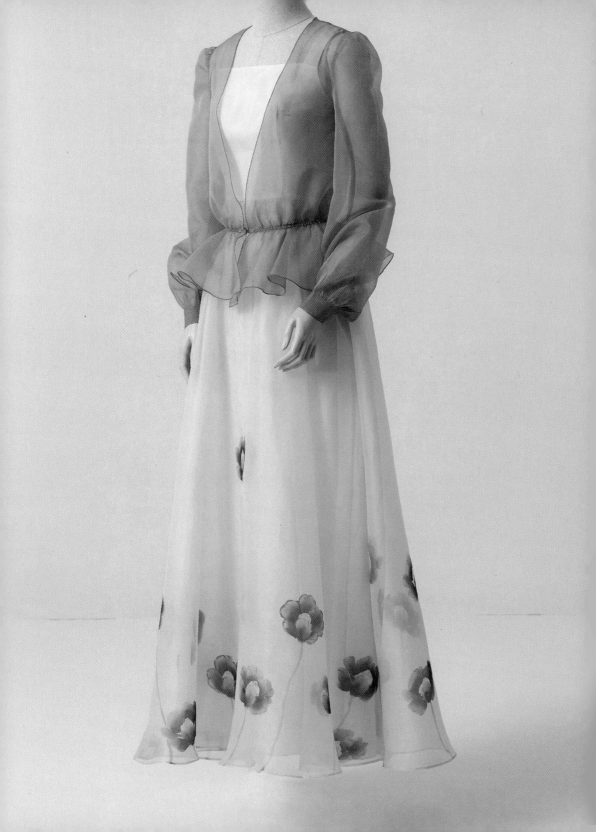

서부터 성적이 무척 좋은 편이었는데 몸이 무척 약했습니다. 고등학교 3학년 때도 수시로 병원을 드나들어야 했죠. 학교에서 의과 대학에 지원하라고 했지만 그 힘든 의사 공부를 버텨낼 체력이 되지 않았습니다. 결국 약학과에 진학했습니다. 저는 정우를 일찍 결혼시키고 싶었습니다. 제가 등을 떠밀다시피 해서 정우는 대학을 졸업하자마자 결혼을 했지요.

첫아이이자 사랑하는 딸의 약혼이니 세상에서 가장 예쁜 옷을 입혀주고 싶었습니다. 그래서 만든 것이 바로 노방 드레스였습니다. 하얀색 노방에 고운 분홍색으로 화사한 꽃을 그리고, 드레스 위에 분홍색 볼레로를 입도록 디자인했지요. 완성한 옷을 입은 딸은 정말 예뻤습니다. 온통 환하고 고와서, 엄마로서도 디자이너로서도 가슴이 벅찼습니다. 그런데 정우가 입은 약혼 드레스가 예쁘다고 장안에 소문이 났던 모양입니다. 저희 매장을 찾아와 노방으로 약혼복을 만들어달라는 고객이 하나둘이 아니었습니다.

정우가 입은 드레스의 자태를 보고, 그리고 그 옷에 대한 사람들의 반응을 접하고, 그 옷감으로 한복을 만들면 틀림없이 성공할 수 있다는 확신을 가졌습니다. 정우의 약혼식 이후 열린 첫 번째

이영희 디자이너의 딸이며 디자이너인 이정우 씨가 약혼식에서 입은 예복.
20대 초반의 새 신부에게 잘 어울리도록 사랑스러움과 화사함을 강조했다.
딸을 위한 옷을 디자인하다 노방이라는 소재의 가능성을 처음으로 발견하게 되었다.

한복 패션쇼에서 저는 노방으로 지어 새롭게 디자인한 한복을 과감하게 발표했습니다. 준비 과정에서 옷이 한 벌씩 완성되면 한복의 아름다움을 새롭게 발견하는 기분이었습니다. 특히 제가 심혈을 기울여 만든 것은 쇼의 피날레를 장식한 한복 웨딩드레스였습니다.

저는 치마저고리를 눈처럼 새하얀 노방으로 만들었습니다. 그리고 동양화풍 안개꽃을 가득 그려 넣었습니다. 모델로는 배우 이혜숙 씨를 섭외했습니다. 이혜숙 씨는 그때부터 30년 이상 지난 오늘날까지도 변함없는 미모를 유지하는 분이죠. 지금도 그렇게 아름다운데 그때는 어땠겠습니까. 청초하고도 기품 있는 미모를 따라올 사람이 없었을 정도입니다. 그즈음 텔레비전에서 큰 인기를 얻으며 방영된 드라마 〈장희빈〉에서 인현왕후 역할을 맡아 정상의 인기를 누리고 있었지요.

패션쇼 피날레에서 이혜숙 씨는 하얀 한복 웨딩드레스를 입고, 전통 아얌을 변형해 만든 긴 머리 장식을 썼습니다. 손에는 하얀 안개꽃을 한가득 들고 있었죠. 모델이 입장하자 청순하면서도 화려한 아름다움에 모두 말문이 막혔습니다. 그 순간만큼은 다른 어떤 화려하고 고운 색깔도 새하얀 노방을 이길 수 없었습니다.

1981년 한복 패션쇼에서 발표한 결혼 예복의 일부분.
하얀 노방으로 지은 치맛자락 가득히 은은하게 안개꽃을 그렸다.
노방은 여름 한복 소재일 뿐이라는 인식에 도전해, 사계절 내내 얇은 옷감으로 지은
한복을 입게 된 것은 이영희 디자이너 이후의 일이다.

패션쇼가 끝난 후 우리나라 한복계의 판도가 바뀌었습니다. 겨울에도 얇은 노방 한복을 입는 것이 자연스러워졌습니다. 저는 제가 만들고 싶은 디자인, 제가 내고 싶은 색깔의 한복을 마음껏 디자인했습니다. 1988년 서울올림픽이 가까워져오고 사회적으로 한국 전통과 한복에 대한 관심이 커지면서 저는 눈코 뜰 새 없이 바빠졌습니다. 한복에 대해 더욱 열심히 공부하게 되었고, 공부와 더불어 점점 더 한복 사랑이 커져갔습니다.

한복 디자이너로 한국에서 자리를 잡은 후 저는 이 아름다운 한복의 세계를 더 많은 사람들에게 알리고 싶어졌습니다. 어렸을 때엔 꿈이라고는 없던 제가, 한복에 대해서는 크나큰 꿈을 품게 된 것입니다. 결국 파리 컬렉션에 진출했고, 거의 15년에 이르는 세월 동안 원도 한도 없이 제가 만들고 싶은 옷을 만들어 세계 사람들의 눈앞에 내놓았습니다. 정말 마음껏 일했습니다. 한복이 아니라, 한복에서 영감을 얻은 모던 의상을 전 세계 사람들에게 입혔습니다. 그때도 노방 옷감은 든든한 지원군이었습니다. 오간자는 서양 실크에서 시작되었지만, 한국 노방은 그 오간자와는 다른 멋과 맛이 있습니다. 서구인들의 눈에는 그 소재가 신비롭고 호화롭게 보인 것 같습니다.

그렇게 파리에 진출한 것은, 제 인생에서 두 번째로 잘한 일 목록에 올라가 있습니다. 파리에 진출했기에 저는 저 자신과 한국에 대해 서구의 입장에서 바라볼 수 있었고, 서양에 대한 알 수 없는 열등감을 버릴 수 있었습니다. 한복을, 그리고 한국 문화를 진

심으로, 더 큰 마음으로 사랑하게 된 겁니다. 제 능력 이상의 과제를 수없이 만나 그것을 해결하기 위해 노력했고, 그 과정에서 훌쩍 성장한 것 같습니다. 세상을 바라보는 방식, 가치관, 사고 방식 등 모든 것에서 파리 이전과 달라졌습니다.

재미있는 사실은, 제 딸 정우도 저와 마찬가지로 뒤늦게 디자이너로 데뷔했다는 것입니다. 오래전 제가 한복 디자인 저작권 소송에 휘말린 적이 있었습니다. 그때 매장을 제대로 돌볼 정신이 없어 딸에게 매장에 나와달라고 부탁했습니다. 일이 마무리된 후 가게를 돌보던 딸이 저에게 이렇게 이야기했습니다.

"엄마, 이 일이 정말 보통 일이 아니네요. 매력이 있어요."

엄마가 하는 일이라 그냥 그런가 보다 하고 무심히 지내던 딸이, 매장 일을 돌보면서 한복의 매력에 눈을 뜬 것입니다. 그리고 오래지 않아 딸은 '디자이너 이정우'로 세상에 나가게 되었습니다.

아주 나중에야 저는 제 기억 아주 깊은 곳에 선명하게 새겨진 노방 한복이 있다는 것을 떠올렸습니다. 초등학교에 들어가기 전 일이니 여섯 일곱 살 때였을까요. 아버지가 평양에서 사업을 벌였습니다. 자연스레 아버지가 집을 비운 시간이 길어졌습니다. 그러던 중 연락이 왔다고 합니다.

"영희를 데리고 평양으로 오시오. 여기에서 자리를 잡고 사업을 하며 살아갈 계획이오."

어머니와 저는 기차를 타고 고향을 떠나 아버지를 만나러 평양

까지 갔습니다. 희미하게나마 그때의 기차 여행이 기억납니다. 어머니 손을 잡고 기차를 탔던 일, 함께 거리를 걸었던 일이 떠오릅니다. 수박과 참외가 있던 기억이 있으니, 계절은 여름이었을 겁니다. 평양에서의 생활은 기억이 잘 나지 않습니다. 나중에 어머니에게서 그때 이야기를 여러 차례 들었지요. 일 년 남짓 아버지와 함께 지내다, 어머니와 저는 집으로 돌아왔습니다. 그리고 어머니는 아버지에게 이렇게 편지를 썼다고 합니다.

"그곳은 환경이 거칠어서 영희를 교육시킬 곳이 아닙니다."

어머니의 뜻을 받아들여 아버지도 나중에는 고향으로 돌아왔다고 합니다. 어머니가 보기에는 평양 지역의 활달한 분위기나 말투 같은 것이 거칠게 느껴진 모양입니다. 그럴 수밖에 없는 것이 제가 자라난 대구 경북 지역은 보수적이면서 유교적인 전통이 유달리 강한 지역이니까요. 만약 어머니가 고향을 떠나지 않겠다고 고집을 부리지 않았다면, 어머니의 교육열이 남다르지 않았다면, 저는 평양에서 살게 되었을지도 모릅니다. 그렇다면 오늘날의 이영희는 세상에 없겠지요? 제 인생은 또 얼마나 어떻게 달라졌을까요? 그런 생각을 하면 이 모든 일이 운명이었을까 싶기도 합니다.

어린 시절 함께 기차를 타고 평양에 가던 때, 저희 어머니는 노방으로 지은 연한 미색 한복을 입고 있었습니다. 더운 날씨, 바삭거리던 한복의 촉감, 얇은 옷감 속으로 은은하게 비치던 어머니의 팔이 아직도 머릿속에 떠오릅니다. 그게 제가 기억하는 최초

의 노방 옷인 것 같습니다.

제가 평양에 머물던 동안, 당시 평양에서 한가락 하던 기생들이 저희 어머니 옷에 반해, 저마다 자기에게도 똑같은 옷을 지어달라고 야단이었다 합니다. 그래서 어머니는 저고리를 열 벌이나 지었다고 하지요. 어린 영희의 운명이 달라질 뻔한 그 여행에서 어머니가 입은 옷은, 오랜 세월이 지나 디자이너 이영희의 인생을 바꾸어놓았던 것입니다. 그리고 평양에서 노방 치마저고리 열 벌을 지었던 어머니의 딸은, 이제 세계인을 위해 옷을 짓고 있습니다.

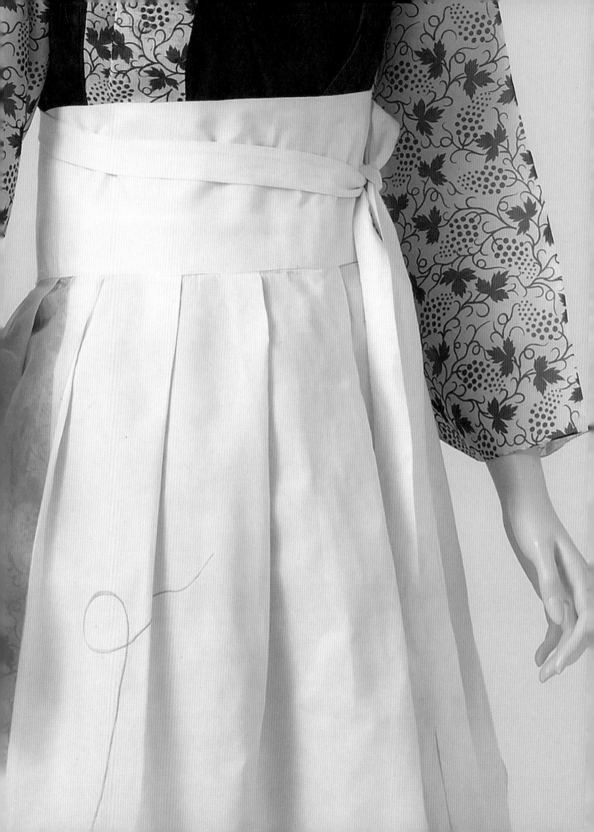

젖은 손을 앞치마에 닦다

바깥에서 일을 하면서도 집안일을 손에서 놓지 못한다.
이럴 때 보면 어쩔 수 없이 우리 어머니 딸이지 싶다.
앞치마는 그런 나를 위한 작업복이다.

세상 모든 사람들에게 어머니는 특별한 존재일 것이라 생각합니다. 저희 어머니 역시 저에게는 누구와도 바꿀 수 없이 소중한 분입니다. 만약 제가 디자인이나 색깔, 의식주 등에 대해 조금이라도 남다른 감각이 있다면, 그건 아마 어머니에게서 물려받고 배운 것일 듯합니다. 이만큼 나이가 들고 나니 어머니의 인생을 객관적으로 생각해볼 때가 있습니다. 그때마다 가슴이 먹먹해집니다. 대갓집 안주인으로 무엇 하나 모자람이 없었지만 정작 남편의 보호와 애정은 제대로 받지 못했고, 자식에 대한 한없는 사랑으로 평생 저에게 베풀기만 한 어머니. 그런 어머니에게 저는 어떤 딸이었을까 싶어 마음이 아픕니다.

저희 어머니는 평생토록 장식도 없고 색깔도 수수한 옷만 입으셨습니다. 늘 한복을 입으셨기에, 일을 할 때면 앞치마를 둘렀습니다. 그 앞치마도 그저 평범한 무명천으로 만든 것으로 아무 장식도 없었습니다. 딸인 제게는 색색으로 염색한 옷감으로 곱게 옷을 지어 입혔고, 손에는 물 한 방울 묻히지 않게 했습니다. 그러나 어머니의 무명 앞치마는 언제나 젖어 있었습니다. 한시도 일을 손에서 놓지 않는 부지런한 성품 탓이었죠.

고향인 대구에서 고등학교를 졸업한 후 저는 대학에 곧바로 진학하지 않았습니다. 저를 서울에 있는 대학에 보내기 위해 당시 어머니는 살림을 추슬러 서울로 이사할 준비를 하셨죠. 그런데 제가 그러던 중 저는 결혼을 하게 되었습니다. 철없는 어린 나이여서 그랬을까요? 저는 제 살림을 살고 아이를 키우는 생활이 행

복하기만 했습니다.

딸의 공부를 적극적으로 밀어주시던 어머니는 제 이른 결혼에 어쩌면 조금은 실망하셨을지도 모르겠습니다. 그 어렵던 시절 바이올린 레슨까지 시키실 만큼 딸에게 물질적, 심적 지원을 아끼지 않으셨던 어머니. 어머니가 저에게 거는 기대와 꿈은 정말 컸을 텐데, 결혼하고 주부로 살아가던 시절에는 그 마음을 헤아리지 못했던 것 같습니다.

평소 자주 하는 이야기지만 전업주부로 살던 20년 동안 저는 제 생활에 최선을 다하며 행복하게 지냈습니다. 장교이던 남편의 근무지가 바뀌면 온 가족이 함께 이사를 갔습니다. 남편의 월급이 많지는 않았지만, 친정어머니도 음으로 양으로 도와주셨고, 지방에 살아 그랬는지 생활비가 그리 많이 들지 않았습니다.

살아본 곳 가운데 가장 행복한 기억이 많은 곳은 진해입니다. 진해에 가본 사람이라면 그곳이 얼마나 예쁜 도시인지 아실 것 같습니다. 도시 가득 벚꽃이 피는 봄이면, 맛있는 도시락을 만들어 가족과 소풍을 갔습니다. 결혼하기 전에는 집안일을 스스로 나서서 해본 적이 없었습니다. 외동딸에 몸까지 약해 늘 보살핌을 받으며 지냈으니까요.

결혼을 하고 나니 평소 어머니가 일하시는 것을 어깨 너머로 본 기억이 하나하나 살아나더군요. 일을 하시면서 이건 이렇게 해야 한다, 저건 저렇게 해야 한다고 일러주셨던 말씀도 생각났습니다. 살림이나 음식에 대해 오래지 않아 익숙해졌고, 솜씨 좋기

로 유명한 어머니의 손맛을 약간은 물려받았는지 가족이나 손님들은 제가 한 음식을 맛있다며 좋아했습니다.

결혼하면서부터 저는 장 담그기와 김장하기, 제사 모시기만큼은 다른 사람의 도움을 받지 않고 직접 해왔습니다. 그 이유를 생각해본 적도 없었습니다. 어려서부터 어머니가 이 일들에 온갖 정성을 들이는 모습을 보았고, 저 역시 당연히 그렇게 행동해야 한다고 믿었던 것 같습니다.

제가 태어나 자란 대구는 유교 전통이 강하게 남은 지역입니다. 특히 차례와 제사는 집안에서 가장 중요한 행사로 꼽힙니다. 저희 어머니도 모든 정성을 기울여 제사를 준비하곤 했습니다. 상에 올릴 음식은 재료부터 가장 좋은 것을 고집했고, 준비를 할 때부터 항상 몸을 정갈하게 가다듬었습니다.

저희 아버지는 제가 어려서부터 이런저런 일로 자주 그리고 오랫동안 집을 비웠습니다. 그 때문에 어머니와 저는 둘이서 많은 시간을 보냈죠. 제삿날이 되었는데 아버지가 집에 안 계시면, 어머니는 저에게 제사에 올릴 지방을 쓰게 했습니다. 덕분에 저는 일곱 살 때부터 붓글씨로 지방 쓰는 법을 배웠고, 아버지 대신 제사상이나 차례상 앞에서 절도 했습니다. 그러면서 은연중에 제사와 조상 모시기가 중요하다는 생각을 몸과 마음에 새긴 것 같습니다.

김장과 장 담그기 역시 저에게는 연례행사입니다. 메주를 만들어 말린 후 띄우고, 장을 가르고 간장을 달이는 여러 과정을 해마

다 빼놓지 않고 직접 해오고 있습니다. 김장이야 당연히 하는 것이라 생각했고요.

저야 세대도 그렇고 환경도 그렇고 해서 이런 사고방식을 가지게 되었지만, 그렇다고 이런 생활 방식만 옳다고 생각하는 건 아닙니다. 더구나 요즘 젊은 세대에게 저처럼 살아야 한다고 권하는 일은 절대 없어요. 저는 제가 배운 대로 살아가지만, 관습은 시대와 환경에 따라 달라지는 게 당연합니다. 김치나 장 담그기, 제사 같은 전통 관습은 이미 바뀌어가고 있고, 그 변화를 막을 수는 없습니다. 막을 필요도 없고요.

다만 저는 제가 할 수 있는 한은 제가 해온 대로 살아갈 생각입니다. 그게 옳아서가 아니라, 제가 아는 삶이 그렇기 때문이죠. 이럴 때 보면 저라는 사람의 어떤 부분은 정말 옛날식이구나, 싶기도 해요.

그러던 제가 한동안 장 담그기를 거른 적이 있었습니다. 바로 파리 컬렉션에 처음 진출했을 때죠. 파리에 가서 처음 몇 년 동안은 일 년에 두 번 열리는 컬렉션에서 새로운 디자인을 발표하고, 파리에 이영희 매장을 여느라 서울과 파리를 수없이 오가야 했습니다. 그렇다고 서울에서 하는 일을 소홀히 할 수 없으니 정말 몸이 몇 개라도 모자란 때였습니다.

그 와중에도 억척스럽게 제사만큼은 제 손으로 날짜를 지켜가며 모셨습니다. 직접 제사 음식을 만들고, 제사를 모시고, 음식을 주위와 나누는 일을 계속했던 겁니다. 하지만 도저히 장을 담글

2015년 봄, 올해의 장을 담갔다.
아무리 바빠도 해마다 직접 장을 담가 먹는다.
미국 뉴욕의 한국문화박물관에서도 강좌를 열어 장을 담근 적이 있다.

시간까지는 내지 못하겠더군요. 파리를 오가면서 장을 담그지 못하던 동안, 저희 집 장 항아리는 눈에 잘 띄는 현관 입구 쪽에 나와 있었습니다. 장을 만들어야지, 항아리를 닦아야지, 하는 생각에 잘 보이는 곳에 꺼내놓고선 정작 장은 못 담근 채 세월이 흘러갔죠.

파리에 진출한 후 몇 년이 지나면서 어느 정도 파리 패션계에 익숙해지고 매장도 자리를 잡으면서, 저는 다시 집에서 장을 담갔습니다. 화려한 파리 패션계에서 쇼를 열고 현지 언론의 칭찬을 받은 후 급히 한국으로 날아와, 간장과 된장을 담그고 제사를 모시는 식이었습니다. 남들이 보기에는 좀 우습다고 할 수도 있었겠죠. 그러나 저는 제가 살아온 살림꾼의 생활과 패션 디자이너의 생활 중 어느 것도 포기할 수 없었습니다.

그 두 가지 생활이 저에게는 지금까지 하나도 모순되게 느껴지지 않습니다. 두 세계를 다 가지고 있는 것이 이영희라는 사람이니까요. 이런 제 살림 방식이 디자이너로서의 제 삶에 보탬이 될 때도 있습니다.

2004년 뉴욕 맨해튼 32번가에 이영희 한국문화박물관을 열었습니다. 파리와 뉴욕에서 활동하다 보니 외국인 고객 중에서 한복에 관심을 가지는 사람도 늘어났습니다. 미국과 프랑스 현지의 패션 전문가, 기자 중에서도 저에게 한복에 대해 묻는 사람이 많았습니다. 그때마다 저는 한복의 깊이를 알려주는 박물관이 해외에 있었으면 좋겠다고 생각했고, 결국 사재를 털어 뉴욕에 박

물관을 열었습니다. 뉴욕 이영희 한국문화박물관 입장료는 무료였습니다. 많은 외국 박물관이나 미술관이 그렇듯이 입장료를 따로 받지는 않지만 관심 있는 관객들은 기부금 형식으로 원하는 액수의 돈을 낼 수 있도록 했죠. 당연한 결과였는지, 박물관 운영은 적자였습니다. 미국에 개장한 매장에서 올리는 수입으로 박물관을 운영해야 했죠.

저는 그 돈이 하나도 아깝지 않았습니다. 박물관을 열 때 여러 귀한 분들이 음으로 양으로 도와주신 것만으로도 충분히 행복했으니까요.

저희 박물관은 곧 현지 교포들에게 많은 사랑을 받았습니다. 교포들을 대상으로 하는 언론에서도 수시로 저희 박물관 소식을 다루었습니다. "이런 공간이 너무 필요했습니다", "한복이 이렇게 아름다운지 처음 알았어요" 같은 반응을 전해주는 교포들에게 저는 무엇이든 해드리고 싶었습니다. 남의 나라에서 살면서 내 뿌리를 발견하는 기쁨을 누리게 하고 싶었어요.

박물관에서는 많은 이벤트를 열었습니다. 수시로 한국 문화와 관련된 특강과 강의, 세미나 프로그램을 준비했죠. 저 역시 이런저런 이벤트를 통해 직접 교포들과 만나는 자리를 많이 가지려고 노력했습니다.

교포들이 가장 좋아하고 저 역시 좋아한 프로그램은 한국 요리 강좌였습니다. 저는 한국문화박물관에서 김치 강좌, 전통 장 담그기 강좌를 몇 번이나 열었습니다. 제가 직접 만든 김치를

참가자들과 함께 시식하고, 선물로 조금씩 나누기도 했습니다. 한국에서 뉴욕까지 메주를 가져가 장을 담그고, 메주를 가르고, 장을 달이는 과정을 교포들과 함께 해보기도 했어요.

요즘은 미국에서도 한국 음식과 식재료를 어렵지 않게 구할 수 있습니다. 맛있는 김치나 장도 구할 수 있다고 하죠. 제가 진행한 김치 담그기와 장 담그기 프로그램은 맛도 맛이지만, 집에서 어머니들이 만들던 김치나 장에 대한 향수를 느끼게 해서 교포들 사이에 인기가 있었던 것 같습니다.

맨해튼 32번가에서 김치와 장을 담그다니, 저도 참 별난 사람이다 싶습니다. 그래도 한국 문화에 관한 것이라면 작은 것 하나라도 보태고 싶은 마음에 힘든 줄도 모르고 그런 일들을 신나게 해치웠습니다.

집 안에서나 밖에서나, 부엌일을 할 때면 저는 꼭 제가 디자인한 앞치마를 입습니다. 저희 어머니가 입던 수수한 무명 앞치마에 비하면, 제가 만든 앞치마는 조금은 더 아름다움을 생각한 디자인입니다. 폭마다 다른 천을 대보기도 하고, 부분적으로 얇게 속이 비치는 옷감을 이용하기도 했고, 자수나 조각보 장식을 활용하기도 했습니다. 그런 여러 디자인의 앞치마는 실생활에서 제가 입기도 하고, 패션쇼에서 모델이 입고 무대에 오르기도 합니다.

앞치마란 꼭 필요한 것이지만 막상 일을 할 때는 좀 번거롭게 느껴져, 잘 두르지 않게 되지요. 그래서 앞치마 디자인에 더 신경을 썼습니다. 실용적이면서 예뻐야 자꾸 두르게 될 테니까요. 제 부

옆에는 언제든 앞치마 몇 장이 준비되어 있습니다.

올해도 저는 새로 장을 담갔습니다. 큰아들 가족이 외국에 살고 있어 아직까지 제사도 제가 직접 준비합니다. 주위 사람들은 바쁘고 힘든데 이제 그런 일은 그만하라고 저를 만류합니다. 큰아들 내외 역시 제사는 본인들이 모시겠다고 이야기합니다. 그래도 저는 앞치마를 두르고 항아리 뚜껑을 열어보고, 손으로 오래오래 조물조물 주물러 제사상에 올릴 산적 재료를 양념하는 시간이 좋습니다. 그렇게 일을 할 때면, 돌아가신 제 어머니가 저와 함께 머물고 계신다는 느낌이 듭니다. 어머니가 준 가르침만큼 제가 이 세상에 보탬이 되고 있는지 걱정이 되기도 합니다. 어머니에게서 배운 소중한 지혜가 저를 만들고 저를 움직입니다.

한복으로 얻은 귀한 벗

한복을 사랑하고 전통문화를 아끼는 사람과는
나이와 직업을 넘어 쉽게 친구가 될 수 있다.
한국 문화를 소중히 여기는 마음이 어쩌면 나보다도
더 깊다고 할 수 있는 분도 있다.
그런 우정의 교류에서 많은 것을 배우며 나도 성장하게 된다.

저에게는 나이와 직업을 초월해 여러 스승과 벗이 있습니다. 저보다 나이가 어리다 해도, 한복이나 디자인과 무관한 분야에서 일하고 있다 해도, 저의 삶과 일에 많은 가르침을 주는 분들입니다. 제게 작은 지혜나마 있다면 그건 모두 이런 스승과 벗에게서 배운 것이리라 생각합니다.

한복이나 한국 전통문화를 사랑하는 분들 중에는 저를 과분하게 잘 봐주시는 분이 종종 있습니다. 돌아가신 석주선 박사님이 그러셨고 이어령 선생님도 그런 분입니다. 저보다 젊은 분으로는 김관용 경북 도지사와 시몬느 핸드백의 박은관 회장님을 들 수 있겠네요.

시몬느 핸드백은 아마 많은 사람들이 들어본 적이 있을 것 같습니다. 해외 유명 브랜드 핸드백을 OEM으로 생산하는 기업이죠. 저도 패션 분야에 있다 보니 회사 이름만 알던 중, 우연한 기회에 박 회장님을 만나게 되었습니다.

박 회장님은 평소 한복을 좋아하며 저를 한 번 만나고 싶었다고 말했습니다. 서로 반갑게 이야기를 나누다가, 제가 "요즘은 사람들이 한복을 많이 안 입습니다. 한복의 아름다움을 몰라주는 것 같아 서운할 때가 많아요"라고 말했습니다. 그러자 박 회장님이 본인 회사 직원 수백 명에게 한복을 선물하고 싶다고 말하는 게 아니겠습니까. "한복을 안 입는 건, 한복이 얼마나 아름다운 옷인지 몰라서 그렇습니다. 제대로 된 한복을 입어보면 그 아름다움을 몰라볼 수가 없어요. 저희 직원들에게 선생님 한복을

선물하고 싶습니다. 결혼한 사람들은 배우자에게도 한복을 선물하면 좋겠습니다."

외국에서 활동할 때 저는 현지 디자이너들을 부러워한 적이 많았습니다. 파리와 뉴욕에서 활동할 때 저는 옷만이 아니라 헤어스타일, 메이크업, 구두와 백, 액세서리까지 직접 신경 썼습니다. 반면 해외 유명 디자이너들은 해당 분야 전문가와 협업하면서, 그들의 작품에서 마음에 드는 것을 고르거나 아예 전문가에게 제작을 맡기기도 합니다.

제가 아무리 구두나 백을 디자인해도, 전문 디자이너들보다 잘할 수는 없겠죠. 저 역시 다른 분야 디자이너들과 협업해 시너지 효과를 내고 싶은 마음이 간절했고, 지금도 그 마음은 변함없습니다. 하지만 제가 해외에서 활동할 때 한국 패션계의 반응은 저에게 그렇게 우호적이라고 말하긴 어려웠습니다. "한복을 만들던 사람이 왜 파리에 갔느냐", "한복이나 제대로 만들지 양장까지 만들려고 하느냐"는 말이 공공연하게 들렸습니다. 그런 와중에 저와 협업을 해서 한국적인 액세서리나 백, 구두 등을 만들어줄 분을 찾기란 힘들었죠.

핸드백에 대해 관심을 갖게 된 제 입장에서는 시몬느 핸드백 회장님을 만났다는 것만으로도 행운이었습니다. 그런데 서구식 패션에 어울리는 백을 만드는 분이 한복에 관심을 보인다니 놀랄 일이었죠. 모든 직원들에게 한복을 선물하고 싶다는 이유가 '한복의 아름다움을 알리고 싶어서'라는 점이 정말 감동적이었습니다.

얼마 지난 후 박 회장님이 연락을 해왔습니다. 직원을 대상으로 설문 조사를 해서, 회사에서 직원들에게 한복을 선물하고 싶다며 의향을 물었다고 합니다. 그랬더니 의외로 많은 직원들이 '한복이 아닌 다른 선물을 선호한다'라고 응답했다는 것입니다.

정직하게 말한다면 저는 사람들이 한복을 선호하지 않는다는 사실에 조금 놀랐습니다. 다른 것보다도, 사람들이 한복에 관심을 보이지 않는 사실이 슬펐습니다. 박 회장님은 오히려 그런 저를 위로했습니다.

"선생님. 실망하지 마십시오. 언젠가는 제가 꼭 저희 회사 직원 모두에게 선생님이 만드신 한복을 선물할 겁니다. 입어보면 사람들이 그 아름다움을 틀림없이 알게 될 겁니다."

그런 대화가 오간 지도 몇 년이 흘렀습니다. 하지만 박 회장님은 여전히 모든 직원에게 한복을 선물하는 꿈을 버리지 않고 있습니다. 가끔 일이 있어 저를 만날 때마다 한복 이야기를 꺼내면서 공연히 저에게 미안해하곤 하니까요.

제 생각에는 박 회장님이 직원들에게 한복을 선물하려는 것은 '한복 자체에 대한 사랑' 때문이라고 봅니다. 한복이란 옷은 사람들이 입어보면서 그 매력을 발견하면 한국 문화에 대해서도 관심을 가질 가능성이 높다고 생각하시는 것이겠지요. 지금은 해외 명품의 OEM 생산을 하지만, 한국 명품을 해외에 수출할 날도 곧 올 것입니다. 그동안 쌓아온 노하우를 발휘해 한국의 마음과 기술이 담긴 세계적인 명품 브랜드를 충분히 만들어내리

라고 믿습니다.

가까운 일본 출신으로 유명한 패션 디자이너들이 꽤 있습니다. 그 디자이너들의 성공 뒤에는 일본 패션 산업 전체의 도움이 있었던 것으로 알고 있습니다. 이 디자이너들이 유명해지면서 일본 문화가 인기를 누리고, 관련된 일본의 다른 산업도 발전했다고 합니다. 이런 일본 디자이너들은 일본적인 개성을 한껏 드러내면서 서구의 패션에 녹여냈기에 세계적인 성공을 거둘 수 있었을 겁니다.

얼마 전 저는 박 회장님에게 제가 디자인한 핸드백 스케치를 보냈습니다. 데뷔 40주년 전시에 한복의 느낌을 살리면서도 현대 여성들이 실용적으로 들 수 있는 백을 전시하고 싶었기 때문입니다. 박은관 회장님은 제 디자인을 샘플로 제작해주겠다는 뜻을 밝혔습니다.

핸드백은 예쁘기도 해야 하지만 기능에 문제가 있으면 안 되기 때문에 디자인에서 고민할 부분이 많습니다. 저는 전통 자수 기법을 살리면서 옛날 느낌이 나지 않도록 변화를 주기도 하고, 옛 한복의 문양을 가죽에 찍어보는 등 다양한 시도를 해보았습니다. 전문가들의 손길을 거쳐 탄생한 제품은 디자인 스케치 단계와는 느낌이 또 달랐습니다. 역시 각 분야의 전문가들이 서로 힘을 합쳐야 하는구나, 생각하게 되었지요.

전시에서 사람들이 이 결과물을 어떻게 봐줄까 궁금합니다. 물론 첫술에 배부를 수는 없겠지만, 한복을 사랑하는 박 회장님과

저의 협업이니만큼 전통의 아름다움과 현대의 편리함을 모두 갖췄다는 평을 받는다면 좋겠습니다.

박 회장님을 알고 지내는 동안 저는 이런저런 일 때문에 그 회사에 몇 번 가게 되었습니다. 갈 때마다 회사 구조와 인테리어 장식에 감탄합니다. 아름다우면서도 창의적인 공간이고, 진열된 소품도 가져오고 싶을 정도로 마음에 듭니다. 직원에 대한 배려와 처우도 훌륭한 것으로 알고 있습니다. 직원들 역시 언제나 친절하고 밝은 모습입니다. 저는 그런 작은 부분에서 감동하는 한편, 제가 우리 직원들에게 그런 여건을 만들어주지 못한 데 대해 미안함도 느낍니다.

우정이나 사랑이 오래가려면 서로 공통 관심사나 취미가 있어야 한다고 하죠? 제 경우에도 그렇습니다. 한복과 한국 전통을 사랑하는 분들을 만나면 아무래도 더 정이 가고, 그분이 더 사랑스러워 보입니다. 그런 분들과 대화를 나누면서 제가 몰랐던 부분, 생각하지 못했던 것들도 많이 배웁니다.

박 회장님과는 한복에 대한 사랑으로 시작된 우정이 이번 전시 준비를 통해 더 깊어졌습니다. 고마움도 그만큼 더 커졌지요. 우리 사회에 모든 기업들이 이렇게 한국 전통에 애정을 보여준다면 얼마나 행복할까요.

옷처럼 음악처럼

잘 만든 옷에는 리듬과 멜로디가 있다.
입은 사람과 어울려 듣기 좋은 음악을 완성한다.
역으로, 어떤 음악이나 음악가에게 잘 어울리는 옷도 있다.
음악과 디자인이 세상에 꼭 필요한 건 아니라고
생각하는 사람도 있을 것이다.
그렇지만 나는 이 두 가지가 없는 세상을 상상할 수 없다.

바이올린 레슨을 마치고 집으로 돌아가는
스무 살 시절 이영희 디자이너의 뒷모습(사진에서 가운데, 바이올린 케이스를 든 이).
고등학교를 졸업하고 얼마 후 대구에서 촬영한 사진으로,
물지게를 진 어린아이의 모습에서 1950년대 한국 사회의 현실을 엿볼 수 있다.

저는 음악을 참 좋아합니다. 특히 바이올린 연주곡을 좋아하죠. 일을 할 때나 혼자 있을 때면 언제나 바이올린 연주곡을 틀어놓고는 합니다. 고객 중에서도 음악인의 옷을 디자인할 때가 참 즐겁습니다.

오래전에 정식으로 바이올린을 배웠습니다. 고등학교 1학년 때 담임 선생님이 바이올린을 전공한 분이었는데, 학년에서 두 명 정도 뽑아 바이올린을 가르쳐 특별 활동반을 만들었습니다. 거기에 제가 포함된 것이죠.

그전에도 저는 합창단 활동을 하는 등 음악에 관심이 많았습니다. 선생님께서 그런 저를 잘 봐주신 모양이었습니다. 바이올린을 해보라는 선생님의 권유 말씀을 듣고, 바이올린을 사달라고 어머니를 졸랐습니다.

외동딸이었지만 저는 자라면서 어머니 속을 썩이지 않는 편이었습니다. 어머니가 하지 말라는 일은 안 했고, 하라는 일은 순종하면서 따랐습니다. 여간해서는 무엇을 해달라, 사달라는 부탁도 잘 하지 않았지요. 그래서였을까요. 어머니는 제 부탁을 선선히 들어주셨습니다. 대구 시내에 있는 악기사에 가서 바이올린을 고르던 기억이 납니다. 그렇게 시작한 바이올린 공부는 정말 재미있었습니다.

한국전쟁 직후에 그런 악기를 공부한다는 것이 흔한 일은 아니었습니다. 저희 집은 딸이 저 하나뿐이기도 했지만 부모님이 원래 제 교육을 전폭적으로 지원해주셨습니다. 몸이 약해 초등학

결혼 생활 초기, 아코디언 연주를 즐기던 남편과 함께 집에서 바이올린을 연주하는 모습.
여러 번 지방으로 이사를 다니고 아이들을 키우면서도,
언젠가는 바이올린을 다시 연주하겠다는 꿈을 포기하지 않았다.

교를 일 년 늦게 들어가 부모님의 걱정거리던 제가 월반까지 하며 명문 여중에 진학하게 되자, 아버지는 마을 잔치를 열어 동네 사람들을 대접할 만큼 기뻐하셨습니다.

고등학교 내내 열심히 연습한 덕분에 바이올린 실력은 제법 발전했습니다. 졸업 후 바로 진학하지 않았던 저는, 계속 바이올린 레슨을 이어갔습니다. 그 무렵 어머니는 저를 서울에 있는 대학으로 진학시키기 위해 이사를 준비하고 있었죠. 그런데 고등학교 때 담임 선생님이 저희 집을 찾아왔습니다. 당시 음악대학이 없던 대구 모 사립대학에 제가 입학만 한다면, 음악대학을 새로 만들고 저에게 재학 내내 전액 장학금을 지원하겠다는 말씀이었습니다. 어머니는 그 제안을 거절했습니다. 제가 서울에 있는 대학에서 공부해 큰일을 하게 돕고 싶다는 생각이 있었던 것 같습니다.

얼마 전 저는 오래된 사진첩을 정리하다, 잊어버리고 있던 사진 한 장을 찾았습니다. 누가 찍었는지도 기억나지 않는 그 사진에는 고등학교를 막 졸업한 스무 살의 제가 있었습니다. 한 손에는 바이올린 케이스를 들고 친구와 함께 걸어가는 뒷모습이었죠. 바로 옆으로는 물지게를 진 어린아이가 걸어가고 있었습니다.

요즘 젊은 세대 중에는 물지게를 본 적도 없는 분이 많을 것입니다. 그 시절에는 수도 사정이 좋지 않아, 멀리 있는 우물이나 공동 수도에서 물을 길어다 쓰는 집이 흔했습니다.

저는 그 사진을 한참 동안 들여다보았습니다. 바이올린을 배우

던 청춘 시절의 제 모습이 마치 영화처럼 생생하게 떠올랐기 때문입니다. 그 사진을 찍고 얼마 후 저는 좋아하는 사람을 만나 결혼을 했습니다. 공교롭게도 남편은 아코디언 연주에 능숙했습니다. 모임이 있을 때는 아코디언 연주로 좌중의 흥을 돋우어, 동료 사이에 인기가 높았죠. 저와 남편은 집에서 곧잘 아코디언과 바이올린 합주를 했습니다. 바이올린을 조율할 때면 남편이 아코디언으로 음을 잡아주기도 했습니다.

언제부터 바이올린을 손에서 놓았는지는 잘 기억나지 않습니다. 첫아이 정우를 낳고 나서까지는 바이올린을 연주한 기억이 있는데 말입니다. 태교에 음악이 좋다 해서 아이를 가졌을 때 바이올린을 켜기도 했습니다. 몇 차례인가 지방으로 이사를 다니고 아이들을 낳아 키우고 하다 보니 어느새 바이올린과 멀어졌습니다. 그런 와중에도 악기를 버리지는 않았습니다. 지방에서 지방으로, 서울로, 서울에서도 몇 번 이사를 했지만 바이올린은 언제나 저희 집에 있었습니다. 몇 년 전부터는 다시 수리를 맡겨 연주를 해볼까, 하는 생각이 들어 눈에 잘 띄는 곳에 꺼내놓기까지 했죠.

그 바이올린이 다시 소리를 낸 것은 세계적인 바이올리니스트 정경화 선생님과의 인연 덕분이었습니다. 직접 바이올린을 연주 했던 만큼 저는 평소 바이올린 연주곡을 즐겨 들었고, 특히 정경화 선생님의 연주는 음반을 여러 장 사서 자주 들었습니다. 선생님의 오랜 팬이었고, 언제 한번 옷이라도 지어드리고 싶다는 생각을 늘 하고 있었죠. 어느 날, 정경화 선생님 측에서 먼저 저를 찾

아왔습니다.

알고 보니 정경화 선생님의 반주를 자주 해온 피아니스트가 프랑스 사람이었는데, 그가 파리에 있는 저희 매장을 무척 좋아하는 단골손님이었던 것입니다. 옷뿐만 아니라 염주 같은 액세서리도 많이 샀다고 했습니다. 그 피아니스트가 정경화 선생님에게 "디자이너 이영희 씨를 알아요?"라고 물었는데, 선생님이 모른다고 답하니 "한국 사람인데 이영희 씨를 모르다니 말도 안 돼요! 저와 같이 그 가게에 가봅시다"라며 선생님을 모시고 왔다고 합니다. 저는 정말 감동했습니다. 오랜 바람 끝에 제 소원하나를 이룬 셈이니까요. 그게 2000년 경의 일입니다.

저는 정경화 선생님께 한복에서 영감을 얻은 드레스를 권해드렸습니다. 바이올리니스트라는 직업에 맞추어 팔을 자유롭게 움직일 수 있으면서 답답하지 않고, 무대의 주역답게 아름다워 보이는 디자인이었습니다. 정경화 선생님도 다행히 제 디자인을 마음에 들어 했고, 덕분에 아름다운 인연이 오늘날까지 이어지고 있습니다.

연주하기에 편하면서도 아름다운 옷이라며 제 디자인을 칭찬해주는 정경화 선생님이 늘 고맙습니다. 선생님은 몇 년 전, 손에 이상이 생겨 본의 아니게 연주 활동을 중단하신 적이 있었지요. 그때 저는 제가 일을 못하게 된 것처럼 마음이 아파, 정경화 선생님의 음반을 들으며 눈물을 지은 적도 여러 번입니다.

가까워지면서 알게 되었는데, 정경화 선생님은 참 다정하고 사

바이올리니스트 정경화 선생과 함께.
정경화 선생은 이영희 디자이너에게 바이올린을 다시 시작해보라고 격려하면서,
60년이 넘은 디자이너의 오래된 바이올린을 말끔히 수리하도록 도왔다.

랑스러운 여성입니다. 바이올리니스트 정경화라고 하면 평생토록 '동양의 마녀'나 '암사자'라는 별명이 따라다닐 만큼 무대 위에서의 날카로운 카리스마로 유명합니다. 가까운 곳에서 본 정 선생님은 그런 평가와는 사뭇 달랐습니다. 음악과 아름다움을 사랑하고, 가족을 사랑하며, 밝게 대화하는 모습도 자주 보여주는 사람입니다.

얼마 전에는 정경화 선생님과 대화를 나누다가, 제가 젊었을 때 바이올린을 연주했다는 이야기를 털어놓았습니다. 중단하게 되어 너무 아쉽고 후회된다는 이야기도 덧붙였습니다. 선생님은 무척이나 반가워했습니다. 바이올린을 왜 그만두었냐며, 지금이라도 다시 연습하라고, 다시 하면 곧잘 하게 될 것이라는 덕담도 해주었습니다.

제가 고 1 때 산 바이올린을 아직 가지고 있다는 말을 듣더니 더 기뻐하면서, 그 악기를 보여달라고 청했습니다. 정경화 선생님은 제 오래된 바이올린을 전문가에게 수리를 맡겨주었습니다. 그 분야에서 유명한 장인이었죠. 두 분 덕분에 바이올린은 제 소리를 되찾았습니다. 올해는 데뷔 40주년 기념 전시가 있어 바쁜 와중이라 아직 바이올린 레슨을 시작하지는 못하고 있습니다만, 급한 일이 마무리되는 대로 정든 바이올린을 다시 손에 잡을 작정입니다.

정경화 선생님뿐 아니라 여러 음악인과도 교분이 있습니다. 무대의상도 많이 만들었고, 오페라 공연 의상도 꽤 여러 번 제작했

가야금 연주자 황병기 선생이 이영희 디자이너가 디자인한 한복을 입었다.
음악가의 옷을 지을 때는 외모뿐 아니라 그의 인격과 음악에 어울리는 옷을 만들기 위해
다른 옷보다 더 많이 고민한다.

죠. 직업상 저는 텔레비전을 비롯한 여러 매체나 공연에서 음악인을 보면 의상을 유심히 관찰합니다. 특히 한복을 입고 나오는 음악인을 볼 때마다, 어떤 한복을 입어야 저분이 더 아름답고 멋있어 보일까 혼자 고민하기도 합니다.

그런 버릇 덕분에 가까워진 분도 있습니다. 황병기 선생님이 그렇습니다. 황병기 선생님이야 달리 수식이 필요 없는, 한국을 대표하는 음악가죠. 저는 선생님의 음악 가운데 특히 '침향무'를 좋아합니다. 그 곡을 가만히 듣고 있으면 음악에 취해 무한의 세계로 빠져드는 기분이 들곤 합니다.

몇 년 전 우연히 파리에서 열린 행사에 황병기 선생님과 함께 참가한 적이 있습니다. 거기에서 선생님이 입은 의상을 보고 안타까운 마음이 들었습니다. 황병기 선생님은 체구가 크지는 않지만 꼿꼿하고 품위 있는 자태의 소유자입니다. 그런 분들에게는 몸에 비해 무거워 보이거나 처진 옷은 어울리지 않습니다. 파리에서 선생님이 입고 계시던 옷은 제가 보기엔 선생님의 음악 세계와 걸맞지 않았던 것이죠.

"황병기 선생님께 제가 꼭 한복 한 벌을 지어드리고 싶습니다."
저는 주변 사람들에게 그렇게 이야기했고, 그 말이 건너 건너 선생님께 들어간 모양이었습니다. 황병기 선생님께서 저에게 연락을 해오셨고, 그때부터 선생님은 제 옷을 입고 무대에 오르시고 있죠.

황 선생님의 옷을 지을 때면 저는 선생님이 연주하는 가야금이라

일주일에 한 번씩 장구를 배우기 시작한 지 어느새 일 년이 넘었다는 이영희 디자이너.
장구 장단을 연습하던 중 불현듯
어린 시절 부모님이 즐겨 연주하시던 장단이 떠오르기도 한다.

는 악기의 특성을 다시 한 번 고민하곤 합니다. 일단 연주에 방해가 되어선 안 됩니다. 그러니 소맷자락을 날렵하게 처리해야 합니다. 또 가야금이란 악기는 주로 앉아 연주하니, 앉았을 때 옷맵시까지 고려해야 합니다. 무엇보다 황병기라는 최고의 연주자가 지닌 카리스마가 옷에 파묻혀서는 안 되겠죠. 선생님의 반듯한 성품도 살려야 합니다. 제가 지은 한복을 입었을 때 황 선생님이 마치 한 마리 학처럼 날렵하고 고고해 보인다면 저는 무척이나 행복할 것 같습니다.

옷을 지을 때 그 사람의 음악 세계와 인품까지 표현해야 한다는 점에서, 음악인의 옷을 짓는 일은 참 매력이 있습니다. 더 많은 음악인들이 아름다운 무대의상을, 특히 제대로 된 멋있는 한복을 입는다면 참 좋겠습니다. 그러려면 제가 더 열심히 일하고 더 많이 노력해야 하겠지요?

저는 일 년쯤 전부터 일주일에 한 번씩 장구를 배우고 있습니다. 악기를 시작하고 싶은데 어쩌다 인연이 되어 장구를 시작하게 되었어요. 직접 배우기 전에는 장구 소리의 아름다움을 잘 몰랐습니다. 솔직히 말하자면 국악의 깊이도 제대로 알지 못했죠. 배워보니, 장구의 세계가 결코 만만치 않았습니다. 마음은 신나고 흥겹게 장단을 두드리고 싶은데, 뜻대로 되지 않더군요. 기본 2~3년 정도는 꾸준히 연습해야 어디 가서 "저 장구 좀 칩니다"라고 말할 수 있을 것 같습니다. 그래도 일 년 넘게 장구를 배우다 보니 라디오에서 국악을 들으면 장구 소리를 제법 분간하게

되었습니다. 그전에 몰랐던 국악의 재미와 아름다움도 조금씩 느껴가는 중이지요.

다행히 주변에 국악기를 취미로 연주하는 지인이 몇 분 있습니다. 함께 만나는 자리에서 서로 음악 이야기를 나누면 화젯거리도 다양하고 재미도 있어요. 언젠가 같이 공연해보자는 이야기를 할 때도 있지요.

아직도 하고 싶은 것이 많다는 건 참 기분 좋은 일입니다. 장구라는 악기는 취미 삼아 배우기에 좋은 것 같습니다. 두드리다 보면 스트레스도 좀 해소되는 것 같고, 다른 국악기보다는 입문하기에 부담이 없으니까요. 제가 바이올린을 다시 하고 싶다는 욕구가 생긴 것도, 어쩌면 장구를 시작하면서 음악에 대한 사랑이 다시 불붙었기 때문인지도 모르겠습니다.

장구를 치다 보니 까마득하게 잊고 있던 옛 추억도 떠올랐습니다. 저희 아버지는 기생 여러 명의 머리를 올려줬다는 유명한 뒷이야기가 있는 분이었습니다. 일 년에 코트만도 여러 벌을 맞추고, 한복이건 양복이건 최고급으로 멋있게 입으셨죠. 솜씨 좋은 어머니는 아버지의 옷치레를 다 손수 뒷바라지하면서, 묵묵히 아버지를 내조했습니다. 아버지를 따르던 기생들이 나중에는 어머니의 인품에 반해 존경하며 어른으로 모셨다는 이야기도 많이 들었습니다.

아버지는 워낙 풍류를 즐기다 보니, 기생한테 배운 솜씨로 종종 집에서 장구를 치셨습니다. 뿐만 아니라 어머니에게까지 장구를

가르치셨다고 해요. 제가 직접 장구를 배우다 보니 어렸을 때 부모님이 치시던 장구 장단이 하나둘 기억나곤 합니다. 장구를 배우기 시작할 때는 의식하지 못했는데, 어쩌면 제 마음속 깊은 곳에 그때의 장단과 가락이 남아 있었는지도 모릅니다. 여러 악기 가운데 그래서 장구를 선택한 것인지도 모르지요.

직접 음악을 즐기는 취미를 가지길 참 잘했다 싶을 때가 많습니다. 음악을 좋아하다 보니 제 일인 디자인에도 참 많은 도움이 됩니다. 디자인을 할 때도 음악에서 영감을 많이 얻고, 패션쇼 때도 아무래도 음악에 더 많이 신경 쓰게 되죠. 어떤 음악을 어떤 옷으로 표현할 수 있을까 하는 생각도 자주 하고요. 또 음악을 듣거나 연주하다 보면 일이나 인간관계에서 쌓인 스트레스가 깨끗이 사라집니다. 음악에 흠뻑 빠져 있다 보면 신기하게 제 마음까지 맑아지는 기분이 듭니다.

만약 바이올린을 포기하지 않고 음악대학에 진학했더라면 저는 어떻게 되었을까요? 음악을 계속했다면 지금쯤 저는 바이올리니스트로 활동하고 있었을까요. 아니면 바이올린을 중도에 포기했을까요. 만약 그랬더라면 저는 어떤 삶을 살고 있을지 궁금합니다. 한복 디자이너는 되지 못했을 가능성도 많겠지요. 그렇게 생각해보면 바이올린을 포기한 것이 조금은 다행스럽게 여겨집니다. 저는 음악을 사랑하지만, 그래도 옷을 만들며 음악을 가까이하는 쪽이 더 행복한 사람이니까요.

BEST

이영희가 디자인한 한복 유행

10

2015년으로 한복 디자인을 시작한 지 40년을 맞은 한국의 대표적인 한복 디자이너 이영희 선생. 현대인들이 '원래 전통적으로 있던 한복'이라고 생각하는 한복 스타일 중에는 이영희 디자이너가 만들어낸 창작 디자인이 적지 않다. 40년간 헤아릴 수 없이 많은 한복 유행을 만들어낸 이영희 디자이너가 자신의 작품 가운데 한국 한복 역사에 오래도록 남을 열 점을 가려 뽑았다.

1

운학 무늬 한복

이영희 디자이너 이전에 한복에서 회색은 금기에 가까웠다. 승
복의 먹물 염색을 연상시킨다는 선입견도 작용했을 것이다. 그
러나 이영희 디자이너는 소재와 깊이가 다른 회색을 여성 한복
에 과감하게 적용했다. 1980년대 초부터 인기 높았던 운학 무늬
한복은 원래 시행착오에서 출발한 옷이다. 안료로 그린 운학의
색깔이 의도보다 더 진하고 화려하게 나오자, 그 위에 얇은 회
색 천을 덮어 그림이 은은하게 비쳐 나오도록 한 것이 뜻밖에 더
나은 결과를 낳았다고 한다.

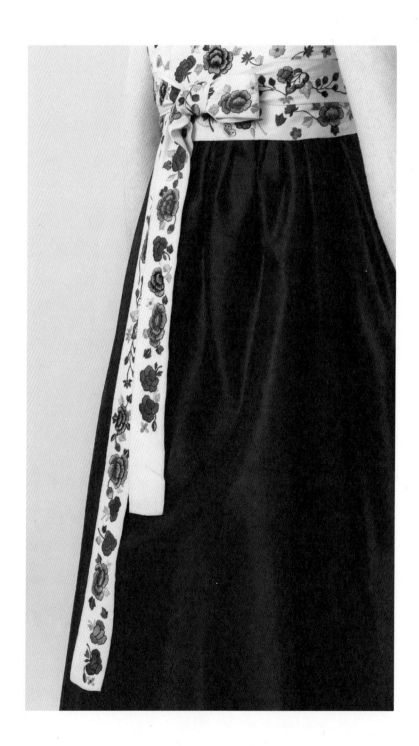

2
말기 자수

오늘날은 한복 치마 말기에 화려한 자수를 장식하는 것이 전혀 새로운 일이 아니다. 원래 전통 한복 복식에 없던 이 자수 장식은 신윤복의 '미인도'에서 비롯되었다. 1984년 이영희 디자이너는 혜원의 그림에 나온 옷처럼 말기 폭이 넓은 치마와 길이가 짧고 몸에 붙는 저고리를 만들면서, 말기가 하얀색으로 드러나는 것이 싫어 자수를 놓아보았다고 한다. 이 자수가 인기를 얻으면서 '말기 수'라는 용어가 생겼고, 기존의 치마 위에 두를 수 있도록 수놓은 말기 부분만 따로 만든 장식도 등장했다. 이영희 디자이너의 말기 수는 정교한 자수 기법과 더불어 화려하되 요란하지 않은 색상이 특징이다.

3

단청 자수 치마

이영희 디자이너가 저작권을 둘러싸고 1988년 법적인 분쟁에 휘
말린 디자인. 한결같은 혼수 한복의 디자인이 지겨웠던 이영희
디자이너는 치마 폭 사이사이에 세로로 길게 자수 장식을 넣은
디자인을 발표했다. 1987년 발표한 이 디자인이 선풍적인 인기
를 얻자, 다음 해 모 한복 디자이너가 이 옷과 유사한 디자인의
한복을 만들어 본인의 디자인이라고 잡지 화보에 발표하면서 문
제가 발생했다. 그 디자이너가 이영희 디자이너를 제소하면서
시작된 법적 분쟁은 결국 검찰까지 개입하면서 2년 정도 이어지
다가, 스케치를 비롯한 디자인 근거를 제시한 이영희 디자이너와
상대편의 삼자대면 이후 소 취하로 마무리되었다.

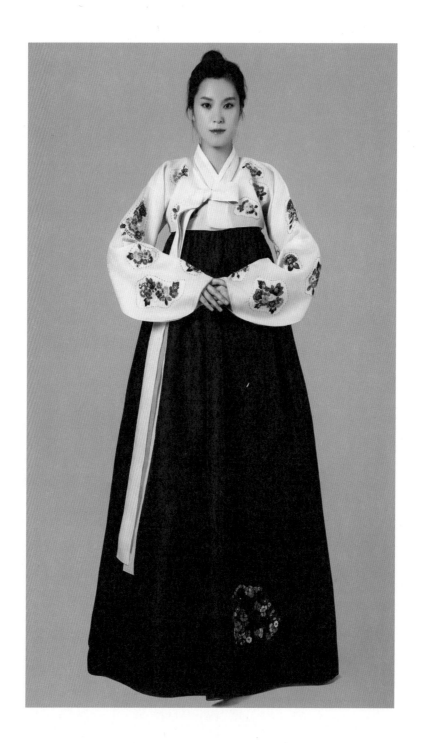

4

송이 자수 장식

1980년대 후반부터 유행한 장식 기법으로, 별도의 천에 꽃송이를 수놓은 후 옷에 아플리케 방식으로 부착하는 형식이다. 송이 자수로 장식한 한복은 당시 약혼식이나 결혼식 예복으로 큰 인기를 끌었는데, 꽃밭을 연상시키는 화사한 색상과 귀여운 분위기가 특징이다. 자수의 색상 배합과 형식, 개수는 입는 사람의 개성에 맞추어 변형했다.

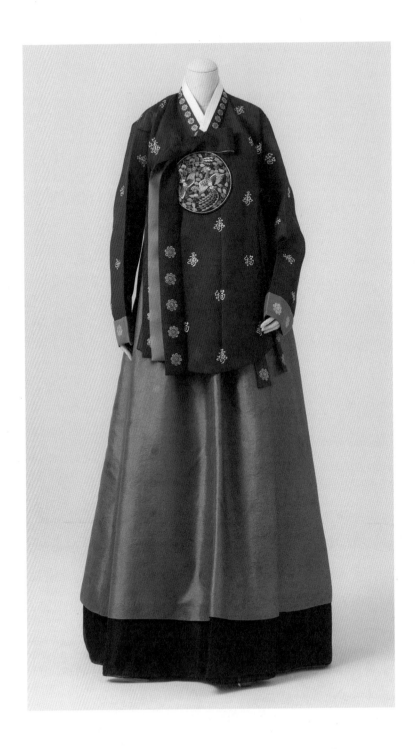

5

노방으로 지은 당의

이영희 디자이너가 활동하기 전, 조선 시대 예복인 당의는 당연
히 두꺼운 비단으로 짓는 것이 정석이었다. 또 당의의 색깔 역시
전통적인 예를 그대로 따르는 것을 원칙으로 했다. 1981년 열
린 한복 패션쇼에서 이영희 디자이너는 노방으로 지은 당의와
파스텔 톤의 연분홍 노방 활옷을 처음으로 발표했다. 이후 분
홍색이나 보라색을 비롯한 다양한 색깔의 당의와 활옷, 원삼을
노방 소재의 새로운 디자인으로 계속 만들어왔다. 그 덕분에 당
의는 오늘날까지 다양한 빛깔과 소재로 제작되고 있으며, 격식
있는 자리에서 사계절 예복으로 많은 이들의 사랑을 받고 있다.

300

6

어른을 위한 색동 한복

색동은 어린이 한복에만 쓰는 것이라는 고정관념은 오랫동안 존재해왔다. 효성이 지극한 노래자가 늙은 부모님을 위로하기 위해 색동옷을 입고 춤을 추었다는 고사에서도 알 수 있듯, 어른이 색동을 입는 것은 사회적인 금기라고 할 수 있었다. 또 색동에 쓰는 색깔 역시 전통적인 것을 따라야만 한다는 생각이 있었다. 하지만 이영희 디자이너는 '색동은 유치하고 원색적이다'라는 편견을 깨뜨리며, 어른이 입을 수 있는 완전히 새로운 색상 배합의 색동 한복을 제안했다. 이후 수많은 한복 디자이너들이 이와 같은 신개념 색동을 성인 한복에 적용했다.

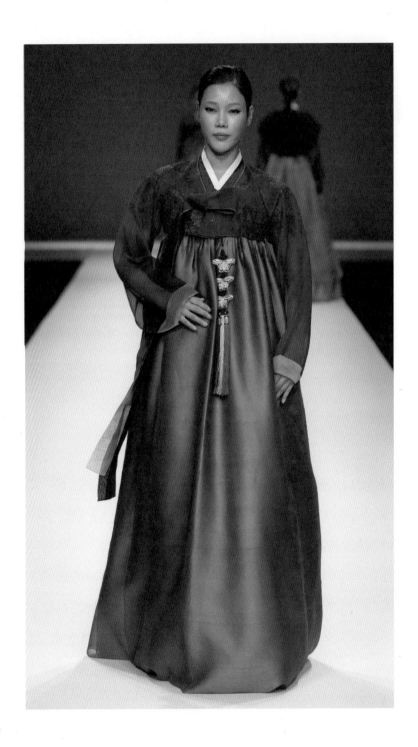

7

보랏빛 도는 자주색과 회색의 배합

이영희 디자이너는 회색이라는 색깔을 한복에 새롭게 도입한 데
이어, 이와 어울리는 색상으로 보랏빛 도는 자주색을 선택했다.
'이영희의 색깔'로 불리며 1980년대부터 오늘날까지 꾸준히 많은
사람의 사랑을 받고 있는 이 배색은 이제 한복 색상 배합의 고전
적인 사례로 자리 잡았다. 이영희 디자이너는 이 배색을 다양한
작품을 통해 응용해왔는데, 몇 년 전부터는 여기에 자체적으로
개발한 '추상 자수' 기법을 활용해 색다른 분위기의 작품을 만들
고 있다.

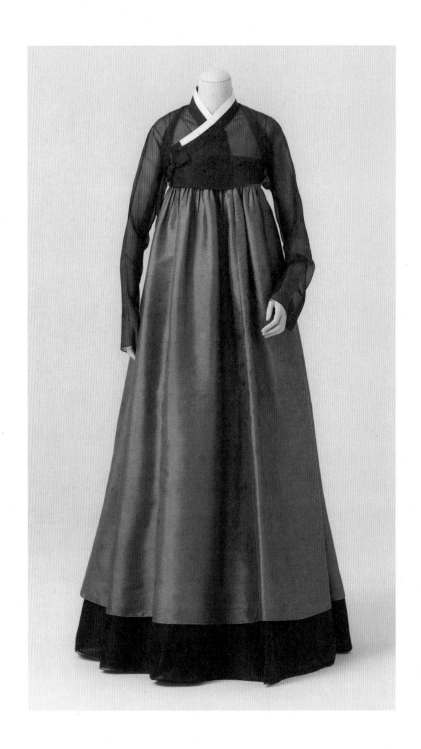

8

베니스 한복

배우 이영애 씨가 입고 베니스 국제 영화제에 참석하면서 유명세를 치른 한복이다. 저고리는 대추자줏빛의 반투명한 노방으로 지었다. 소매 폭이 좁고 깃을 한쪽으로 치우쳐 짧은 고름을 단 저고리는 삼국 시대 옷에서 영감을 얻어 1980년대에 새롭게 디자인한 것이다. 저고리와 달리 두께가 있는 국사로 지은 두 겹 치마역시 독특한 배색이 눈길을 끈다. 치마에 쓴 가라앉은 도토리색은 이영희 디자이너가 주문해서 만들어낸 것이다. 두 겹의 치마 역시 전통 스란치마에서 영감을 얻은 형식이다. 독특한 색깔의 치마와 대조적인 색상의 저고리가 조화를 이뤄 새로운 아름다움을 창조해냈다.

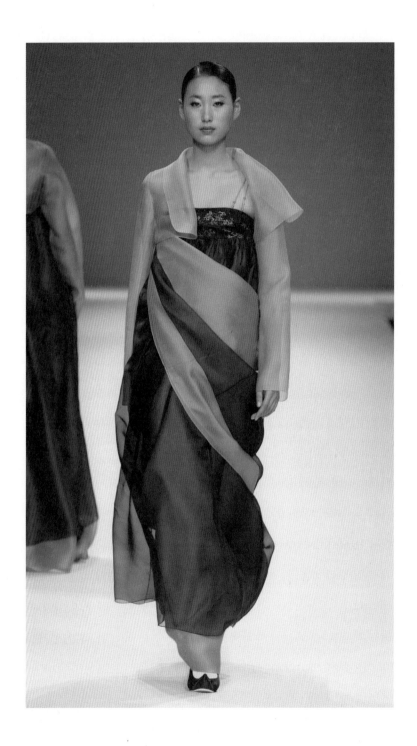

9

세 겹 노방 치마

노방을 서로 다른 색깔로 겹쳐 제3의 오묘한 빛깔을 만들어온 이영희 디자이너는 노방 치마를 지을 때는 대부분 세 겹의 노방을 사용한다. 색깔의 깊이와 치마 형태에서 한 겹의 차이가 크다고 믿기 때문이다. 소비자들은 그 차이를 모른다 해도 디자이너는 눈에 보이지 않는 부분까지 최선을 다해야 한다는 것이 이영희의 원칙이다. 10년 전부터는 세 겹의 노방 저고리에 한복 저고리만이 아닌 '깃 재킷'을 맞춰 입는 방식도 제안하고 있다. 반투명하게 안이 비쳐 보이는 노방으로 지은 깃 재킷은 한복 저고리를 서구식 볼레로와 비슷한 현대적 형태로 재해석한 디자인인데, 치마 위에 입으면 서구식 드레스를 차려 입은 효과를 줄 수 있어 큰 인기를 얻고 있다.

10

조각 저고리

이영희 디자이너는 전통 조각보에서 영감을 얻은 조각 저고리를 1980년대 초반에 한국 최초로 발표한 이후 꾸준히 새로운 버전으로 만들어왔다. 초기에는 조각보의 형태와 색상을 원형 그대로 반영하다가, 점차 이질적인 형태와 소재를 배합하는 방식으로 발전했다. 조각 저고리는 다양한 소재와 형태의 실험을 거쳐, 현대 패션인 모던 의상에까지 이르고 있다. 디자이너의 입장에서 색깔과 형태의 다양한 실험을 통한 '도전의 의미'가 있다는 것이 이영희 디자이너가 조각 디자인을 놓지 않는 이유다.

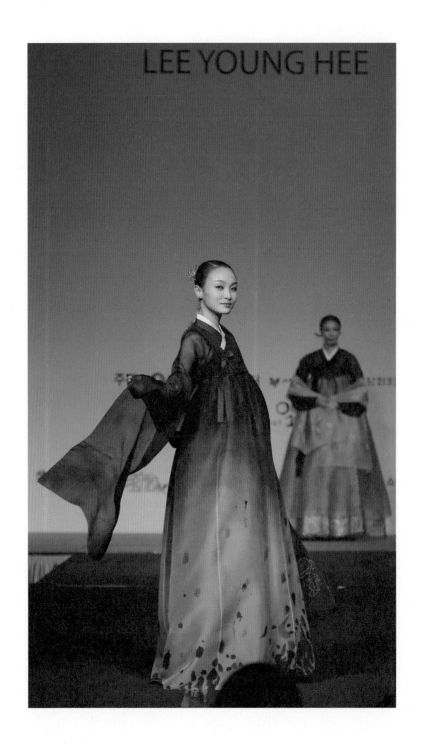

그리고
2015, 오늘

2015년 현재, 이영희 한복에서 가장 인기 있는 디자인은 '파도 금박 한복'이다. 두 겹의 노방 위에 금박으로 섬세한 파도 무늬를 놓고, 그 위에 아주 얇게 제작한 항라를 한 겹 드리워 치마를 완성한다. 여러 종류의 실크로 만든 저고리의 몸판은 매우 얇은 천으로 안을 받쳐 누비고, 소매는 속이 비치도록 얇게 디자인했다. 몸판의 누비는 균일하지 않고, 몸매가 아름다워 보이게 하도록 바느질 선으로 변화를 주었다. 몸판과 소매의 질감 차이 덕분에 여름과 겨울을 가리지 않고 두루 입을 수 있다. 옷을 짓기 위한 정성과 수고는 다른 한복에 비해 곱절 이상 들어가며, 한복 디자이너 이영희의 '오늘'을 상징적으로 보여주는 디자인이다.

파리로 간 한복쟁이 **이영희** 옷으로 지은 이야기

이영희	지음
1판 1쇄	2015년 9월 25일
펴낸이	이영혜
펴낸곳	디자인하우스
	서울시 중구 동호로 310 태광빌딩
	우편번호 04616 중앙우체국 사서함 2532
대표전화	(02) 2275-6151
영업부직통	(02) 2263-6900
팩시밀리	(02) 2275-7884, 7885
홈페이지	www.designhouse.co.kr
등록	1977년 8월 19일, 제2-208호
편집장	김은주
편집팀	박은경, 이수빈
디자인팀	김희정, 김지영
마케팅팀	도경의
영업부	오혜란, 고은영
제작부	이성훈, 민나영, 이난영
스타일링	서영희
사진	김동오, 박시홍, 이우경
교정·교열	이정현
출력·인쇄	중앙문화인쇄

ISBN 978-89-7041-676-2 (03600)

가격 16,000원